中山大学艺术学院美育通识系列教材

美学视野下的中国传统音乐

许岩　金婷婷　马琳　编著

MEIXUE SHIYE XIA DE
ZHONGGUO CHUANTONG YINYUE

中山大学出版社

·广州·

图书在版编目（CIP）数据

美学视野下的中国传统音乐/许岩，金婷婷，马琳编著．—广州：中山大学出版社，2023.12

（中山大学艺术学院美育通识系列教材）

ISBN 978 – 7 – 306 – 07862 – 9

Ⅰ．①美…　Ⅱ．①许…②金…③马…　Ⅲ．①传统音乐—音乐美学—研究—中国　Ⅳ．①J605.2

中国国家版本馆 CIP 数据核字（2023）第 138160 号

出 版 人：王天琪
策划编辑：张　蕊
责任编辑：张　蕊
封面设计：曾　斌
责任校对：赵悦妍
责任技编：靳晓虹
出版发行：中山大学出版社
电　　话：编辑部 020 – 84111997，84113349，84110283，84110779，84110776
　　　　　发行部 020 – 84111998，84111981，84111160
地　　址：广州市新港西路 135 号
邮　　编：510275　　传　　真：020 – 84036565
网　　址：http://www.zsup.com.cn　E-mail：zdcbs@mail.sysu.edu.cn
印 刷 者：佛山市浩文彩色印刷有限公司
规　　格：787mm×1092mm　1/16　9 印张　170 千字
版次印次：2023 年 12 月第 1 版　2023 年 12 月第 1 次印刷
定　　价：50.00 元

前　言

当提及美学，人们不禁会想起人类历史上那些韵律和谐的音乐作品。音乐作为一种无国界的艺术形式，在全球范围内传播着各个民族的文化。在中华五千年历史的长河中，中国传统音乐扮演着举足轻重的角色，以其独具魅力的美学价值，深刻地影响着中国人的审美观念和情感表达。站在美学的视角，本书对中国传统音乐进行探讨，旨在揭示这一艺术形式所蕴含的深厚底蕴及其对后世产生的积极影响。本书以美学、中国传统音乐为关键词，通过系统梳理和分析，力求带领读者走进一个丰富多彩的音乐世界，使读者更加全面、深入地了解和欣赏中国传统音乐的独特魅力。本书从音乐美学的角度出发，对中国传统音乐的核心价值观进行剖析。在中国古代，音乐被视为一种重要的修身养性的手段，能够陶冶情操、净化心灵。中国传统音乐所强调的"和"思想，不仅体现在音乐创作中清浊、大小、短长、疾徐、哀乐、刚柔等多种声音的融合，更是一种渗透于中华文化的智慧。通过对这一核心价值观的解读，读者可以领略中国传统音乐美学在历史发展中形成的丰富内涵。本书将探讨中国传统音乐在各个时期的发展演变。从早期的《诗经》《楚辞》等古典诗歌，到后来的宫廷音乐、戏曲等多种形式，中国传统音乐在历史长河中不断地推陈出新。在此过程中，各种流派与门类相互交融，形成了千姿百态的音乐景观。通过对这些音乐形式的分析，读者可以领略中国传统音乐在不同时代所呈现的独特风貌。

自张骞出使西域后，琵琶传入中原，并迅速流传开来。乐器的发展促进了音乐的发展。中国古代音乐在唐代达到顶峰，尤其是在唐玄宗统治前期，一个领先于当时世界各国的音乐形态——燕乐得以形成。燕乐不仅代表了唐朝盛世，还完美结合了民族性和世界性。唐代之后，中国的音乐发展缓慢，许多乐谱和技艺逐渐失传。由于对音乐教育的轻视，如今学术界普遍认为中国音乐已经与世界音乐脱轨。从19世纪初到20世纪中期，在这一百多年的时间里，中国音乐家面对强大的西方音乐，经历了痛苦的思索和艰难的抉择。西方音乐因构成调式的不同而具有不同的区域特征，西方音乐的色彩变化也是如此多样。如今，要振兴中国的音乐事业，需要走多元化的道路。一方面要借鉴西洋复音音乐的体制，开创出具有中国特色的复音音乐形式；另一方面也要重视继承和发展中国传统的线性音乐形式。复音和单旋律各有其美，都是独特而珍贵的。

本书将深入研究中国传统音乐在民族文化中的地位与作用。音乐是一种富

有表现力的艺术形式，能够直抵人心。在中国传统文化中，音乐不仅承载着历史记忆、民族情感，更是跨越时空的沟通桥梁。通过对中国传统音乐的传承及其在民间信仰、教育等领域的影响进行剖析，读者可以进一步了解这一艺术形式在弘扬民族精神、凝聚民族力量方面所发挥的重要作用，思考中国传统音乐在当代的传承与创新。面对全球化浪潮的冲击，中国传统音乐如何在保持其独特魅力的同时不断吸收新的元素从而实现与时俱进，如何平衡传统与现代、继承与创新，以及如何将中国传统音乐推向世界舞台，都是值得深入探讨的课题。

中国传统音乐文化涉及传统音乐思想和多种音乐形式。本书将这两方面放在同一文化背景下进行探讨，遵循"从传统走向当代，在当代融入人民心声"的理念，解读中华民族的传统音乐文化。本书分为"士与音乐""悲情京剧""魅力南音""印象傩戏""探寻民间""当代中国"六章，目的是帮助读者全方面、多层次地了解中国传统音乐。

愿您在阅读本书的过程中，能够沐浴中国传统音乐之美、收获艺术之喜。

目　　录

第一章　士与音乐

第一节　士与音乐的生生之美

一、何为士

士人是中国古代文人知识分子的统称。他们传承知识，传播文化，在政治上尊崇君王，在生活中遵守道德准则。

士人阶层早在西周、春秋时代就已经存在，在中国古代社会享有特殊的地位。他们居于大夫和庶民之间，处于贵族的最低层，拥有自己的田地和俸禄，并接受一定程度的教育，其主要职业包括武士、家臣和行政机构中的官员等。

在春秋中后期，士人阶层逐渐解体，士人逐步丧失生活保障，同时也逐渐摆脱了宗法制度的束缚，获得较大的人身自由。由于大国争霸的政治需要与私塾的涌现，士人逐渐崛起，成为一个精英群体，为中国古代政治及传统文化的形成、发展、传承做出了重要贡献。

二、士与先秦的音乐哲学

"阴阳互济"和"万物化生"是中国传统艺术精神的两个核心元素，这些特质使中国艺术更加关注人类自身的生命体验，并努力追求美感。在中国传统艺术中，最高目标并非创新或包容，而是滋养万物，这种理念在形而上学领域体现为"返本"和"生生不息"的双重特性。由此可知，中国传统艺术从不担忧"终结"，因为生命与艺术的境界无穷无尽。

从先秦到魏晋时代，士人根据自身的生活经验，探寻心灵境地，通过音乐实践来表现气质、声音、神态、言辞及行为等方面。这恰好反映了传统音乐文化中的"延续""变化""成长"等特质，与士人音乐的属性和存在方式紧密相连。士人对音乐形式的自由运用、对个人生命短暂性的超越和对人性深处精神境界永恒的追求，使音乐呈现出生生不息之美。对于士人来说，音乐除了给予愉悦的感受，还代表着广阔而深邃的心灵世界。在先秦时期，以孔子为代表

的历代儒生学习《易经》之道，并通过亲身实践去感悟"天人合一"和"历史变易"。他们将"生生之德"和"天地之理"内化为个人思想意志，并付诸实践，从而达到"仁"的境界。关于儒家的思想本质是"仁"还是"礼"，学术界众说纷纭。然而，作为儒家修身的重要方式，"教化"已得到广泛认可。音乐作为教化的途径之一，担当着塑造人格精神的任务。同时，士人的精神与意志也融入音乐活动中。

儒家不仅在充分关注音乐的理论和形式，而且鼓励个体实践和亲身体验。在先秦时代，一代代儒生从原始形态中提炼和净化音乐形式，内容涵盖宫廷歌舞、民间谣曲等多种类别。士人和乐官们在采风中抓住生活气息，从口口相传到编纂成广泛通用的文本，促进了音乐的传播。

老庄哲学也对士人的精神特质产生了深远的影响。在面临繁杂的现实生活时，道家坚持"任其性命"的态度，不断追寻生命本原和长寿之法。他们推崇"法天贵真"，即顺应天道、追求真理的观念，强调自然和谐、物我合一的境界，同时也主张养生、达生，追求健康、长寿，提倡有所为有所不为、循序渐进的生活方式。老子的"归根""复命"的思想，表明他重视个体的内在感受和直觉，追求回归本性，并将这种境界称为"静"。这种境界是士人精神的核心之一，在中华文化演进中得到了广泛的传承和发展。此外，老庄哲学倡导的"各归其根"也是士人个体至上、追求独立思考和判断的体现。这些思想和理论在音乐、诗歌和绘画等艺术领域都得到了广泛的应用，形成了独具匠心的风格和气质。正如《知北游》中所说："精神生于道，形本生于精，而万物以形相生。"

《庄子》是中国音乐美学史上首部阐述音乐审美心理的作品，提出了"听之以心""坐忘""游心""心斋"和"虚室生白"等核心观点，着重强调音乐对生命体验的作用，包括感觉、知觉、情感、理智和想象等多个方面。庄子倡导个体在生活和精神领域的自给自足，主张高尚的人应保持崇高的道德姿态，避免过分追求名利，力求实现"高节戾行，独乐其志，不事于世"的境地。庄子的这些思想对中国音乐美学的发展产生了深远的影响。例如，"听之以心"的理念强调音乐之美源自内心的洞察与领悟，并得到广泛认可与实践。基于此，唐代长乐钟声成为一种具有类宗教意义的审美艺术形式，坚守"忘我"和"无我"的思维，即没有固定规则或预设期望效果，使每位听者完全依赖心灵感受去体味美好。此外，庄子的审美思想强调个体内心世界和自我实现的重要性，推动了中国音乐美学从宗教性走向人本主义，并持续发展。总之，《庄子》对中国音乐美学及士人精神的塑造产生了深刻的影响，形成了具有独特韵味的中国音乐文化和审美精神。徐复观对庄子精神给予肯定，认为

"中国的纯艺术精神，实际系由此一思想体系所导出"①。庄子是一个富有艺术天赋的哲学家，他能够超越现实世界，进入充满艺术想象的精神领域。他对艺术境界的精辟阐述帮助人们解开生命的困境。庄子哲学中诞生于"感性个体"和"艺术直觉"的音乐体验不同于儒家音乐传统。在儒家观念中，音乐受到一定限制，然而，庄子认为，音乐是一种能唤醒人们内心力量和感性体验的艺术形式。

在先秦时代，受儒、道哲学的共同影响，士人阶层的音乐精神逐步成熟。在儒家礼乐观广泛传播、经学衰弱之际，道家哲学的影响力上升。当时，士人对宇宙及个体生命的深入反思，促使无数关于万物本体的哲学探索与论辩涌现。同时，非宗教、非认知形式下的放浪情结被转化为艺术表达。"情性""自适""游心""无声之乐""得意忘言"等庄子精神中的理念对魏晋士人的音乐精神产生了深刻的影响。

在魏晋时期，随着士人与音乐关系的加深，中国音乐的创作观念、形态和风格也发生了一定程度的变革。从儒家音乐观念中的"自适"与"情感"，庄子精神的"有声之乐"与"无言之美"，到魏晋时期玄学的兴盛，在士人对音乐的深入探索中，中国音乐为之一新。

三、生生中最美的"和"

在先秦哲学中，"和"是一种具有自然生态色彩的范畴，与儒家伦理道德体系不同，"和"也不仅仅是老庄哲学的产物。作为"和实生物"之道，和《周易》中"继之者善也"的"生生"精神相近，"和"是天地万物之"生"的体现，其状态是多种事物和谐共处。这些事物之间存在对立和矛盾关系，而"和"的状态并不是单纯的折中或妥协。《淮南子·齐俗训》说："故百家之言，指奏相反，其合道一体也，譬若丝竹金石之会乐同也，其曲家异而不失于体。"② 即使乐器性能千差万别，曲调之间仍可以相得益彰、融合为一。这种和谐状态类似于宇宙自然中的风雨雷电、阴阳晦明的无穷变化，正因为"和"容纳了诸多对立与矛盾，才有了"生生"的根源。

在中国传统音乐中，"和"是宇宙大化运行不息的基本规律、万物繁衍不息的本质属性，也是音乐审美的基本规律，可以说，和谐是音乐创作和欣赏的前提条件，"和"成为音乐的本质属性和表现特征。在先秦时期，音乐术语尚

① 徐复观：《中国艺术精神》，华东师范大学出版社 2001 年版，第 28 页。
② 何宁：《淮南子集释·卷十一》，中华书局 1998 年版，第 799－800 页。

未独立出来，但音乐的和谐性已经被纳入表征生命的宇宙形而上学语言之中，并在一个广泛的文化生态系统中生成。追求"和"成为中国传统音乐创作与审美的核心，和谐性成为评价音乐优劣的主要尺度。

第二节　玄学影响下的士与音乐

一、士人的音乐生活

在先秦时期，儒家艺术精神开始流传，音乐活动以高昂的姿态进入汉代文人士大夫的生活中，"爱乐"成为古代士人修养的标志之一。大夫、隐士、皇族和富豪都喜欢音乐。西汉名士杨恽在《报孙会宗书》中甚至描述了他们家庭内的音乐活动："家本秦也，能为秦声。妇赵女也，雅善鼓瑟。奴婢歌者数人，酒后耳热，仰天拊缶，而呼乌乌。"① 东汉以降，音乐作品大量涌现，音乐与文学交相辉映，一时蔚为大观。该时期的音乐家有傅毅、张衡、马融、蔡邕等。汉元帝刘奭也颇具音乐才华，史称其"多材艺，善史书。鼓琴瑟，吹洞箫，自度曲，被歌声，分刌节度，穷极幼眇"②。在魏晋南北朝时期，中国音乐文化经历了一次大规模的融合。随着西北少数民族的内迁，中原音乐在传统乐府的基础上吸收了更多的新元素，包括乐器种类、曲体、形式等。此时期还兴起了佛教音乐和道教音乐。

魏晋墓出土音乐砖壁画等史料证明③，士族阶层的音乐活动也较前代更为丰富。从汉末到南朝初期，出现了诸多深怀艺术天赋的名士音乐家。

士人通过个人行为将音乐的意义提升。他们借助礼仪挑战世俗，用音乐安抚心灵、传递情感，并以此影响他人。在遭遇礼与情、尊与卑、形与意、生与死等多重矛盾时，音乐的价值得到了进一步的丰富和提升。这种深化不仅仅体现在音乐本身，更与个人的精神特质紧密相连。魏晋士人音乐世界的建立是以个体的主动选择为前提，自由的天性使他们的活动更加合乎情理。他们把音乐作为生命的符号，纳入自己的实践生活，通过个体的行为力量，创造出自由的实在世界，并且照耀这个世界。

① 《汉书·卷六十六·杨恽传》，中华书局 1962 年版，第 2896 页。
② 《汉书·卷九·元帝纪第九》，中华书局 1962 年版，第 298 页。
③ 1972 至 1973 年，甘肃省嘉峪关市新城戈壁滩有八座东汉末魏晋墓被发掘清理，其中的五座墓葬中，有音乐图像砖壁画出土。参见郑汝中、董玉祥主编《中国音乐文物大系·甘肃卷》，大象出版社 1998 年版，第 241 页。

王瑶①谈论名士与音乐的关系时，认为其独到之处在于"有他们的理论"，"从这理论中表现出他们对宇宙人生的态度，和对于自然的向往"②。实际上，晋人不仅建构了理论，还超越了它。他们把对宇宙、自然、人生的思考融入音乐活动之中，通过生命自身的觉醒与体验，对音乐的感觉能力不断增强，音乐的存在方式也被逐步地精神化。有人指出，"魏晋风度是玄学精神的生命化"③，进而言之，音乐精神与玄学精神是相通的，前者不仅生动、真切地展现了魏晋风度，同时也深化了魏晋玄学的生命体验。

二、士人"感性"的一面

《淮南子·精神训》中讲道："精神何能久驰骋而不既乎？是故血气者，人之华也；而五脏者，人之精也。"④ 在中国哲学中，"精神"的解释始终与人的生理感官密切相关，这是一个基础性的共识。

张载说："天地生万物，所受虽不同，皆无须臾之不感，所谓性即天道也。"⑤ "感"作为一个存在于人与天地自然之间的真实体验，确实是在二气聚散之间不曾停歇的。

在体验美的过程中，感性是不可或缺的。感性经验和价值判断密不可分，它对审美体验来说至关重要。尽管中国传统美学倡导关注生命本身，但依然无法超越感性来谈论美，艺术活动本身的发生与延续也难以抛开感性。正如东晋书法家卫茂漪所说："自非通灵感物，不可与谈斯道矣。"⑥ 在音乐实践中，感性意识主要集中在对"声音"的关注上。声音作为一种自然现象直接通过人的生理影响人的情绪，而音乐中的声音则涉及一系列复杂的音乐元素如音高、节奏、音色等，这些元素会影响情感体验的具体变化。因此，在个体听觉内部，感性意识和审美体验之间存在着密不可分的联系。同时，由于人们的经历和文化背景不同，人们对音乐的感受和审美标准也都是不同的，这使音乐审美

① 王瑶（1914—1989），山西平遥人，文学史家、教育家，中国中古文学研究的开拓者、现代文学研究的奠基人之一，著有《中古文学史论》《中国新文学史稿》等。

② 王瑶：《文人与酒》，见骆玉明、肖能选编《魏晋风度二十讲》，华夏出版社 2009 年版，第208 页。

③ 邓宝剑：《玄理与书道：一种对魏晋南北朝书法与书论的解读》，人民美术出版社 2011 年版，第10 页。

④ 何宁：《淮南子集释·卷七精神训》，中华书局 1998 年版，第510 页。

⑤ ［宋］张载：《正蒙·乾称篇》，载章锡琛点校《张载集》，中华书局 1978 年版，第63 页。

⑥ ［晋］卫铄：《笔阵图》，载华东师范大学古籍整理研究室选编、校点《历代书法论文选》，上海书画出版社 1979 年版，第21 页。

具有极强的主体性。值得注意的是，文人士大夫对音乐的感性意识和行为活动的讨论，在过去的研究中确实被忽视了。在先秦时期，一些文人就开始意识到，音乐能带来感性体验和行为活动的力量，并将其转化为逻辑话语进行阐发。在他们看来，特定的情境下，音乐能够动人肺腑、触动内心，从而获得"君王"的理解和同情。显然，文人士大夫对音乐的感性意识和行为活动的讨论具有相当重要的价值。

中国传统文化认为"习实生常"①，即行为习惯通常是在平日养成的，人们往往会从众流俗而不自觉。但是，魏晋士人却打破了礼法成见，阐发骇俗之论，并通过自己的身体力行来证明这种自觉的重要性。嵇康尖锐地批评"外不殊俗，而内不失正"的做法，认为那只是一种欺世的空话，知行分离是对人类本性的一种背离。在古代中国文化传统中，反映一个人的精神面貌和品格积淀的行为与风俗习惯有着极其密切的关系。由于各种因素的影响，如权力、金钱、名誉等，很多人在生活中都会不自觉地迎合与妥协于周围环境，甚至误认为满足社会规范就能实现真正的价值与精神追求。魏晋士人的骇俗之论，则彰显出个体的主体性和自觉性，用身体力行去改变周围的既定模式，力图实现形而上的价值和精神上的追求。

在魏晋时期，士人将音乐纳入自己的精神生活，并将其视为体验生命的重要方式。他们参与各种音乐活动，并将音乐作为一种感官享乐的方式，但同时也表现出了与其他音乐群体不同的内在特征。文人士大夫在音乐活动中，通常会通过表现情绪、感受和意志等方面来表达自我关切，其行为中的细节、情态和意味也会被放大，并且以一种充满主体生命力的感性方式呈现出来。这种方式强调个体的主体性和自我价值，在音乐中表现出了独特的审美趣味和品位。同时，士人对音乐的欣赏和演奏也更加注重内涵而非形式。他们认为，音乐应该具有"道"的内在境界，使人得以超越物质的束缚，在精神上获得解放和启迪。因此，在音乐活动中，士人往往会使用诗词、文学以及哲学思想等元素来丰富音乐的内涵、意义。总之，魏晋时期文人士大夫在音乐活动中所表现出的内在特征，不仅对当时的音乐文化传播和发展产生了深远的影响，而且对后世中国文化中的音乐审美和价值观念的发展也产生了积极的作用。

士人将音乐纳入自己的精神生活，已经成为当时一种极其普遍的文化现象。

① 左思《魏都赋》所载："虽则生常，固非自得之谓也。"注引《传》曰："习实生常。"见《昭明文选·卷六》，上海古籍出版社1986年版，第261页。

（孙登）为土窟居之，夏则编草为裳，冬则被发自覆。好读《易》，抚一弦琴，见者皆亲乐之。性无恚怒，人或投诸水中，欲观其怒。登既出，便大笑。①

（魏）太祖时征长安，大延宾客，怒（阮）瑀不与语，使就技人列。瑀善解音，能鼓琴，遂抚弦而歌，因造歌曲曰："奕奕天门开，大魏应期运。青盖巡九州，在东西人怨。士为知己死，女为悦者玩。恩义苟敷畅，他人焉能乱？"为曲既捷，音声殊妙，当时冠坐，太祖大悦。②

艾言于同曰："嵇侍中善于丝竹，公可令操之。"左右进琴，绍推不受。同曰："今日为欢，卿何吝此邪？"绍对曰："公匡复社稷，当轨物作则，垂之于后。绍虽虚鄙，忝备常伯，腰绶冠冕，鸣玉殿省，岂可操执丝竹，以为伶人之事！"若释公服从私宴，所不敢辞也。同大惭。艾等不自得而退。③

　　以上对音乐行为中细腻情态的描述，正是魏晋名士风度的生动写照。人的感性存在是人生命的直接体现和人生活的直接确证，每个人都具有不可替代的本体意义。在魏晋时期，个体活力作为生命的内在力量逐渐从生命的现象中渗透出来，并对外界社会产生了干预作用。文化名流经常通过对生活中感性认知的表达，来达到情感的升华和价值的传达。

　　此外，士人的感性意识和生命体验是贯通的。他们的感知并不仅限于视觉和听觉，而是包括文化、社交、道德等多个方面，这些因素相互交织，在一定程度上塑造了他们独特的价值观念和审美趣味。因此，士人不仅是感性的，也是理性的，他们以独特的方式体察事物的内在本质，从而获得更深刻的理解和启示。

　　总之，魏晋时期名士们的实践不仅丰富了当时的音乐文化，也对后世中国文化中的审美和价值观念产生了深远的影响。他们的独特个性和主体性，在某种程度上也引领着后来文化的发展方向，并成为今人了解古代文化的重要窗口。

　　① ［唐］房玄龄等：《晋书·卷九十四·列传第六十四·孙登传》，中华书局1974年版，第2426页。

　　② 《三国志·卷二十一》注引"文士传"，中华书局1959年版，第600页。

　　③ 《晋书·卷八十九·列传第五十九·嵇绍传》，中华书局1974年版，第2300页。

第三节　音乐艺术审美中的意境

"意境"是一个重要的艺术审美概念，它体现了创作者主观情感与客观事物相互交融而达到的情境体验。谈到"意境"，其浅表的含意是，"意"为"意念、意思、意想"，"境"为"境界、境况、境遇"；其深层的含意为"无形的、抽象的、富于联想的、想象中的……"在音乐、绘画、书法等艺术形式中，创作者可以利用丰富的联想和想象来营造出特定的"意境"。在中国传统音乐作品中，曲名常常能够直接体现出作品所蕴含的情景和情感，而这些情感也通过欣赏者的联想和想象得以更加深入地表达出来，形成独特的"意境"。此外，在艺术审美中，"意境"往往被认为是"只可意会，不可言传"的境界，因为欣赏者所理解的情绪与情感体验无法用语言来直接描述，具有一定的深度和广度。

徐上瀛是明末著名的琴家，他在《溪山琴况》中总结了唐宋以来的"意境论"，概括了 24 种琴乐艺术的风格和境界。他认为，"意境"这个概念不仅包含了情景，还包含了思想和灵魂，因此，"意境"体现了音乐中情、理、形和神的统一。[1] 意境的特点在于"无限"（即琴音中有丰富多彩的滋味）、"深微"（即意境存于幽邃之中），并且存在于"弦外"（也就是说，它超越了表层的音乐形式）。意境是音乐表象的深层结构，是深层意义上的境界。获取意境需要借助想象力（即"神游"），离开想象力就很难感知"意境"的效果。

"意境"在艺术领域无处不在。一首乐曲、一幅水墨画、一首诗、一篇美文等，单纯用好听、好看、浓淡、雅致、震撼、强弱等语言来表述，都达不到"意境"的真正境界。以古琴减字谱的演奏为例，它只标记上音高和指法，而没有精确的节奏标记。这不是因为无法记录精确的节奏，而是因为有意强调演奏者发挥想象空间的重要性，让演奏者能够自由地演奏，同时又保持一定的规范和约束。这种"有规而无格"的"意境现象"不仅存在于古琴演奏中，也存在于中国传统绘画艺术中。绘画大师们善于运用"留白"这一手法，通过虚实相生、引人遐想的空间，来创造出审美意境，体现出高超的技艺。除此之外，音乐作品中的"戛然而止"、书法作品中的"飞白"，以及绘画作品中呈现的"虚实"等，也都是审美意境的体现，往往给人留下深刻的印象。

"意境"还可以指艺术作品中所体现的深度、内涵、修养、底蕴、精神、文化和品质等。例如，"大音希声""二十四况""高山流水遇知音""余音绕

① 王次炤：《中国传统音乐美学研究》，人民音乐出版社 2019 年版，第 123 页。

梁"都代表着不同的艺术境界。然而，这些境界的高度、深度、广度和内涵，因人而异，因情境而生。在欣赏艺术作品时，欣赏者需要经过自我感受、想象和思考等一系列的认知过程，去获得和领悟作品中所体现的"意境"，从而更好地理解和欣赏艺术作品中所包含的丰富信息和内涵。

在欣赏中国古典音乐作品时，欣赏者通过曲名就能感受到情与景交织在一起的美丽"意境"，如《春江花月夜》《高山流水》《出水莲》《寒鸦戏水》等。这些作品中所蕴含的"意境"，在欣赏者的脑海中形成了一幅幅流动的画面，构成了令人陶醉的视听感受。在欣赏音乐作品时，欣赏者所体会到的情绪和情感体验是语言无法表达的。因此，庄子说"得意而忘言"、陶渊明说"此中有真意，欲辨已忘言"、司空图讲"意在言外"，都指出了艺术审美中"只可意会，不可言传"的境界。

第四节　高山遇流水

《高山流水》是一则很古老的故事，讲述了俞伯牙和钟子期成为知音好友并共同欣赏音乐的故事。在故事中，感动人们的不仅是俞伯牙高超的琴艺，更多的是俞伯牙找到知音的幸福。在《列子·汤问》中，俞伯牙和钟子期的知音故事被更加生动地描述了出来。伯牙善鼓琴，钟子期善听。俞伯牙所弹的曲子，钟子期总是能够理解并欣赏。钟子期去世之后，俞伯牙感到无人能够欣赏自己的音乐，从此不再弹奏音乐，甚至毁坏了自己的琴，表达了对知音难觅的辛酸感受。

有一年，俞伯牙奉晋王之命出使楚国。八月十五那天，他乘船来到了汉阳江口，遇风浪，停泊在一座小山下。晚上，风浪渐渐平息，云开月出，景色十分迷人。望着空中的一轮明月，俞伯牙琴兴大发，拿出随身带来的琴，专心致志地弹了起来。他弹了一曲又一曲，正当他完全沉醉在优美的琴声之中时，猛然看到一个人在岸边一动不动地站着。俞伯牙吃了一惊，手下用力，"啪"的一声，琴弦被拨断了一根。俞伯牙正在猜测岸边的人为何而来，就听到那个人大声地对他说："先生，您不要疑心，我是个打柴的，回家晚了，走到这里，听到您在弹琴，觉得琴声绝妙，不由得站在这里听了起来。"俞伯牙借着月光仔细一看，那个人身旁放着一担干柴，果然是个打柴的人。俞伯牙心想：一个打柴的樵夫，怎么会听懂我的琴呢？于是，他就问："你既然懂得琴声，那就请你说说看，我弹的是一首什么曲子？"听了俞伯牙的问话，那打柴的人笑着回答："先生，您刚

才弹的是孔子赞叹弟子颜回的曲谱，只可惜，您弹到第四句的时候，琴弦断了。"打柴人的回答一点不错，俞伯牙不禁大喜，忙邀请他上船来细谈。那打柴人看到俞伯牙弹的琴，便说："这是瑶琴！相传是伏羲氏造的。"然后，他又把这瑶琴的来历说了出来。听了打柴人的这番讲述，俞伯牙心中不由地暗暗佩服。接着，俞伯牙又为打柴人弹了几曲，请他辨识其中之意。当他弹奏的琴声雄壮、高亢时，打柴人说："这琴声，表达了高山的雄伟气势。"当琴声变得清新、流畅时，打柴人说："这后弹的琴声，表达的是无尽的流水。"俞伯牙听后不禁惊喜万分，自己用琴声表达的心意，过去没人能听得懂，而眼前的这个樵夫，竟然听得明明白白。没想到，在这野岭之下，竟遇到自己久久寻觅不到的知音。于是，他问打柴人的姓名，得知其名叫钟子期。俩人越谈越投机，相见恨晚，结拜为兄弟，约定来年的中秋再到这里相会。和钟子期洒泪而别后的第二年中秋，俞伯牙如约来到了汉阳江口，可是，他等了很久，也不见钟子期来赴约。于是，他便弹琴来召唤这位知音，又过了好久，还是不见人来。第二天，俞伯牙向一位老人打听钟子期的下落，老人告诉他，钟子期已不幸染病去世了。临终前，钟子期留下遗言，要把坟墓修在江边，到八月十五相会时，好听俞伯牙的琴声。听了老人的话，俞伯牙万分悲痛，他来到钟子期的坟前，凄楚地弹起了古曲《高山》。弹罢，他挑断了琴弦，长叹了一声，把心爱的瑶琴摔在青石上。他悲伤地说："我唯一的知音已不在人世了，这琴还弹给谁听呢？"[①]

为此，人们用"知音"来形容朋友之间的情谊。这个故事还表达了真挚友谊的可贵。后人也有诗歌赞美"文朋诗友共天涯"，强调真正的朋友不会因距离而疏离。

第五节　音乐要开花在礼制的枝条上

南宋的姜夔曾经写信给皇帝，想要为南渡中兴作庙堂乐曲。但是，宋代的儒者认为，秦始皇焚毁书籍，乐经已经失传，所以不愿意谈论音乐。宋代儒者不了解音乐，也就不了解历史。到了元明清时期，普通士人对音乐没有观念，尽管民间音乐如元曲、明曲和京剧开始流行，但作为礼乐的颂乐和雅乐却没有新作品呈现。礼乐之乐不仅用于欣赏，更是明德的表现。

① 冯梦龙:《警世通言》，上海古籍出版社 1990 年版，第 11－15 页。

　　在儒家礼乐观中，"乐"是通向天人之际的道路，与"礼"并行以治理国家。"乐"的体裁有颂、雅、风等。《论语》中，孔子曾谈及诗歌，同时涉及了音乐。具体而言，礼乐之"乐"是为行动伴奏，奏郊祀之"乐"是为了祭天地，大雅之"乐"是官员朝拜时的伴奏，小雅之"乐"是诸侯大夫应酬时的伴奏。依据《左传》，士人交往过程中，贵宾有所求，士人有所答，主要是通过赋诗表达思想。即使是民间男女交流情感，也往往通过歌曲进行，唱歌还时常夹杂着民间对于天道或其他事件的预言。因此，中国音乐并没有纯粹用于娱乐观赏的文化传统。

　　有时候奏乐并不一定要伴随行事，比如，孔子弹琴只是表达内心的幽思，不是为了供人观赏。晋朝的戴逵也不会为了供人观赏而弹奏乐器。当然也有观赏音乐的例子，比如吴季札就曾经通过观赏音乐来了解各国的世运与民情；又如李世民在平定天下之后，创作了《秦王破阵乐》并演奏给大家看，在这种场合下奏乐是为了庆功，而非娱乐。单纯为了供人娱乐观赏而奏乐，如优伶、杂技和其他表演艺术形式，在中国传统文化中是被贱视的。

　　中国的元曲、昆曲和各种地方戏剧都带有一定的教化意义，演绎着历史故事以及传递着忠孝节义等传统价值观。这可以追溯到井田制时代，就像《礼记·王制》所载："史官广采民间风谣，以协于王化。"后来，尽管井田废弃，王制多有改动，但是民间已经习惯了天子的教化，因此，即使是优伶也明白演戏应该遵循厚风俗、正人心。基于此，中国的元曲、昆曲、评剧和各种地方戏剧多数演绎历史故事，并对人情世事有深刻地反映，同时还蕴含着丰富的民间文化。在过去，即使在城市中，演出戏剧的场合也仅限于灯节，如《水浒传》中雷横看见白秀英表演，那只是江湖艺人在茶楼驻唱期间进行的表演。至于明清时期仕宦名流世家养的戏班，如《红楼梦》中荣国府的戏班，也只在有喜庆事的日子里表演，与喜庆的行事仪式联合进行，平时并没有演出。音乐通常与喜庆仪式相结合，这是礼乐传统的古老意义，《书经》戒恒歌屡舞，《白虎通·礼乐》也载道"琴者，禁也"。音乐与天地神明的事情有关，这种清严的观念一直被弘扬。

　　若当时的士人能够明白礼乐，掌握道德，精通下情上达，对于颂乐、雅乐等方面有深入的了解，那么，戏曲也可以配合礼乐治理社会。然而，由于士人固守宋儒思想，使得颂乐、雅乐逐渐式微，戏曲也只能委托给民间艺人来表演，正经读书人不看戏剧，就像《红楼梦》中的贾政一样，并不具备观赏戏曲的知识。由于多数士人未能掌握戏曲文化，这使得五四时期的年轻人在西洋音乐面前显得愁苦。他们认为，中国的音乐太落后了，甚至鲁迅也认为，中国的戏曲不值得作为音乐存在，并主张要毁掉中国自己的音乐传统，把外来的音

乐移植过来。从那时开始，文化人便以西方音乐为标准，但西方音乐并不能完全取代中国的传统音乐和戏曲。当时，许多城市里新兴的流行歌曲还保留着中国独特的情调，但这种流行歌被老一辈文化人和新一代文化人视为异类。直到秧歌舞的出现，传统音乐才再次成为焦点，但很快就被忽视了。

对中国传统音乐而言，对于大自然与神的颂乐、朝廷的雅乐与民间的国风，三者不可有一荒废。如果颂乐、雅乐荒废，那么，国风也难以存续下去。到了民国时期，政府废除了郊祀天地和太庙的仪式，政府官吏使用洋仪式，所以没有了颂乐、雅乐，只有国风，即平剧和地方戏以及民歌小调。但由于颂乐和雅乐已经消失，使得平剧和地方戏孤立无援，而民歌小调也变质很多。在这样的情况下，在五四时期至抗战时期，中国传统音乐的成就只有孙文先生颁布的《中华民国国歌》这一项。新中国成立以后，随着社会进入电视时代，连剩余的一些中国传统音乐也逐渐被破坏。

中国传统音乐与中国传统文化密不可分。礼制是传统文化的重要组成部分，中国传统音乐则处于其中至关重要的位置。在中国传统文化中，礼制具有深刻的象征意义，不仅代表着人们的社会地位、身份和资历等，而且体现了基于儒家思想、道德经验、宗族观念的中国传统文化价值观。因此，下文将对礼制与中国传统音乐的关系进行分析。

首先，礼制是中国传统音乐文化传承和发展的重要渠道之一。自古及今，中国传统音乐几乎都是通过师徒相传的方式来发展，师父不仅教导学生如何演奏、吟唱古典曲目，还必须将讲究美学与人文传统的"礼"传授给学生，引导他们更好地理解音乐艺术之美。依礼制长成的音乐人，才能养成大气、高雅和坚定的品质，才有可能实现传统文化和社会可持续发展之间的连接。其次，中国传统音乐的礼制还可以看作古代国家运营体系的一部分。中国之所以在唐宋时期得以享有世界级的声誉，重要原因之一就在于其对"礼"的极致追求。"礼"将政治、文化、宗教等多层面元素结合在一起，构成了独特的审美观念和艺术驱动力。再者，礼制具有文化传承和精神培育的功能，可以帮助人们巩固民族文化认同感和建立精神信仰。在日常生活中，人们参加婚礼、丧礼与各类节庆仪式都需要按照规定的礼仪，这对文化传承具有很强的推动作用。同时，礼制也对人们的性格、心理的发展产生了巨大的影响。例如，在中国传统戏剧的演员中，出现了许多体面、公正、端庄的个体。他们不仅需要维护自己的精神面貌，还要继承中华民族传统的鸣奏技艺。有礼是一种由内及外的品质，可以让人更加睿智和宽容。在当前多元开放的社会环境下，以礼为本的传统音乐文化，尤其值得深入思考和探索发展。

总的来说，礼制在中国传统音乐文化中扮演着至关重要的角色，甚至超越

了音乐本身，成为人们思想、认识、感知和行动的一种文化符号。探索和追寻传统音乐中"礼"的内涵，有助于塑造和发扬核心价值观，更好地保护、传承和发展中国传统音乐艺术。

第六节　古琴名曲赏析

一、《潇湘水云》

《潇湘水云》为我国南宋时期杰出琴家及浙派琴家的创始人，著名的爱国音乐家、音乐教育家郭沔先生所作。

《潇湘水云》以精湛细腻的笔触，描绘了南岳衡山与潇湘二水交汇处的优美景色，其主旨是表达对祖国大好河山的热爱与忠贞爱国的高尚情操以及忧国忧民的情思。它的艺术特色主要表现在寓情于景，借景抒情言志，那被云雾缭绕翳蔽的九嶷山勾起了郭沔对北方国土的怀念，那满湘云水的奔涌，反映着他内心情感的矛盾起伏。他那爱国的激情及亡国之痛，全然凭借着对潇湘云飞水涌的共鸣和对九嶷山的遐想而尽情倾泻，从而为古琴曲《潇湘水云》灌注了深沉的思想内涵，赋予了鲜明的时代艺术特色，使其在古琴音乐界产生了深远的影响，成了一首公认的古琴名曲。①

二、《广陵散》

《广陵散》又名《广陵止息》。在我国古琴曲发展历史中，《广陵散》具有十分重要的历史地位，其构思严谨，结构庞大，被誉为"曲之师长"。与《广陵散》有关的典故出现在春秋战国时期，是广陵地区人民传唱的民歌，而我国历史上对《广陵散》的文献记录最早在东汉末年出现，魏晋时期"竹林七贤"② 之首嵇康在临刑前索琴弹奏此曲使这首曲子广为人知，流传至今，则一般认为该曲是嵇康在民歌《广陵》的基础上改编而成。③

《广陵散》之所以能千古流传，经久不衰，主要原因在于其别具一格的艺

① 李志远：《一轴意蕴深远的山水"音"画：郭沔与他的古琴曲〈潇湘水云〉》，载《乐器》2004 年第 4 期，第 34 - 35 页。

② 吕莹莹：《"竹林七贤"之嵇康才情探析》，载《文学教育（上）》2010 年第 12 期，第 74 页。

③ 王书新：《武当武术发展起源及动物神灵的崇拜研究》，载《兰台世界》2013 年第 12 期，第 130 - 131 页。

术特色和深刻的思想内涵。从艺术特色来看，《广陵散》的曲调刚烈而优美，叙事性十分强烈。曲中将古琴演奏技法泛音、滑音、拨刺和散音等结合使用，使曲调充满变化，内容绚丽饱满而丰富多彩。其中，小叠句的重复使用、暂时离调的运用、装饰性变音频繁出现、核心五音为主的偏音，艺术特色十分明显，别具一格，达到了很高的艺术成就。① 从思想内涵来看，《广陵散》歌颂了中国古代人民不畏强权、反抗暴政的斗争精神，揭露了魏晋时期中国社会的阶级矛盾，反映了两个朝代统治阶级更新换代时期的历史面貌与特征。魏晋时期的中国社会阶级矛盾错综复杂，国家四分五裂，统治阶级割据纷争，连年征战，广大人民生活在水深火热之中，全曲无不体现对统治阶级残酷统治的控诉和对劳动人民的无限同情。②

三、《高山流水》

《高山流水》取材于"俞伯牙碎琴谢知音"的历史典故。"高山流水"最先出自《列子·汤问》，传说伯牙善鼓琴，钟子期善听。伯牙鼓琴志在高山，钟子期曰："善哉，峨峨兮若泰山。"志在流水，钟子期曰："善哉，洋洋兮若江河。"伯牙所念，钟子期必得之。子期死，伯牙谓世再无知音，乃破琴绝弦，终身不复鼓。③ 后用"高山流水"比喻知音或知己。④ 古琴曲《高山流水》最早见于明代的《神奇秘谱》，据说在唐代以后发展成为《高山》与《流水》两个独立的琴曲，尤其是《流水》更是传统琴曲中的精品。乐曲清新淡雅，主要以写景为主，讲述了人们对大自然的热爱之情，把自然现象人格化，是人类情感的进一步升华。古人把《流水》作为寻觅友谊的象征，经过历代琴家的加工、再创造，成为中华民族音乐宝典中的瑰宝。⑤

四、《渔樵问答》

《渔樵问答》现存的曲谱最早在明代出现，记录于明代的《杏庄太音续

① 王利娟：《琴曲〈广陵散〉试析》，载《宁夏师范学院学报》2009 年第 2 期，第 136－138 页。
② 马晓娟：《浅析古琴曲〈广陵散〉的艺术特色和思想内涵》，载《兰台世界》2013 年第 12 期，第 131－132 页。
③ 刘丽丽：《民族声乐作品〈高山流水〉的艺术特色及演唱技巧探究》，载《重庆三峡学院学报》2016 年第 1 期，第 69 页。
④ 刘晓睿：《图说中国古琴丛书：高山流水遇知音》，广西美术出版社 2020 年版，第 15 页。
⑤ 刘丽丽：《民族声乐作品〈高山流水〉的艺术特色及演唱技巧探究》，载《重庆三峡学院学报》2016 年第 1 期，第 69 页。

谱》中。乐曲的音乐形象十分生动，采用渔父与樵夫对话的方式，反映了渔父与樵夫在青山绿水之间自由徜徉、自得其乐。其旋律优美而洒脱，表现出渔樵悠然自得的情态，集中反映了古代士大夫对渔樵隐逸于山水之间，看破红尘，摆脱俗世羁绊的向往，蕴含着十分深刻的隐逸文化。肖鸾解题为"古今兴废有若反掌，青山绿水则固无恙。千载得失是非，尽付渔樵一话而已"，反映了作曲者深刻的世界观。

在中国传统文化意识中，往往将渔父作为"圣者"或者"道"的化身，他们试图指点迷茫中的人们。而樵夫与渔父往往心意相通，精神内涵一致。在《渔樵问答》中，樵夫所求为"数椽茅屋，绿树青山，时出时还；生涯不在西方；斧斤丁丁，云中之恋"。而渔父所答"一竿一钓一扁舟；五湖四海，任我自在遨游；得鱼贯柳而归，乐觥筹"。该乐曲之所以是十大古典琴曲之一，不仅与其优美的曲调息息相关，同时也与其深厚的文化意蕴息息相关。明朝统治者大兴文字狱，对文人采取高压政策，使文人备感世事无常，从而产生了对渔樵生活的无限向往。而《渔樵问答》则是中国古代文人士大夫在失意之时的精神寄托。①

五、《平沙落雁》

《平沙落雁》又名《雁落平沙》，其作者据传有唐代陈子昂、宋代毛敏仲、明代朱权等，众说不一。琴谱初载于明末《古音正宗》（1634 年）问世以来深受各派琴家喜爱，不仅广泛流传，而且经过长期不断地加工发展，形成段数、调式、定弦、意境等方面不尽相同，又各具特色的多种版本。据有关资料统计，现存众多琴谱刊载同名作品有百余种，为近 300 年来流传最广的作品。现流传的《平沙落雁》多数是七段，曲调悠扬流畅，通过时隐时现的雁鸣，描写雁群降落前在空际盘旋顾盼的情景，其基调是一种静态闲适安祥美，而又静中有动。在众多版本中，广陵派的《平沙落雁》最具特色，其节奏自由跌宕，音色刚柔互济，琴韵恬淡宁静。乐曲描绘了一幅清秋寥落、沙平江宽、群雁飞鸣、盘旋徘徊的画面，抒发了一种恬淡惬意徐舒幽畅的情趣。② 正如《天闻阁琴谱》（1876 年）所评："借鸿鹄之远志，写逸士之心胸。"③

① 周润静：《古琴曲〈渔樵问答〉隐逸文化探微》，载《兰台世界》2014 年第 8 期，第 65－66 页。

② 董翌：《从古琴发展浅析古琴音乐：以〈平沙落雁〉为例》，载《科技信息》2011 年第 8 期，第 679 页。

③ 丁明顺：《十大名曲浅说（三）》，载《音响技术》1997 年第 4 期，第 64－65 页。

六、《阳春白雪》

《阳春白雪》表现的是冬去春来、大地复苏、万物欣欣向荣的初春美景。乐曲旋律清新流畅，节奏轻松明快。相传该乐曲为春秋时期的晋国师旷或齐国的刘涓子所作，现存古琴谱中的《阳春》和《白雪》被分为两首乐曲，且各有不同的意义。① 明代朱权在其编写的《神奇秘谱》解题中说："《阳春》取万物知春，和风淡荡之意；《白雪》取凛然清洁，雪竹琳琅之音。"② 故把《阳春》曲意理解为春回大地的温暖，《白雪》曲意理解为赞颂品质高洁的人。而"阳春白雪"现亦指高深典雅、不够通俗易懂的文艺作品，常跟"下里巴人"对举。因此，《阳春白雪》被人们认为是文人、阶级地位高的人才能理解的高雅音乐，而普通百姓欣赏的来自民间或乡下的俚俗乐曲，即被称为"下里巴人"之曲。③

七、《胡笳十八拍》

《胡笳十八拍》相传由东汉蔡琰（字文姬）在归汉途中所作。其文学体裁为古乐府琴曲歌辞，一章为一拍，共十八章，故有此名，其反映的主题是"文姬归汉"。④ 乐曲以感人的音调诉说了蔡文姬一生的悲苦遭遇，反映了战乱给人民带来的深重灾难，抒发了对祖国、乡土的思念和不忍骨肉分离的强烈感情。诗中有"胡笳本自出胡中，缘琴翻出音律同"，"笳一会兮琴一拍"证明该曲是作者用胡笳的音调翻入古琴中而创作的具有新颖风格的音乐。⑤ 全曲气贯长虹，感情深沉，完整统一。在音调方面，它具有非常浓郁的抒情气息，汉匈音调糅合一起犹如水乳交融，音乐形象十分鲜明。旋律富于起伏，高则苍悠凄楚，低则深沉哀怨，上下跳跃，对比极其强烈。全曲采用宫、徵、羽三种调式，共十八段，两大层次。前一层十拍诉说身在胡地却时刻思念故乡；后一层描绘离开胡地之时，与幼子惜别难舍的隐隐哀怨。生动地刻画了东汉末期封建

① 戴宇樵、吕才有、杨烨卿等：《"茶＋音乐"新模式分析：从英式下午茶背景音乐给予启示》，载《大众文艺》2019 年第 3 期，第 242－244 页。
② 《〈阳春〉〈白雪〉万物知春 雪竹琳琅》，见《成都日报》2019 年 12 月 30 日，第 19 版。
③ 武国强：《传统乐曲赏析课程思政融入探究：以"阳春白雪"为例》，载《大众文艺》2024 年第 2 期，第 118－120 页。
④ 丁牧：《中国音乐的历史》，中国商务出版社 2018 年版，第 34－35 页。
⑤ 李军：《诗词的演唱艺术初探》，载《音乐天地》2006 年第 2 期，第 52－54 页。

统治者混战中的悲惨情景；与作者被掳南匈奴（今山西地方）后，嫁与右贤王为妻十二年漫长岁月中思念故乡；以及归汉前后同儿女离别时的痛苦熬煎，并饱含血泪对不幸命运发出了控诉。[1]

八、《阳关三叠》

《阳关三叠》又名《阳关曲》《渭城曲》，是以唐代诗人王维的七言绝句《送元二使安西》为歌词谱写的一首著名的艺术歌曲。"渭城朝雨浥轻尘，客舍青青柳色新。劝君更尽一杯酒，西出阳关无故人"诗中的"渭城"和"阳关"是两个地名。因此，该曲又叫《渭城曲》或《阳关曲》，因全曲共有三段，后两段是根据第一段变化发展而来的，而且同一曲调稍作变化反复叠唱三遍，故名《阳关三叠》。该乐曲旋律质朴，渗透着友人离别之时的依依不舍之情，缠绵往复。唐代是中国古代音乐发展的高峰时期，而"歌"正是这一时期的代表艺术之一，民间音乐和少数民族音乐冲击了唐代的"雅乐"，但琴歌却一直受文人和民间乐人的喜爱。所谓琴歌，是指边弹奏古琴边吟唱歌曲，《阳关三叠》就是众多琴歌中的一首经典之作。[2]

九、《梅花三弄》

《梅花三弄》流传至今已有1000多年的历史。乐曲的主旋律在古琴中的不同徽位，以相同泛音的形式循环弹奏三次，故为"三弄"。《伯牙心法》有云："是曲乃颜师古所作也，古惟笛有落梅曲。"可见，最初《梅花三弄》是一首笛曲，是后来经唐人颜师古改编成古琴曲，并有泛音三段，且保留至今。今人所演奏的版本分别为1821年的《琴谱谐声》和1868年的《蕉庵琴谱》。而《琴谱谐声》和《蕉庵琴谱》琴刊定谱的琴曲，有"新梅花"和"老梅花"之称。"新梅花"是虞山琴派创建人吴景略根据《琴谱谐声》琴刊打谱演奏的，该乐曲是古琴虞山派的代表作品。"老梅花"是广陵琴派的代表作品之一，取自《蕉庵琴谱》刊本，琴曲中多次运用了广陵琴派特有的"吟""猱"演奏技法，使得琴曲颇具古风，所以称之为"老梅花"。从《梅花三弄》最受欢迎的两个版本来看，风格纵然不同，但都保留古曲的原意，运用借物咏怀的

[1] 冯建志、吴金宝、冯振琦：《汉代音乐文化研究》，河南大学出版社2017年版，第125－127页。
[2] 贾茜：《扬琴移植古琴曲研究：以〈流水〉〈阳关三叠〉为例》（硕士学位论文），内蒙古大学艺术学院2016年。

手法，描述了严寒下的梅花傲然挺立的形象特征，展开对人性品格的思考。①

十、《醉渔唱晚》

《醉渔唱晚》又名《醉渔晚唱》《醉渔》，现存共计 17 个版本，是川派的代表性琴曲之一，其作者说法不一。此曲最早见于明代谱本《西麓堂琴统》（1549 年）之中，书中记述此曲为唐代诗人陆龟蒙与皮日休在松江泛舟，见渔夫醉歌而做此曲。《五知斋琴谱》中为"后世隐流所作"，又或说"与琴曲《渔歌》音同而调异"，众说纷纭，但流传最为广泛的就是皮日休与陆龟蒙所作。皮日休是晚唐时期的诗人，曾写过具有人民代表性的诗文《正乐府十篇》。陆龟蒙，字鲁望，是唐代的诗人和农学家。二人齐名，世称"皮陆"。他们的作品多为同情民间疾苦、揭露统治者罪恶，对于社会民生有着自己深刻的洞察及思考。此曲通过一个主题"醉"字，用音乐表现出泊人豪放不羁，寄情于山水的悠闲之意。渔人借醉论政，借醉发愤，借醉寻趣，这也与两位诗人的风格怡巧相符。②《醉渔唱晚》作为一首经过漫长的历史筛选而广为流传的古琴曲，结构布局自然而流畅，旋律激昂又不失细腻，将醉者的神态及行动描绘得惟妙惟肖。独具个性的写作手法，使相互矛盾、对立的两个主题通过乐曲的发展慢慢走向和谐统一，使乐曲更具有艺术魅力。③

① 韩艺梅：《古琴曲〈梅花三弄〉浅析》，载《艺术教育》2020 年第 5 期，第 96 – 99 页。
② 李想：《琴曲〈醉渔唱晚〉初探》（硕士学位论文），天津音乐学院 2021 年。
③ 周晓超：《古琴曲〈醉渔唱晚〉的音乐分析》，载《北方音乐》2015 年第 22 期，第 13 – 15 页。

第二章 悲情京剧

第一节 悲与美的关系

我国著名音乐美学家蔡仲德先生在其所著《中国音乐美学史》一书的"绪论"中指出："研究表明，中国音乐美学史始终在讨论情与德（礼）的关系、声与度的关系、欲与道的关系、悲与美的关系、乐与政的关系、古与今（雅与郑）的关系。从一定意义上说，一部中国音乐美学史又是讨论这些问题的历史。"①

对于"悲乐"这一概念，早在春秋战国时期，相关记载中就出现了"悲""哀"等词语。然而，当时多数人对"悲乐"持否定态度，如春秋时期著名政治家、思想家子产认为音乐只应表现喜悦之情，而春秋时期秦国的医生医和主张好的音乐应适度，以保证对人的健康有益，这在一定程度上反对了过度悲伤的音乐。

吴国季札在出访卫国时，听孙林父击磬时评论道："不乐，音大悲，使卫乱乃此矣。"②

根据史料记载，当时也有些人表露出对悲歌、悲乐的向往与喜爱，如《韩非子·十过》中就记载了晋平公好悲乐的故事。

> 公曰："清商固最悲乎？"师旷曰："不如清徵。"公曰："清徵可得而闻乎？"师旷曰："不可，古人听清徵音，皆有德义之君也，今吾君德薄，不足以听。"平公曰："寡人之所好者音也，愿试听之。"师旷不得已，援琴而鼓。一奏之，有玄鹤二八，道南方来，集于郎门之垝。再奏之而列，三奏之，延颈而鸣……平公大悦，坐者皆喜……反坐而问曰："音莫悲于清徵乎？"师旷曰："不如清角。"……平公曰："寡人老矣，所好者音也，愿隧听之。"师旷不得已而鼓之。一奏之，有玄云从西北方起；再奏之，大风至，大雨随之……平公恐惧，伏于廊室之间。晋国大旱，赤地三年，

① 蔡仲德：《中国音乐美学史（修订版）》，人民音乐出版社 2003 年版，第 11 页。
② 蔡仲德：《中国音乐美学史资料注译（增订版）》，人民音乐出版社 2004 年版，第 49 页。

平公之身遂瘼病。①

除了上述音乐领域的实践以外，这一时期中国音乐还出现了一个显著的变化，即"郑卫之音"的兴起。这种音乐风格最为明显的特点是注重表达内心的真情实感，尤其在表达悲哀之情时更是让人深受触动。值得一提的是，这种风格超越了统治阶级所制定的规范，展现出强烈的艺术张力。

当时许多民歌被收录于《诗经》。有学者对"忧""伤""悲""哀"四字在《诗经》中出现的篇幅及出现次数做了统计："《诗经》中悲剧性的作品有79 篇，占全部诗歌总数 25.9%……这类作品，'小雅'中最多，约占 51%；'国风'居次，约占 38%；'大雅'中极少，约占 11%。"②

通过对《诗经》和《楚辞》的研究可知，当时表现悲哀之情在民歌中已经有了一定的比重，尤其是《楚辞》中收录的楚地民歌作品，更是充满了悲情色彩。以屈原所作的《九歌》为例，《湘君》《湘夫人》《山鬼》《国殇》等几篇作品都属于悲歌范畴，深刻地表达了这位爱国诗人内心的哀思、愁怨、郁愤之情。除此之外，其他史料也对悲歌、悲乐进行了描述。

《列子·汤问》中记载，韩娥擅长悲歌，"余音绕梁棚，三日不绝""雍门之人至今善歌哭"。《史记·货殖列传》记载，"中山地薄人众……丈夫相聚游戏，悲歌慷慨"。③《吕氏春秋》中记载了钟子期听击磬的故事，钟子期嗟叹："悲夫悲夫，心非臂也，臂非椎非石也，悲存乎心，而木石应之！"④

在两汉时期，楚声风靡全国，其中一个重要的特征就是音调悲伤。以楚声为基础发展出的民歌和相和歌，也以表达悲哀情感著称。因此，"以悲为美"在当时成为社会各阶层的普遍审美趣味之一，并广泛地反映在当时的文学作品中。虽然汉初《淮南子》明确提出音乐的作用在于"宣乐""致和"，把悲乐排斥在外，但同时也记载了这种审美的主流趣味。

"徒弦则不能悲，故弦，悲之具也，而非所以为悲也。"（《淮南子·齐俗训》）

"不得已而歌者，不事为悲；不得已而舞者，不矜为丽。歌舞而不事为悲丽者，皆无有根心者。"（《淮南子·诠言训》）

"行一棋不足以见智，弹一弦不足以见悲。……善举事者，若乘舟而悲

① 于民：《春秋前审美观念的发展》，中华书局 1984 年版，第 56 页。
② 杨建文：《中国古典悲剧史》，武汉出版社 1994 年版，第 49 页。
③ 蔡仲德：《中国音乐美学史（修订版）》，人民音乐出版社 2003 年版，第 80－81 页。
④ 谢柏梁：《中国悲剧史纲》，学林出版社 1993 年版，第 79 页。

歌，一人唱而万人和。"（《淮南子·说林训》）①

这些记载都反映出两汉时期人们对悲乐的欣赏与共鸣。在其他一些著作中也有类似的故事，这些皆是作者无意识流露出的审美趣味。比如，《说苑·善说》中记载了雍门周以琴拜见孟尝君的故事，孟尝君听后深受感动，"泫然，泣涕承睫而未殒……涕浪汗增"，可见，其悲哀情绪之深切；还有扬雄所著的《琴清英》中记载了孙息为晋王鼓琴的故事，晋王难掩心酸和哀愁之情，称赞孙息的琴技精湛。这些故事都体现了当时人们对悲乐的深厚喜爱和强烈感触。

东汉时期，王充所著的《论衡》中也有对"悲乐""悲音"的论述。

"唐虞时，夔为大夫，性知音乐，调声悲善。"（《书虚篇》）

"鸟兽好悲声，耳与人耳同也。"（《感虚篇》）

"饰面者皆欲为好，而运目者希；文音者皆欲为悲，而惊耳者寡。"（《超奇篇》）②

汉代的史料中也有对当时音乐实践中悲歌、悲舞的描述。

《史记·高祖本纪》载，高祖唱《大风歌》并起舞，"慷慨伤怀，泣数行下"。

《史记·留侯世家》载，戚夫人跳楚舞，高祖为之唱楚歌，"嘘唏流涕"。

《汉书·武五子传》载，燕王旦歌，华容夫人舞，"坐者皆泣"。

《汉书·西域传》载，刘细君因远嫁乌孙而"悲愁，自为坐歌"。

《汉书·外戚传》载，武帝因思李夫人而"悲感，为作诗……令乐府诸音家弦歌之"。

《汉书·王莽传》载，王莽制新乐，其声"清厉而哀"。

葛洪《西京杂记》载，高祖"常拥夫人倚瑟而弦歌，毕，每泣下流涟"。③

魏晋时期，嵇康和阮籍在论乐的文章中表达了对悲乐的认可和赞赏。唐代是历史上国力最为强盛的时期，但人们仍然对悲乐保持了热衷。

唐代段安节《乐府杂录·歌》中描述永新唱歌的场景："一日，赐大于勤政楼，观者数千万众，喧哗聚语……上怒，欲罢宴。中官高力士奏请，命永新出楼歌一曲，必可止喧。……永新……直奏曼声……喜者闻之气勇，愁者闻之肠绝。"④

①　蔡仲德：《中国音乐美学史资料注译（增订版）》，人民音乐出版社 2004 年版，第 255 页。
②　蔡仲德：《中国音乐美学史（修订版）》，人民音乐出版社 2003 年版，第 445 页。
③　修海林：《古乐的沉浮》，上海音乐学院出版社 2013 年版，第 38 页。
④　隗芾、吴毓华：《古典戏曲美学资料集》，文化艺术出版社 1992 年版，第 31 页。

崔令钦《教坊记》中记载的歌舞戏《踏谣娘》被学界普遍认为是最初的戏曲萌芽："北齐有人，姓苏……嗜饮酗酒，每醉辄殴其妻。妻衔怨，诉于邻里，时人弄之……旁人齐声和之云：'踏谣，和来！踏谣娘苦，和来！'"① 在剧中，踏谣娘受到邻里的嘲讽，虽然带有幽默、诙谐的味道，但整个情节仍流露出对其悲惨命运的同情。尤其是在同期的历史文献中，出现了"怨""苦"等词语，这些词语所渲染的意境更成了古典戏曲中表现悲情的重要审美范畴。

宋、元、明三个时期，市民文艺的代表形式包括民歌、说唱和戏曲，这些艺术形式广泛流传。尤其是戏曲作为民间综合艺术形式的集大成者，在此期间得到了空前的发展与繁荣。

宋代南戏是我国戏曲发展的第一个重要时期，但由于年代久远，多数剧本都已亡佚，仅有少数留下断章残篇。文学、历史学领域的诸多学者都曾对宋代南戏和悲剧的剧目进行考订，并确定了这一时期已经出现了一些重要的悲剧剧目，如《王魁负桂英》《张协状元》《孟姜女送寒衣》《赵氏孤儿报冤记》。

元代杂剧是古典戏曲成熟的重要标志，而大量的悲剧作品，是元杂剧的重要组成部分。近代学者王国维曾高度评价元杂剧中的悲剧，认为它们在历史上具有非常重要的地位："明以后，传奇无非喜剧，而元则有悲剧在其中……其最有悲剧之性质者，则如关汉卿之《窦娥冤》，纪君祥之《赵氏孤儿》……即列之于世界大悲剧中，亦无愧色也。"②

就音乐而言，相较于宋代南戏，元杂剧更能细腻地表现剧中的悲情。根据不同程度的悲感，元杂剧选用的调式也各有讲究。正如《唱论》一书中燕南芝庵所述："大凡声音，各应于律吕，……仙吕调唱，清新绵邈。南宫调唱，感叹伤悲……正宫唱，惆怅雄壮……商角唱，悲伤婉转……商调唱，凄怆怨慕；角调唱，呜咽悠扬。"③

明代的戏曲界，不仅悲剧作品数量增加，还出现了体现悲剧观的"怨谱说"理念。在元代燕南芝庵所著《唱论》的基础上，明代著名曲学家王骥德在《曲律》中进一步阐述了调式与音乐风格之间的关系："又用宫调，须称事之悲欢苦乐；如游赏则用仙侣、双调等类，哀怨则用商调、越调等类。以调合情，容易感动得人。"④

明代的戏曲评论中，一个重要的评价标准便是作品能否打动观众。基于这

① 同上书，第28页。
② 朱立元：《新世纪美学热点探索》，商务印书馆2013年版，第115页。
③ 中国戏曲研究院：《中国古典戏曲论著集成（六）》，中国戏剧出版社1959年版，第48页。
④ 中国戏曲研究院：《中国古典戏曲论著集成（六）》，中国戏剧出版社1959年版，第148页。

一标准，红极一时的戏曲《琵琶记》得到戏曲评论家的极力推崇，其被认为具有感人至深的力量。

明代的戏曲家卓人月意识到，我国古典戏曲虽然情节悲惨，但总是以大团圆结局为特色。他的这种洞见在今天仍被广泛引用，成为学者研究中西方悲剧差异的焦点。正如卓人月在其所著《新西厢》"序言"中所说："天下欢之日短而悲之日长，生之日短而死之日长……今演剧者，必始于穷愁泣别，而终于团圆宴笑。似乎悲极得欢，而欢后更无悲也……岂不大谬也。夫剧以风世，风莫大乎使人超然于悲欢而泊然于生死。"①

清代前期，戏曲界继承了明代戏曲美学中的"怨谱说"，而程煐在其创作的《龙沙剑传奇》卷首中进一步提出了"苦戏论"。同时，昆曲这一重要的戏曲剧种也在这一时期出现了许多优秀的作品，其中，洪昇的《长生殿》与孔尚任的《桃花扇》尤为有代表性。对于这两部作品的评论一般突出其中对悲哀和沉痛的表述。

第二节　京剧艺术家的悲情表演

晚清时期的戏曲界逐渐由民间的花部戏曲主导。这是由于花部戏曲的剧词通俗易懂，情感表现朴实、酣畅，深受人们的欢迎。相比之下，昆曲的统治地位逐渐式微。在《花部农谭》一书中，清代戏曲理论家焦循对花部戏曲的特点进行了总结。他认为，除去《琵琶》《杀狗记》《邯郸梦》《一捧雪》等少数几部作品外，其他的花部戏曲大多关注男女间亲密行为的描写，如《西楼》《红梨》等作品。但是，源自元剧的花部戏曲，在讲述忠孝节义的故事方面，则能打动人心。

京剧是花部戏曲中独树一帜的表演形式。在这个时期，出现了三位著名的老生演员，分别是余三胜、张二奎及程长庚。这些演员擅长表演具有浓厚悲剧色彩的作品，如《李陵碑》《当铜卖马》《定军山》《伍子胥》等剧目。其中，程长庚的名声最为显著。晚清时期，来自桐城的陈剑谭在某个贵人大宴（现场宾客有亲王、宰相）的场合中观看了程长庚的演出后，对程长庚感人至深的表演给予了高度赞扬："程长庚……独喜演古贤豪创国……四座悚然。至乃忠义节烈，泣下沾襟，座客无不流涕。"② 戏曲美学家吴毓华也称赞程长庚："他的唱腔，高亢沉雄，慷慨激昂，具有近代美学壮怀激烈的悲壮美，呼吁着

①　隗芾、吴毓华：《古典戏曲美学资料集》，文化艺术出版社 1992 年版，第 258 页。

②　张次溪：《清代燕都梨园史料（上）》，中国戏剧出版社 1988 年版，第 126 页。

中国人民反抗的心声。"①

对于当时盛极一时的谭鑫培，程长庚晚年时评价道："吾死，鑫培必享大名，惜音甘且偏柔靡。柔靡之音，亡国之音也，黄钟大吕恐自此绝响，国亡怪作鑫培其人欤！"②《宣南零梦录》中记录了清光绪年间番禺沈先生入京城看谭鑫培演戏的情景："……观谭伶之面，枯如人腊，瘦若僵尸；聆谭之声，幽咽苍凉，如鸿嗷，如鹤唳，试与孙菊仙黄钟大吕较，谭调实商角也，亡国之音哀甚……"③

无论是程长庚的悲壮美，还是谭鑫培的柔靡、悲怨的艺术风格，都充分地体现了京剧音乐中深切的悲情性。作为著名的京剧艺术大师，谭鑫培深知在京剧表演中表现悲喜之情的难度与火候。此外，他还编创了不少新腔调、新板式的唱段，这些唱段表现出非常痛苦、沉闷的情感，这更加激发了京剧音乐中的悲情性。"《汉阳院》的刘备哭刘表，《连营寨》的刘备哭灵牌，《探母》的四郎哭堂，这些'反西皮二六''反西皮摇板'就是谭鑫培等人所制造的。"④

与谭鑫培同一时期的老生演员刘鸿昇，嗓音天赋极好，善唱高腔高调。他的拿手戏"'三斩一碰'……都是运用极高的音调来表达剧中人物的思想感情，如在《辕门斩子》一剧中，运用高亢激越的唱腔表达了杨延昭在盛怒之下与余太君和赵德芳争辩时的情绪，这在一定程度上顺应了民众的激越心情。这出戏在当时不仅为广大观众所欢迎，剧界演唱此戏，也大都效法刘鸿昇唱法，乃至成一时之风气。当时刘之演唱竟连谭鑫培亦有退避三舍之势"⑤。

汪笑侬是这一时期著名的老生演员。他以自编自演反映时代主题的京剧剧目而著名。他的表演和唱功因古朴、典雅而被业内人士评价为独具一格："檀板一声，凄凉幽郁；茫茫大千，几无托足之地。出愁暗恨，触绪纷来；低回咽呜，慷慨淋漓，将有心人一种深情和盘托出，借他人酒杯浇自己之块垒，笑侬殆以歌场为痛哭之地者也。"⑥

在京剧艺术舞台上，民国时期的四大名旦以梅兰芳为首，而他们中最善于演绎悲剧的是程砚秋。程砚秋有许多代表作品，如《锁麟囊》《荒山泪》《英

① 吴毓华、宋波：《京剧：京城戏曲文化的整合》，中国书店 2002 年版，第 184 页。
② 戴淑娟等编、江流订《谭鑫培艺术评论集》，中国戏剧出版社 1990 年版，第 2 页。
③ 张次溪：《清代燕都梨园史料（上）》，中国戏剧出版社 1988 年版，第 127 页。
④ 徐慕云：《京剧杂谈》，转引自北京市艺术研究所、上海艺术研究所编著《中国京剧史（上）》，中国戏剧出版社 1990 年版，第 166 页。
⑤ 徐慕云：《京剧杂谈》，转引自北京市艺术研究所、上海艺术研究所编著《中国京剧史（上）》，中国戏剧出版社 1990 年版，第 165 页。
⑥ 周信芳：《周信芳文集》，中国戏剧出版社 1982 年版，第 153 页。

台抗婚》等，这些作品以幽怨的悲情性感动观众，也成了程派艺术的特色之一。程砚秋一直钻研如何通过声调传达"悲"的感受，他曾为此写过多篇文章来阐述了自己的悲剧表演思想和理论。

此外，梅兰芳擅长演绎的《黛玉葬花》《奇双会》《西施》等作品也将人物内心不同的悲情充分地表现出来。荀慧生则在《红楼二尤》《钗头凤》《金玉奴》等剧目中塑造了一批在封建社会压迫下命运悲惨的女性，还曾经撰文专门探讨旦角的哭。

京剧艺术舞台上，不止生、旦两个主要行当具备出色的悲情表演和充分的理论研究，其他行当的演员也取得了杰出成果。京剧三大武生流派之一的"黄派"，善唱二黄摇板与反二黄。著名净角演员侯喜瑞谈到架子花脸在表演中的哭与笑时指出："架子花的哭与笑最容易千篇一律，这是舞台上最忌讳的。"他还将哭分为真哭、假哭、悲哭、痛哭、泣哭等多个种类。

同时，在宋南戏、元杂剧及明传奇的基础上，许多戏曲音乐家开始关注调式与情感之间的关系，并于清代进一步认识到声音对观众情感的影响力，以及如何通过恰当的声音表现"悲""恨"等情感。例如，黄周星在《制曲枝语》中指出："论曲之妙无他，不过三字尽之，曰：'能感人'而已。感人者喜则欲歌、欲舞，悲则欲泣、欲诉，怒则欲杀、欲割……兴观群怨，尽在于斯，岂独词曲为然耶！"[1]"彼观者所谓可歌可舞者，皆可愤可涕者也。"[2]

悲情性是京剧音乐中一个重要的审美风格，并且一直贯穿京剧音乐的发展历程中。无论是史料记载、现代学者的研究，还是艺术家自身的探索和实践，都表明悲情表演在京剧艺术舞台上占有非常重要的地位，丰富了中国戏曲的艺术内涵和魅力，给观众留下深刻的印象。

第三节　京剧艺术审美特征的内向性与突破性

一、内向性与传统文化的关系

京剧音乐具有四种不同的悲情审美风格，包括"悲怨""悲苦""悲愤"

① ［清］黄周星：《制曲枝语》，载隗芾、吴毓华编《古典戏曲美学资料集》，文化艺术出版社1992年版，第351页。

② ［清］黄周星：《人天乐自序》，载隗芾、吴毓华编《古典戏曲美学资料集》，文化艺术出版社1992年版，第352页。

和"悲壮"，这些审美风格都呈现出内向性的审美特征。"悲怨"雅致而含蓄，具有"不怨而怨""哀怨""怨恨"三种审美表现；"悲苦"通过极力克制与隐忍来抑制悲痛情感，如"高亢""沉痛凄婉""悲而不痛"等审美表现；"悲愤"虽然表现总体上酣畅淋漓，但还是带有委婉、曲折的特点；"悲壮"则诠释了内在情感的深沉与厚重。

相比之下，西方悲剧注重通过音乐冲突张力的产生来震撼人心，强调情感的外在张力。而京剧音乐中内向性的审美特征却能将人物的悲情向内心深处压抑，虽然表面上显得平和，但在内心情感张力的引导下，能引发欣赏者内心深处的共鸣，在平淡之中实现感人至深的效果。

中国内向性审美特征深受自然地理环境和古代哲学思想的影响。历史上，中国一直以农业为主，生产生活与自然息息相关，人们在季节变化中劳作休息，世代相传，积累了丰富的自然知识与经验，并形成了相对稳定的生产模式。这种习惯使中国人普遍具有顺应自然、内敛、求稳定的心理特点。同时，中国的地理环境也对人们的心理产生重要影响。三面陆地，东南部临海，宽广的平原，使中国一度处于半隔绝的状态，区别于海洋文明注重商业和扩张，养成了独立经营、和平温顺的国民性格。这一特点进一步强化了中国人内向性的审美取向，以及追求安稳、重延续和重和谐的心态。总之，中国内向性审美特征可以被视为深受历史文化与地理环境影响的产物。

"从很早起，本民族对和谐、协调的追求大大超过对矛盾分裂、对立面相斗争的兴趣。"①。

我国古代的哲学思想以儒、释、道为主流，其中，儒家思想占据主导地位。孔子所提倡的儒家思想包含了一套严格的伦理价值体系，对君臣、父子、夫妻等关系规范有着严密的等级秩序，且这种秩序不可逾越。儒家思想在人生理想追寻过程中所宣扬的"和""中庸""无过无不及""乐而不淫，哀而不伤"等理论也对中国文化艺术产生了深远的影响。按照儒家的审美标准，悲哀情感的表达要适度平和。这种态度不仅仅限于对喜怒哀乐之情的约束，更是儒家思想体系中治国安邦的核心哲学观念之一。

相比之下，道家则主张"心斋""坐忘""节欲""清净无为"，反对过度的享受与情感体验。他们认为，只有摆脱过多的喜怒哀乐之情，荡涤自身内心尘埃，达到无欲无求、不伤不苦的境界，才能得"道"。显然，道家精神是倾向清平出世的。

佛教主张离苦得乐，倡导人们断绝一切世俗欲念，避开现世的苦难，静心

① 邱紫华：《悲剧精神与民族意识（修订本）》，华中师范大学出版社2000年版，第335页。

修行，实现大悟，彻底脱离人世间的痛苦。与此相对地，儒家思想强调积极、主动治理社会，而道家思想则更加倾向于个体内心的安定。三者在对过度悲哀之情的表达上持有不同观点。

我国自然地理环境和儒、释、道思想对历代文学艺术作品中的悲情抒发与感受产生了深刻的影响。相关领域学者认为，我国悲剧的一个特色是追求"大团圆"结局，不论中间情节多么悲惨，最终也会以各种方式进行弥补，向欢乐方向发展。正是因为这些传统文化给人民心理和审美带来的内向、含蓄等特点，京剧音乐在表现悲情方面也具有内向性审美特征。

二、突破性与社会历史背景的关系

晚清时期，社会生活的各个方面都透露着衰败的迹象。外部有资本主义列国的压迫，内部的封建社会更是到了极其腐朽的地步，农民起义此起彼伏，百姓苦不堪言。此时，全国人民的共同心声就是保家卫国，救亡图存。各界人士肩负起宣扬爱国精神的重要使命。在音乐领域，兴起于晚清的学堂乐歌就以救亡图存和富国强兵为突出的题材。学堂乐歌唱出了全国人民的心声，并在全国范围内广泛传播。京剧作为传统音乐的代表，也承担着宣扬爱国主义的重要责任。

为了有效地激起民众的爱国奋进之心，许多文学艺术家将注意力转向了悲剧艺术作品的创作。在清末民初，国外的悲剧理论、戏剧和小说陆续被翻译并引入中国，对那些有识之士产生了影响。这些人认识到悲剧具有震撼人心的艺术魅力，能够有效地警醒世人。因此，在当时对悲剧思想和艺术作品的重视成了人们的共识。蔡元培说："《小雅》之怨悱，屈子之离忧，均能特别感人。"① 庐隐认为："悲剧的描写，则多沉痛哀戚，而举世的人，上而贵族，下而贫民，惨凄苦痛的事则无人无之，所以这种作品平易感人，而能引起人们的反省。"②

清末民初时期，戏曲领域由"花部"戏曲主导，其中包括京剧、秦腔、川剧等各种戏曲。尽管这些剧种大多沿用古代悲剧故事进行创作，但所宣扬的爱国精神和救亡思想却与那个时代的背景息息相关。作为风行全国、独占鳌头的戏曲剧种，京剧从诞生到成熟经历了一系列重大历史事件。京剧的发源地在全国政治文化中心北京，因此与社会历史背景联系更为密切。作为传统剧种的

① 陈平原：《〈新青年〉文选》，贵州教育出版社 2003 年版，第 157 页。
② 庐隐著、李书敏主编《庐隐散文小说选》，重庆出版社 1999 年版，第 253 页。

代表，京剧不仅需要与其他文学艺术形式一起，肩负唤起人民爱国热情的重任，而且需要创作深刻、激动人心的悲剧作品来实现这一目标。成立于1909年的文学团体南社，提出了京剧悲剧美学的理论与要求，他们认为，悲剧能"发乎性情，感人至深"，能以"声泪俱下之演说……鼓舞人的斗志"。①

京剧中的悲情元素非常丰富，如荀慧生的代表作《金玉奴》将原本的"大团圆"结局改为金玉奴棒打薄情郎、莫稽被罢官等结局，使音乐能更好地表现出悲怨之情；程砚秋等主演的《荒山泪》则充分展现了强烈的时代特色和彻头彻尾的悲剧，结尾喊出了广大人民"愿世间从今后永久太平"的心声；而刘鸿昇的《斩黄袍》、周信芳的《徐策跑城》，以及余叔岩的《战太平》都通过剧中人物的唱腔表达了当时人们的悲愤和悲怨之情。

第四节　京剧名曲

作为中国传统文化的重要组成部分，京剧是中国影响最大的戏曲剧种之一。京剧的诞生可以追溯到清朝乾隆年间，经过数百年的发展和演变，形成了独特的艺术风格和表演方式。

京剧不仅在表演方面有着一套规范化的艺术表现形式，同时还囊括了多种艺术元素，包括文学、音乐、舞蹈、美术等。京剧的传统剧目有1300多个，其中常演剧目有三四百个以上。这些剧目涵盖了历史、神话、戏曲和现代等多方面题材，主要的演出内容是历史故事和民间传说。

京剧流播全国，影响甚广，被誉为"国剧"。2006年5月，京剧经国务院批准被列入第一批国家级非物质文化遗产名录，以此认定其历史文化价值，为其传承发展提供保障。2010年，京剧被列入联合国教科文组织非物质文化遗产名录（名册）人类非物质文化遗产代表名录，京剧在世界范围内受到越来越多的认可和喜爱。

一、《霸王别姬》

《霸王别姬》是中国京剧的经典剧目之一。该剧取材于《史记·项羽本纪》《千金记》等多部文献，经过多年发展和演变，该剧形成了独特的艺术风格和表演方式，堪称经典之作。

① 北京市艺术研究所、上海艺术研究所编著《中国京剧史（上）》，中国戏剧出版社1999年版，第320页。

《霸王别姬》的故事背景为秦朝末年楚汉相争，刘邦与项羽达成协议，以鸿沟为界各自罢兵。行至垓下时，张良以箫伴随着军乐队奏响楚歌，汉军在深夜高声合唱，引起楚军思乡之情，致楚军战意消退。项羽返回营帐后，与虞姬共唱悲歌，虞姬舞剑自刎。之后，项羽被包围，只得突围逃至乌江，自觉没有颜面和江东父老相见，遂在乌江之畔自刎。

《霸王别姬》除了在京剧艺术中具有重要地位外，豫剧、滇剧、弋腔、同州梆子、川剧、粤剧、徽剧等其他传统戏曲对其也有不同版本的演绎。作为中国文化独特的符号之一，该剧影响了多代观众和艺术家，被誉为中国传统文化的珍宝之一。

二、《白蛇传》

《白蛇传》是中国戏曲中的著名剧目，其故事情节取材于明朝冯梦龙《警世通言》，清朝弹词《义妖传》，方成培《雷峰塔传奇》等文献资料。除京剧外，川剧、粤剧、徽剧、湘剧、评剧、河北梆子等剧种均有该剧目的演出。

故事主要讲述蛇精白素贞（白娘子）与小青在西湖游玩时遇见了许仙，并由此展开了一段感人至深的爱情故事。白素贞与许仙结为夫妻后共同开设药铺，以济世救人为己任。但金山寺住持法海不满二人结合，暗地里告诉许仙，白素贞是一条蛇妖，并唆使他在端阳节时劝白素贞饮雄黄酒，以使白素贞变回蛇形。白素贞为了救治许仙，勉强饮用雄黄酒后现出原形，而许仙因惊吓而亡。白素贞深感内疚和伤痛，于是前往蓬莱仙山盗取仙草以医治许仙。为了防止类似的事情再次发生，法海直接将白素贞禁锢在雷峰塔下。

数百年后，小青修炼有成，约众仙一同前往并烧毁雷峰塔以救出白素贞。此后，白素贞与许仙重逢，最终幸福地生活在一起。《白蛇传》的主题宏大、含义丰富，其不仅涵盖了人性、爱情、家族、道德等多种主题，更展现了中华文化独具一格的文学精神和审美价值。

三、《定军山》

《定军山》是京剧的传统剧目，改编自《三国演义》第 70 回和第 71 回。故事讲述曹操派张郃攻打西蜀的葭萌关，却被蜀汉将领黄忠和严颜击败。张郃逃到定军山，投奔夏侯渊，策划反击。诸葛亮为增强黄忠的信心，采取激将法，黄忠立下军令状，发誓十日内攻占定军山。黄忠在两军交战中俘获夏侯渊的侄子夏侯尚，而夏侯渊俘虏了黄忠的部下陈式。两军在阵前协商，商定互换

人质，但当夏侯渊放回陈式后，黄忠却射死了夏侯尚。夏侯渊被激怒，出阵与黄忠厮杀。黄忠施展拖刀计，最终斩杀夏侯渊并夺取了定军山。

四、《贵妃醉酒》

京剧《贵妃醉酒》又名《百花亭》，是一出单折戏，以唐朝历史人物杨贵妃的故事为素材，经过著名京剧表演艺术家梅兰芳先生的创作和演出而广为人知，是梅派代表作之一。

故事讲述唐玄宗与杨贵妃约定于百花亭赏花饮酒，杨贵妃提前前往等待，却迟迟没有见到皇帝的车驾进入，后来才得知皇帝已到了梅妃的宫殿。杨贵妃听到消息，感到失望和伤心，于是决定喝酒来宣泄自己的愁绪。

《贵妃醉酒》通过唱词、曲调、动作等手段，展现了杨贵妃从期待到失望，再到愤怒的复杂心理变化。

五、《借东风》

《借东风》是京剧的经典剧目，讲述了曹操伐吴，庞统献上了连环计，曹操中计采纳，为东吴施展火攻创造了机会，但独缺东风使火攻尚无法生效。周瑜因此担心而生病，诸葛亮借探病之机向周瑜提出建议，自称能借得东风。周瑜为诸葛亮在南屏山搭筑坛台，诸葛亮借风成功，拯救了东吴。

故事始于"群英会"，蒋干盗走了书信，反而中了周瑜借刀杀人之计，使曹操误杀了蔡瑁、张允。曹操在悔恨之余，派人来诈降，周瑜将计就计，挫败了曹操的阴谋。庞统和周瑜一起制定连环计，让曹操的战船连锁在一起，曹操误以为此方案可以灭掉东吴。但正当周瑜要为自己的胜利而欢呼的时候，一阵西北风吹醒了他，东吴和曹军的位置不利于火攻。鲁肃找到孔明求助，孔明建议以祭借东风。周瑜为孔明在南屏山祭风，东风如期而至。但周瑜因嫉妒孔明，要杀孔明。黄盖为保孔明，悄悄地安排船只接应孔明，使孔明成功脱险。

六、《空城计》

《空城计》是京剧的传统剧目，取材于《三国演义》。在剧中，三国时期，蜀魏交战，司马懿统领魏军前往祁山，诸葛亮预料魏军必然攻打街亭，于是派马谡前去防守。诸葛亮嘱咐马谡慎选营地，不要有疏漏，并命王平协助。但马谡不听谏言，在山顶扎营，导致街亭失守。司马懿乘胜直取西城，但蜀军兵将

都被调遣在外，西城空虚。诸葛亮难以抵御，遂用空城计，将城门大开，安坐城楼，抚琴、饮酒，以营造轻率的守城态度。司马懿疑有埋伏，不敢轻易进城，率军离去。诸葛亮因马谡失察军情，斩马谡以正军纪。他同时向刘禅请辞，认为自己不能妥善用人，请求责罚。

七、《穆桂英挂帅》

京剧《穆桂英挂帅》于1959年根据同名豫剧改编而成，为庆祝中华人民共和国成立十周年而创作。该剧讲述了北宋时期，西夏进犯中原，宋朝皇帝通过校场比武来挑选元帅以领兵抵抗敌军。杨家小将杨文广在校场刀劈王伦，夺得帅印，但他的母亲穆桂英深感朝廷刻薄寡恩，决定不为朝廷效力。然而，在佘太君的感召下，穆桂英意识到自己的责任与义务，决定挂帅领兵出征，保家卫国。穆桂英上阵后，成功地统领将士打败了西夏军。

整部剧历时两个小时，堪称京剧艺术的经典之作。剧中不仅旋律高亢、悠扬，舞美布景更是精致绝伦，堪称一场视听盛宴。

八、《金玉奴》

《金玉奴》是戏曲的传统剧目，又名《棒打薄情郎》，取材于《古今小说》第二十七卷《金玉奴棒打薄情郎》。豫剧皇后陈素真、京剧大师荀慧生的早年演出，以及评剧、河北梆子均有此剧目，川剧有《棒打莫稽》，徽剧、滇剧均有《红鸾喜》。

该剧讲的是金玉奴出身乞丐团头之家，她的丈夫莫稽早年贫困潦倒，入赘金家，赖贤妻相助连科及第，得授司户之职。莫稽贵显后，不但不念妻德，反而嫌她出身微贱，影响自己的名声、前途，在赴任途中将玉奴推落江中。金玉奴巧遇赴任官员许公相救才得以存活。玉奴虽然恨丈夫薄情寡义，但她决不愿再嫁他人。在许公的周旋下，金玉奴最后与丈夫言归于好。传统的贞操和女德观念，使她选择了委曲求全、维持固有婚姻的道路。

九、《女起解》

《女起解》是经典的传统京剧剧目，讲述了明朝时期名妓苏三与吏部尚书之子王景隆相识、相爱及历经磨难的故事。苏三因为爱情改名玉堂春，却被鸨儿赶出妓院。其后她又因私自资助王景隆离开南京而被沈燕林买入做妾。沈妻

皮氏与赵监生私通，毒死沈燕林，反诬告苏三。幸得崇公道关注此案，并亲自到洪洞提解苏三复审，最终才平反了冤案。梅兰芳曾多次在舞台上扮演苏三，将这部剧推向了高潮，多个地区的戏曲演员们也用各自的方式演绎这个感人至深的故事。

此剧不仅具有京剧艺术的特点，还展示了中华传统文化的价值观，如尊重契约、忠贞不渝等。

十、《让徐州》

《让徐州》是京剧流派言派（言菊朋）的代表作品，唱腔委婉流畅、细腻传神。该剧讲述了汉末建安年间，徐州太守陶谦恐惧战乱，故欲攀附曹操，引为外援。但曹操父亲曹嵩被陶谦部将张闿杀害，曹操非常愤怒，认为是陶谦指使的。曹操派大军围攻徐州。陶谦求助于孔融、田楷和刘备，后将徐州掌印交予刘备。在陶谦病逝后，刘备接任徐州太守，继续抚慰军民。

第五节　当代京剧新作——样板戏

样板戏是中国文化的重要组成部分，最早可追溯到 20 世纪 40 年代延安戏剧运动，歌剧《白毛女》被认为样板戏的首次实践。样板戏对贯彻毛泽东在延安文艺座谈会上的讲话精神发挥着关键作用，并成了"红色经典"之一。进入 21 世纪，一些样板戏剧目又被复排、重演，音像资料被再版、翻刻，甚至被改编成电影、电视剧等。样板戏是一项重要的文化遗产，它开创了中国戏曲表现程式的改革先河。

一、《红色娘子军》

故事发生在 20 世纪 30 年代的中国海南岛，以中国革命历史为背景，讲述了从恶霸南霸天府中逃出来的丫鬟琼花，在红军党代表洪常青的帮助下，从一名苦大仇深的农村姑娘，逐渐转变成一名有坚定共产主义信仰的红色娘子军战士。琼花出生在贫穷的家庭，因地主南霸天的强迫而成为奴隶。琼花多次逃脱无果后，被乔装成"华侨巨商"的党代表洪常青救出，并加入了完全由劳动妇女组成的红色娘子军。琼花因对南霸天怀有仇恨，在一次侦察任务中违反纪律，私自开枪，暴露了目标。经过党代表的批评教育后，她提高觉悟，坚定了正确的战斗意识。后来，南霸天勾结国民党军队进犯根据地，洪常青完成阻击

敌人的任务，但负重伤被俘后英勇就义。紧接着，红军解放了椰林寨，并击毙南霸天。历经一系列的斗争，琼花逐渐认识到共产主义的正确性，并在战斗中表现出了英勇气概。最后琼花加入中国共产党，接任娘子军连党代表，成了一名具有坚定共产主义信仰的战士。这部舞剧生动地表现了中国革命时期女性的艰难与坚强，向观众展示了红色娘子军的爱国主义、真理至上和自我牺牲等精神。

二、《沙家浜》

该剧讲述了抗战时期江南新四军浴血抗日的故事。新四军某部的指导员郭建光率领 18 名伤员到沙家浜养伤，并与当地群众结下深厚情谊。但是，日伪军为了搜捕这批伤员，对沙家浜展开了疯狂的大扫荡。党组织为避开敌人锋芒，安排伤员转移到阳澄湖的芦苇荡，使敌人扑空。但是，日伪军并不甘心失败，于是命令"忠义救国军"进驻沙家浜，暗中调查伤员的下落。此时，在阿庆嫂等地下党的巧妙掩护下，伤员最终安全归队。为了查找伤员下落，"忠义救国军"司令胡传魁、参谋长刁德一向阿庆嫂打听消息。阿庆嫂在敌人面前巧妙周旋，并引诱敌人开枪，从而及时将信息传递给藏身在芦苇荡里的伤员，使伤员提高了警惕，成功躲过敌人的搜捕。敌人找不到伤员，于是抓群众拷问，但群众始终保持沉默。敌人异常愤怒，残忍地杀害了一些群众。几个月后，伤员已经痊愈。郭建光在胡传魁举办婚礼之际，率领新四军战士组成突击排，连夜奔袭，杀回沙家浜，突然闯入婚礼现场，将敌人全部歼灭。这部剧以真实的历史事件为基础，讴歌了中国人民在困境中勇敢抗争、团结一心的精神，展现了中国共产党员为维护人民利益所做出的不懈努力。

三、《白毛女》

该剧讲述了抗日战争时期发生在华北某地杨各庄的一段激动人心的故事。恶霸地主黄世仁以逼债为名，强抢贫农杨白劳的女儿喜儿，杨白劳为保护女儿而被打死。年轻的农民王大春是喜儿的好友，他为替喜儿报仇，投奔了八路军，并带领乡亲们拿起枪杆子闹革命。在地下党员赵大叔的指引下，大春所在的部队解放了杨各庄，并救出了失踪多日的喜儿，使她得以重获自由。黄世仁也为自己的罪恶付出代价，他的罪行被公开彻底清算。之后，大春和八路军小分队留下来，与当地群众一起展开反霸斗争，为杨白劳申冤，为喜儿报仇。最终，他们取得了胜利，杨各庄消除了土豪劣绅的压迫，形成了新的社会秩序。

《白毛女》展现了人民之间的团结，反映了在抗战年代中广大干部群众为民族独立和人民解放而奋斗的时代精神。

四、《红灯记》

该剧讲述了抗日战争时期东北某地隆滩火车站一段惊心动魄的故事。共产党员李玉和接到上级通知，要在火车站和一个交通员接头。然而，在敌人的戒严下，他的计划遭遇意外。当火车到站时，交通员摔昏了，李玉和决定将他背回家中，交接密电码后再送到游击队手里。但敌人不断迫近，最终发现了他们的接头人，并通过威逼得知了李玉和的身份，对李玉和进行了拷问和残酷的审讯，但是李玉和宁死不屈。此时，在磨刀人的协助下，李铁梅成功逃脱了宪兵的追捕，将密电码送交给了柏山游击队。然而，敌人紧随其后，一场恶斗接踵而至，最终柏山游击队凭借优异的战术和英勇的精神，团结一致，歼灭了敌人，取得胜利。这个故事展示了人民之间的团结，以及共产党员在艰苦环境下坚定不移的信念和勇气。

五、《智取威虎山》

1946 年冬季，解放战争初期，东北牡丹江一带形势严峻。座山雕匪帮盘距山林，居心叵测，行踪诡秘，作恶多端。我军某部团参谋长率领由 36 人组成的追剿队，在击破奶头山后，乘胜进军，准备消灭座山雕。在侦察排长杨子荣的情报支持下，参谋长决定继续向前方侦察，并命令追剿队到黑龙沟会合。座山雕匪帮在回威虎山途中，一路洗劫、残害百姓，并来到夹皮沟抢掠青壮男女上山修建工事。家住夹皮沟的李勇奇深受其害，儿子被匪徒摔死，妻子被座山雕枪杀，他本人也被掳走。为了摸清敌情，杨子荣等四人沿途进行侦察，发现了躲藏在深山里的猎户常宝父女。通过常宝讲述，杨子荣了解了座山雕匪帮的滔天罪行，并知晓了威虎山的山路分布和土匪野狼嗥的行踪，还获得载有土匪秘密联络地点的"联络图"。在座山雕设下的重重试探中，杨子荣打入匪窟威虎厅，把"联络图"献给了座山雕，取得了座山雕的初步信任。同时，孙达得及时地取回了杨子荣的情报。最终，在杨子荣的协助下，追剿队全歼座山雕匪帮，杨子荣战胜了座山雕，并消灭了土匪肆虐的威胁。

六、《海港》

码头青年装卸工韩小强轻视装卸工作，积极性不高，精神涣散，不慎跌落了麦包。与此同时，一批援外小麦需要装进仓库，一批稻种要装上船。然而，暗藏的阶级敌人钱守维却看准了这个机会。钱守维将玻璃纤维夹杂在散麦中并装入大包内，企图制造错包事件，从而破坏我国的国际声誉。他还指使韩小强将一包稻种当作小麦扛进仓库。然而，装卸队党支部书记方海珍发现了散包事故，立即追查起因，并发动群众连夜进行翻仓。在方海珍的领导下，退休工人马洪亮对韩小强进行了思想教育，引导韩小强认识到自己的错误并增强其思想觉悟。最终，韩小强揭发了钱守维的罪行，曝光了这个阶级敌人的真面目，使援外任务顺利完成。

七、《奇袭白虎团》

1953 年，志愿军某团侦察排长严伟才带领尖刀班，在朝鲜民众的协助下，克服重重困难，直插敌王牌军"白虎团"，成功摧毁了敌人的整个团部，为抗美援朝志愿军反击美、韩侵略者创造了有利条件。

这个故事后来被多次改编成快板书和样板戏，彰显了志愿军的光荣战绩。其中，最突出的成就在于剧中充分利用京剧传统表演方式，将现代战争巧妙地融入表演程式和身段表现中。

八、《龙江颂》

1963 年春，福建龙海地区遭遇特大干旱。当时，龙江大队党支部书记江水英在县里开会后回到队里，向社员们宣传县委的抗旱指示，并说明了灾情。县委决定在该处堵江以抗旱，因为九龙江地势低而旱区地势高，如果建起拦江大坝将上游水流挡住，起到迫使江水改道的作用，即能将江水输送到旱区。

该剧受"样板戏"的直接影响，艺术成就突出，但对阶级斗争内容的过度渲染，还有对角色的概念化描写，导致该剧的艺术感染力被削弱。其后的电影版基本保留了舞台剧的特色。

九、《杜鹃山》

党派遣柯湘到井冈山附近的杜鹃山领导一支农民自卫军，在途中，柯湘被捕，恰巧被该自卫军营救。自此，柯湘担任了该自卫军的党代表，宣传党的阶级政策，团结群众，并不断扩大武装力量。地主武装的头子毒蛇胆与自卫军中的叛徒温其久勾结起来，绑架了雷刚的义母，并诱捕雷刚，企图一举消灭该自卫军。柯湘识破了敌人的阴谋，提出了敌进我退的战术建议，与主力会合并粉碎了敌人的进攻。可是，雷刚不听劝阻，仍莽撞下山，最终中奸计被抓。柯湘率领尖刀班的英勇救援下，雷刚母子被解救出来，所有的叛徒也被清除。最终，自卫军进行了改造并实现了发展。

第三章　魅力南音

南音是流传于中国福建省泉州、厦门、漳州和中国台湾等闽南语地区的一种音乐形式，并随着闽南人的足迹传播到中国香港、中国澳门、新加坡、印度尼西亚、菲律宾、马来西亚等地。南音由指、谱、曲三大类组成。"指"是带唱词的套曲，共有 50 套；"谱"是纯器乐曲，共有 15 套；"曲"是散曲，依照曲调填写不同的歌词，据说已经流传了几千首。

南音所使用的乐器主要包括四大件：琵琶、三弦、洞箫、二弦，并配上拍板，这个组合被认为是南音最经典的乐器组合形式。另外，南音中还存在着一种使用"嗳仔"代替洞箫作为主奏乐器的组合形式，被称为"嗳仔指"，由曲笛、四宝、响盏、狗叫、双铃等小型打击乐器协助演奏。此外，南音的所有乐曲都按照管门分类，主要分为五空管、四空管、五空四仅管和倍思管等四管，并且根据滚门和曲牌的分类进行排列。

第一节　南音乐感探讨

如何研究"美"经常令人感到困惑。"美是一潭浑水，是最为模糊、最不确定的一个概念"，虽然似乎"人人都知道美是什么"，"但美是什么？正如你看到的，没有什么定义能够抉发无遗……尽管美的对象时有争论，但美的经验却人所共知"。①

"美"是一个相对的概念，在人们的主观感受中，它并没有明确的定义。同样地，研究"乐感"的定义与描述也存在一定困难。因为难以定义和描述"乐感"，所以目前相关研究尚未深入展开。"乐感"需要凭借多种音乐能力来构建，其中最核心的就是"音乐美感"。音乐美感是评价乐感好坏的关键因素，有些人即使在音乐感知能力或其他能力方面表现出色，但由于没有足够的音乐美感，无法感受或者表现出音乐的美。

① ［荷］范丹姆：《审美人类学：视野与方法》，李修建、向丽译，中国文联出版社 2015 年版，第 124 页。

一、什么是乐感

表演者的乐感对音乐风格的呈现起着关键作用。表演者是一个具体的人。作品的风格需要通过表演者才能呈现出来，而表演者的生活环境和文化背景对其乐感有重要的影响。因此，不同的表演者会呈现出不同的音乐风格。

乐感直接决定了音乐的表现形式。不同地区和环境的人拥有的乐感各异，这种差异会导致即使是演奏同一曲调，不同表演者也会表现出不同的风格和味道。在中国传统音乐中，乐谱本身并不能完全代表音乐的特点和风格，而是需要通过表演来赋予音乐生命。乐感作为决定表演者音乐风格的重要因素，可以让同一曲调在不同的表演者手中呈现出不同的风格。

乐感对音乐风格的完美诠释是需要长期浸润式培养的。风格和乐感是互相影响的关系。乐感的差异会直接影响音乐风格的呈现。表演者只有在长时间的音乐浸润中，从对应风格的乐感入手，才能演奏出真正的原汁原味的音乐风格。例如，泉州地区举办各种类型的南音比赛，许多学生因为比赛获奖后可以加分或者得到泉州师范学院南音专业的特殊照顾等而参与其中。但是，参与者如果只是在比赛前临时抱佛脚，学唱一两首南音，在比赛中便会被老练的评委听出未曾深入了解南音和乐感韵味不足等问题。

总之，乐感对音乐的表演起着至关重要的作用。不同的环境和教育背景造就了不同的乐感。音乐作品有自身独具的语言、形式和体裁，需要富于乐感的表演者通过自己独特的创造性阐释，并在理解作品的意境和文化底蕴的基础上呈现出来。乐感的培养是一个长期的过程，临时抱佛脚式学习是无法养成真正的乐感的。

二、乐感界定

（一）乐感的两个重要内容

大多数音乐界人士认为，乐感是多种音乐能力的综合。其中，音乐感知能力和音乐感受能力是乐感中最为重要的两个方面，而由这两个方面产生的音乐美感则是乐感最核心的部分。具体来说，音乐感知是指对音乐各要素如音高、音强、时值等，以及由这些要素构成的旋律、和声等的综合知觉能力。这个能力含有后天的培养因素，并且受历史和社会因素的影响。音乐感受是指在理解基础上对音乐进行心理反应的过程，这种心理反应包含了一系列复杂的、高级

的心理变化，是一种后天的、涉及人生体验和个人好恶等因素对音乐的心理反应。然而，并非所有的音乐感受都包含音乐美感。在对音乐的感受中，是否具备审美感受是评价乐感好坏的关键因素。因此，审美感受在乐感的形成中起着至关重要的作用，同时也影响人们日后选择音乐的方向。总之，乐感是多种音乐能力的综合，由音乐感知能力、音乐感受能力和音乐美感三个部分组成。在日常生活中，人们通过后天培养和感性经验可以提高自己的乐感。

乐感是一种综合能力，对"美"的感受是其核心部分。其他音乐能力，如对音高、音色的感知和分辨能力等，都是音乐感受的前提条件，旨在最终达到对音乐"美"的感受。如果没有对音乐美的感受，其他方面的感知能力再强也毫无意义。人们对某种音乐能否产生美感反应，将影响他们之后的发展方向。当人们从某一类型的音乐中获得美的享受时，通常会更多地选择该类音乐进行欣赏、学习以满足个人的感性需求，这将有助于提升自身的乐感。反之，人们会逐步疏远该类型音乐。因此，乐感可以从两个方面来考量：一是感知能力方面，如对声音的敏感度和音乐各种要素的感知能力等；二是感受能力方面，即对音乐美感的体验。

对南音乐感的研究也应从这两个方面入手，即探讨南音音乐感知和南音音乐美感。音乐感知是音乐美感的基础，只有对南音的各要素敏感度和感知能力的积累，才有可能形成相应的南音乐感。反之，在没有南音音乐感知积累的情况下，想要培养南音乐感是不可能的。

因此，进行感知和感受两个方面技能的培养，是提升自身乐感的基本途径。同时，长期浸润于各种类型的音乐作品，有助于发现自己的音乐兴趣和偏好，并通过不断练习和表演，在对音乐美感的理解和体验上不断精进，将可以有效地培养出优秀的乐感。

（二）作为表演者的乐感

人们提到"乐感"这个词时，往往会与演奏和演唱联系在一起。比如，在观看一场表演时，观众会评价演奏者或演唱者的乐感是否好、音乐表现是否感人，有些人则可能表现出乐感较差、演奏缺乏情感等。虽然乐感本身无法看到或摸到，但确实可以听得出来。不同的人对"乐感"的理解和要求也不尽相同。正因如此，欣赏者的乐感能够通过欣赏音乐而逐渐积累形成，以使他们在各种音乐元素的感知基础上达到对音乐的理解和感受。欣赏音乐的目的是从中体验美。因此，周海宏教授所说的"音乐何须懂"就旨在表明，在欣赏音乐时，最重要的是体验音乐带给内心的美，而非仅仅去深究细节。

对于表演者的乐感，则需要有更加复杂、严谨的要求。表演者需要通过手

中的乐器或自己的嗓音，按照作品的风格和要求，将自己对音乐的审美感受呈现出来。因此，对于表演者来说，不仅需要听到和感受音乐的美，还要具备呈现音乐美感的能力。表演者的音乐美感就是在这种呈现中体现出来的。"乐感"这个词涵盖多种综合能力，包括感知技能和感受体验等。对于表演者和创作者，乐感的要求更为严格。他们不仅需要感受音乐美感，更要创造音乐美感。这些要求与欣赏者的"体验美"是相似的，但表演者和创作者还需有多项影响创作的特殊能力。本书主要将重点放在表演者的乐感上，并对其和欣赏者的乐感做比较。值得注意的是，表演者的乐感还根据所表演的音乐特点而异，他们需要根据不同音乐选择不同的技巧和音乐能力。"乐感"的各种能力组成非常复杂，包括对音乐要素如音高、节奏的感知和辨别能力等，这些属于"感知"范围；以及对音乐作品的理解、想象、审美感受等能力，这些属于"感受"范围，其核心是"音乐美感"。乐感既有先天因素，又可以通过后天的培养和教育来提高和完善。个人的审美经验，在培养过程中受社会环境、教育背景和个人偏好等因素的影响，具有时代、文化、地域等特征，以及独特的个人特质。

第二节　"中和"乐感的文化溯源

南音的美被形容为"古""和""淡""雅"，这种美是从容、高贵和中庸的表现，这是一种"中和"之美。南音不仅需要通过乐谱的形式流传，还需要通过南音人的唱奏来呈现活态。对南音的各种评价都建立在对鸣响着的南音的直接感受和体会基础之上。因此，南音之美需要人来诠释，而这些诠释者必须具备适配南音风格的乐感，即以"中和"为美的乐感，才能出色地演绎。

南音乐感与南音一样，不是脱离社会历史背景而产生的，而是源于其深厚的社会历史。总体而言，富有"中和"之美的南音培育了以"中和"为美的南音乐感，同时，这种乐感也反过来影响南音"中和"之美的呈现，二者之间存在着相互影响的互生关系。南音和南音乐感的产生，都和它们存在的社会环境以及儒家礼乐思想对中国社会产生的深远影响有着紧密的联系。

李泽厚认为，儒学对构造汉民族文化心理结构的形式，起到了关键作用。儒学，尤其是孔子和《论语》一书中的许多基本观念，经过不同层次的理解和诠释，成了整个社会言行、公私生活、思想意识的指引和规范。无论王宫贵族还是普通百姓，无论是自觉或不自觉，《论语》所宣讲、传播和论证的"道理""规则""思想"等，都已代代相传，渗透在中国两千年来的政教体制、

社会习俗、心理习惯，以及人们的思想、言语、行为、活动中。①

儒家的礼乐思想不仅对南音的产生和发展产生了深远的影响，更渗透到了一代又一代民众的思想和行为中。南音体现礼乐思想的影响，从行为规范到"中和"性情，再到呈现中心思想——"中和"之美的乐感和形态等各个层面。

据王耀华、杜亚雄所言："中和之美，是中国古代美的创造与欣赏的一大追求目标和重要指导原则，是汉民族审美心理结构中一种重要而稳定的有机构成。"② 虽然"中和"之美并非南音独有，在中国传统音乐中也有其他乐种表现出类似的特点。但是，经历了时代变迁，南音坚持不变的"中和"特点逐渐突显，比大多数中国传统音乐形式更具鲜明的"中和"之美。

为什么南音与泉州地区的其他乐种有如此大的差异呢？原因是南音人在自我文化认同方面形成了严格的人格自律，拒绝商业化、强调行为规范等都是这种人格自律的表现。同时，南音人也受福建泉州厚重的儒学底蕴影响。许多人认为，福建的开发主要在中唐以后。③ 随着中原人士进入福建，以及福建观察使李椅、常衮、陈岩，闽王王审知等人在福建的活动，学习儒学成为一股新风尚，也对南音形成了深刻的影响。这些因素使南音的"中和"性情和乐感稳固、持久，不易受外界干扰而改变，从而保持其一贯的风格和特点。

在福建地区，儒学得以发扬光大，主要归功于宋代大儒朱熹及其弟子、再传弟子等人。朱熹是中国南宋时期的儒学大师，其思想对于中国的思想史、文化史产生了深远的影响。作为宋代"新儒家"学派主要代表人物之一，朱熹的学说结合了佛道之思想，强调个体德行修养与社会整体和谐之间的相互关系。朱熹被许多学者誉为"三代下的孔子"。朱熹一生中大部分时间都在福建度过，在福建教学、传道、著书立说，这对福建文化产生了深远的影响。在泉州，朱熹亲自创建的书院有小山丛竹书院、温陵书院等。此外，还有由他支持建立的石井书院、文公书院、鳌江书院和诗山书院等。这些书院共同促进了泉州地区的文化繁荣和发展。

朱熹及其弟子的著述和思想对中国儒家思潮的发展起了积极的推动作用，这对中国古代文化产生了重要影响。

① 李泽厚：《〈论语今读〉前言》，载《中国文化》1995 年第 1 期，第 26－34 页。

② 王耀华、杜亚雄：《中国传统音乐概论》，福建教育出版社 1999 年版，第 339 页。

③ 徐晓望：《论隋唐五代福建的开发及其文化特征的形成》，载《东南学术》2003 年第 5 期，第 133－141 页；黄洁琼：《论欧阳詹与唐代福建儒学文化》，载《闽都文化研究》2004 年第 1 期，第 487－500 页。

第三节 "礼乐思想"一直都在

自古以来，中国一直崇尚礼仪之道。从上古时期的巫术礼仪到周公制礼作乐，再到后来儒家极力提倡礼乐思想，礼乐对中国文化、中国人的思想和行为产生了不可忽视的影响。各种仪式、庆典都离不开礼乐，日常生活的行为方式也塑造了礼节。在日常生活中，礼乐规范着人们的行为、塑造人性，并起到规范社会秩序的作用。儒家的理想就是通过礼乐实现国家的高度礼治："移风易俗，莫善于乐；安上治民，莫善于礼。"①

为了最大化礼乐的作用，有必要使礼乐渗透人们日常的生活中："尔以为必铺几筵，升降酌献酬酢，然后谓之礼乎？尔以为必行缀兆，兴羽龠，作钟鼓，然后谓之乐乎？言而履之，礼也。行而乐之，乐也。"②

由此可见，在日常生活中，个人的一言一行都可以被视为是礼乐规范的体现。例如，衣着整洁是符合礼的规范行为，蓬头垢面则有失体面；言语、行为应该彬彬有礼，粗声粗气、动作粗鲁都属于不符合礼仪的表现。这些细节上的礼仪规范和行为准则，既能展现一个人对社会秩序的尊重，也能提高整个社会的文明水平，从而推动礼乐文化的传承和发展。因此，将礼乐贯穿日常生活中，通过细节方面的规范和引导，使人们更加理解并尊重礼仪，才能真正使礼乐思想对社会产生的利益最大化。

李泽厚认为，"礼"皆与"美"有关。因为"礼"是行为活动中一整套的秩序规范，在这行为活动中必然存在动作、仪容、程式等感性形式，这些皆与"美"有关。因此，"习礼"就包括对各种行为、动作、言语、表情、色彩、服饰等一系列感性秩序的建立和要求。③

基于此，儒家一再强调并亲力亲为推广"礼乐"文化。尽管其最终目的是追求"善"，但首要目标则是通过"美"来实现。因此，"礼乐"应当不仅仅要"尽善"，还要"尽美"，只有美的表达方式才能最大化地感动人心，从而达到影响最大化。此外，在追求"和"的过程中，礼乐之"乐"必须是平和、中和之乐，这样的音乐才能使人内心沉静、情绪平稳，达到真正的和谐境界。

① 《孝经·广要道》，转引自蔡仲德注译《中国音乐美学史资料注译（增订版）》，人民音乐出版社 2004 年版，第 60 页。

② 《礼记·仲尼燕居》，转引自蔡仲德注译《中国音乐美学史资料注译（增订版）》，人民音乐出版社 2004 年版，第 59 页。

③ 李泽厚：《华夏美学》，载《李泽厚十年集·第一卷》，安徽文艺出版社 1994 年版，第 223 页。

朱熹同样非常重视礼乐，他在许多场合都表达了对礼乐重要性的认识，并开展了相应论述。这些思想继承儒家传统，朱熹在这些基础上加以阐发，以适应不断变化的社会环境和文化需求，保证了礼乐思想的延续和发展。具体如下：

其一，礼乐应该与时俱进。朱熹很清醒地认识到，古今不同，古礼过于烦琐，难以施行，因此不能泥古，所谓"古礼难行。后世苟有作者，必须酌古今之宜。若是古人如此繁缛，如何教今人要行得"。① 可见，朱熹虽然极为推崇礼乐，但是并非泥古不化者。

其二，礼乐在"和"中得到统一。朱熹阐释"礼之用，和为贵"时说，"礼"中本来就有"和"，而"和"就是"从容不迫"之意。② 礼、乐在"和"中得到了统一，即"礼之和处，便是礼之乐；乐有节处，便是乐之礼"，强调了合乎礼之规范的乐，必须是有节制的。

其三，"中和"与"性情"相关。朱熹用了很多文字来阐释"中和"，指出："'中'字是状性之体。性具于心，发而中节，则是性自心中发出来也，是之谓情。""中"除了前述外还有另一个含义，即喜怒哀乐等"情"，只要不过分也可以称为"中"，即"才发时，不偏于喜，则偏于怒，不得谓之在中矣。然只要就所偏倚一事，处之得恰好，则无过、不及矣"③。可见，"中"对性情而言具有双重含义，要避免混淆。总之，"中""节""和"强调的都是有节制的、不乖逆的、无过无不及的一种状态。

其四，重视"礼乐"养人之性情的教化作用。例如，朱熹曾谈道："古者教人多以乐，如舜命夔之类。盖终日以声音养其情性，亦须理会得乐，方能听"；④"盖所以荡涤邪秽，斟酌饱满，动荡血脉，流通精神，养其中和之德，

① ［宋］朱熹撰《朱子语类（四）》卷八十四"礼一"，郑明等校点，庄辉明审读，载朱杰人、严佐之、刘永翔主编《朱子全书（修订本）》第17册，上海古籍出版社、安徽教育出版社2010年版，第2877页。

② ［宋］朱熹撰《朱子语类（一）》卷二十二"论语四"，郑明等校点，庄辉明审读，载朱杰人、严佐之、刘永翔主编《朱子全书（修订本）》第14册，上海古籍出版社、安徽教育出版社2010年版，第761页。

③ ［宋］朱熹：《朱子语类（三）》卷六十二"中庸一"，郑明等校点，庄辉明审读，载朱杰人、严佐之、刘永翔主编《朱子全书（修订本）》第16册，上海古籍出版社、安徽教育出版社2010年版，第2040页。

④ ［宋］朱熹：《朱子语类（三）》卷六十二"中庸一"，郑明等校点，庄辉明审读，载朱杰人、严佐之、刘永翔主编《朱子全书（修订本）》第16册，上海古籍出版社、安徽教育出版社2010年版，第2658页。

而救其气质之偏者也"；① "盖为乐有节奏，学他底，急也不得，慢也不得，久之，都换了他一副当情性"②。可见，学习"中和"之乐，用乐之节律约束身心，使人"急也不得，慢也不得"，是为了"换了他一副情性"。为了将礼乐的影响最大化，朱熹也认可在日常生活中，人们的一言一行都可以符合礼乐规范的。问："'先进于礼乐'，此礼乐还说宗庙、朝廷以至州、闾、乡、党之礼乐？"曰："也不止是这般礼乐。凡日用之间，一礼一乐，皆是礼乐。"③

其五，禁戏思想。朱熹主张禁戏，他在漳州任职期间发布《谕俗文》，其中第十条为"约束城市乡村不得以禳灾祈福为名敛掠财物，装弄傀儡"。④ 这一思想影响其门人，陈淳、真德秀等也都有"禁戏"言论。王耀华指出，理学家的禁戏思想逐渐成为封建统治者的思想，所以，自宋以来，各代都有朝廷颁布的禁戏令。福建地方官府官文、民间族规、文人论述等，更是有许多"禁戏"文献。⑤ 朱熹禁戏自然有其社会根源。闽地向来"信鬼好巫"，以禳灾祈福为名敛聚钱财之事时有发生。可见，朱熹禁戏有一定的现实积极意义。然而，有人认为，理学思想对人们思想的禁锢，包括这种"禁戏"思想，直接制约了闽南梨园戏的发展。⑥

李光地的礼乐思想也对中国文化产生了深远的影响。福建有许多著名儒士可供选择，本书选择将李光地作为探讨对象，并不是因为他比其他名儒更杰出，而是因为他与南音有很深的渊源。在他的故乡安溪县湖头镇，李光地的祖居大门口挂着一副对联："绮罗日暖将军府，弦管春深宰相家。"其中，"弦管"一词通常被理解为南音这类通过弦乐器演奏的音乐。从对联中可以看出李光地对音乐的喜爱程度。

与康熙皇帝有关的"御前清客"传说中，李光地扮演着重要的角色。无

① ［宋］朱熹：《晦庵先生朱文公文集（四）》卷六十五，刘永翔、朱幼文校点，载朱杰人、严佐之、刘永翔主编《朱子全书（修订本）》第23册，上海古籍出版社、安徽教育出版社2010年版，第3172页。

② ［宋］朱熹：《朱子语类（四）》卷八十六"礼三"，郑明等校点，庄辉明审读，载朱杰人、严佐之、刘永翔主编《朱子全书（修订本）》第17册，上海古籍出版社、安徽教育出版社2010年版，第2934页。

③ ［宋］朱熹：《朱子语类（二）》卷三十九"论语二十一"，郑明等校点，庄辉明审读，载朱杰人、严佐之、刘永翔主编《朱子全书（修订本）》第15册，上海古籍出版社、安徽教育出版社2010年版，第1403页。

④ ［清］沈定均主修：《漳州府志》卷三十八"民风""宋郡守朱子谕俗文"，清光绪丁丑年（1877年）芝山书院。

⑤ 王耀华：《朱熹理学思想与福建音乐文化》，载《音乐研究》1996年第4期，第58－66页。

⑥ 陈雅谦、谢英：《朱熹理学思想与精神对闽南梨园戏发展的制约》，载《闽江学院学报》2011年第32卷第4期，第13－16页。

论传说是否真实，都能说明李光地对南音的重视。总之，李光地的礼乐思想受南音文化的影响，同时也丰富和推动了礼乐文化的发展。

李光地认为这种使家家户户、乡党间巷都能够欣赏的音乐应该是怎样的呢？他提出了与朱熹类似的建议，即以忠孝节义为主题，谱写具有太和之风的曲子。这种音乐不应该过于浓艳，而应让人心气平和，属于儒家所说的"中和"之乐。

从上述内容可以看出，李光地十分注重礼乐的作用，并强调礼乐对人心的引导作用和移风易俗的功能。他认为，礼乐应该面向市井百姓，让每个人都能感受到它的力量和美好，从而推动社会的发展和进步。礼乐不应拘泥于传统，可以根据当代文化的需要进行新编，只要做到不过度张扬，符合"太和之风"的特点即可。

综上所述，儒家礼乐思想有如下几点值得关注：

礼乐的作用是通过规范行为和塑造人性来推动社会发展，这是其中一个核心思想。而除了在朝廷郊庙之间应用礼乐外，还强调在乡党间巷也要普及，达到最好的移风易俗作用。在理想情况下，人们的一言一行都应符合礼乐规范。

此外，礼乐的最高追求具有"中节""中和"的特点，符合礼乐规范的乐曲就应该表现出这种状态，以养成人的中和性格并达到移风易俗的功效。这种中和礼乐需要在各个方面保持适度的节制和在抒发情感时不过于张扬，具体表现为"乐而不淫，哀而不伤"。

礼乐的影响方式先是通过感性的诉求，然后才是理性的升华。

上述的核心思想影响了一代又一代中国人，尤其对南音文化产生了深远的影响。南音的规范化行为和繁文缛节是一种中和的表现，其崇尚艺德的思想也深入人心。

第四节　传承中的美学问题

南音发源于今福建省南部地区，已经有数百年的历史。最初，南音是一些民间艺人在村庄、市集等场所的表演形式，后来逐渐纳入专业音乐的行列。明清时期，南音已经成为福建地区的主要音乐形式之一。20世纪初，南音开始向全国传播，成了中国传统音乐中不可或缺的组成部分。

南音的表演形式包括弹词、评弹和说唱三种。其中，弹词是南音的主要表演形式，具有旋律优美、节奏明快等特点，由一名弹词手和一名伴奏手搭档完成；评弹则以评书为基础，通常由一名评弹手和一名伴奏手组成；说唱以说为主，配以音乐伴奏，通常由一名说唱手和一名伴奏手组成。三种表演形式各有

特色，但都深受人们的喜爱，共同构成了南音丰富多彩的艺术形态。

南音是一种具有独特风格的音乐形式，在各个方面都表现出独特的音乐特点。首先，南音的旋律优美、节奏明快，非常具有感染力；这使南音成为非常受欢迎的音乐形式之一。其次，南音的音乐结构相对简单，通常由一个主旋律和一些简单的伴奏组成；因此，南音易于理解和欣赏，即使没有接触过南音的人也可以轻松地领略它的美。再次，南音的歌词非常优美，通常是一些诗歌，表达了人们对生活的感悟和情感；这些优美诗句不仅展现了南音艺术的审美价值，同时也展现了中华文化的深厚底蕴。最后，南音的音乐表现力非常强，能很好地表达人们的情感和思想。无论是欢快的曲子还是哀怨的调子，南音都以其独特的方式将人们的内心情感传递给听众。

南音是中国传统音乐中的一种，不仅是艺术形式，更是文化传承和历史遗产。南音的美学价值在以下几个方面得到了充分体现。第一，作为福建地区的传统文化形式，南音是福建文化传承的重要组成部分。南音通过音乐的形式传递福建的历史、风俗、人文等多方面的信息，对于福建地区的文化发展有着深远的影响。第二，南音具有很高的艺术价值，它的音乐旋律优美、歌词优美，构成了中国传统音乐不可或缺的组成部分。南音独特的节奏和曲调，以及其自身特有的表现方式和传唱方式，都体现出中国音乐艺术的非凡魅力。第三，南音的音乐表现力强，能够很好地表达人们的情感和思想，具有很高的审美价值。南音既可以展示欢快、威武的气势，也能表现出淡然、恬静的画意，无论从音乐或者艺术角度上来说，南音都是一种高质量的艺术表现形式。第四，南音的传承历史悠久，是中国传统音乐中无法替代的一个组成部分，有着极高的历史价值。南音以其博大精深的文化内涵、丰富多样的艺术形态、深远的历史意义，在历史进程中发挥了不可忽视的作用，成为中国文化遗产的重要标志之一。总之，南音在文化传承、艺术价值、审美价值和历史价值等方面都具有很高的美学价值，无论从哪个角度来看，它都代表了中国传统艺术文化的杰出成就，是中国声音艺术的非凡瑰宝。

不过，南音作为中国传统音乐中的一种，传承过程中也面临着一些美学问题。这些问题主要表现在以下几个方面：第一，南音的传承困难。由于现代社会的快速变化和人们审美观念的转变，传承南音的人越来越少，很多年轻人对南音缺乏兴趣和认识，这是南音传承中一个重要的挑战。因此，应该采取措施，鼓励年轻人了解和传承南音文化，在传承中注重激发年轻人的兴趣和热情。第二，南音面临现代化问题。随着社会的不断进步和发展，以及新的艺术形式的涌现，南音的表演特点和音乐元素也在不断改变。如何在现代化背景下保持南音的传统特色并与时俱进，是南音传承中一个重要问题，需要更加注重

创新和转型。第三，市场化问题是南音传承过程中的另一个关键问题。作为传统文化形式，南音的目标受众和受欢迎程度都面临市场化的挑战。南音传承需要注重把传统文化内涵与当代社会需求有效结合，将南音引入新的时代；同时，需要通过各种渠道扩大南音文化的传播范围，提升南音在市场上的认知度和地位。第四，南音的传承需要不断创新。传承不是简单的复制或者模仿，而是在不断保护与发展中进行有机整合，产生新的价值。如何在保持南音传统特色的基础上进行创新，进而在现代环境下满足人们对音乐的表达和审美的需求，是南音传承中一个关键问题。综上所述，在传承南音过程中相关工作者需要正视上述美学问题，并采取适当的措施解决这些问题，使南音更好地融入现代社会的文化生态中，继续为人们带来更多的美学价值和文化财富。

第五节 南音中的炫丽乐音

一、南音琵琶

南音琵琶是乐器中的珍品，堪称古代乐器的典范。它在形制、演奏技法和记谱等方面，保留和继承了曲项琵琶的精髓，同时也具有闽南地区的音乐特色。至今，南音琵琶作为南音文化中不可分割的物质载体，一直在不断发展和完善。尽管其音符比北方琵琶要简单，但经过长时间的发展，它形成了独特、圆润的音色和融合福建南音唱腔特色的持琴姿势与演奏技巧，具有不可替代的历史文化价值。

2006 年 5 月 20 日，福建南音被列入第一批国家级非物质文化遗产名录。2009 年 10 月 1 日，福建南音被联合国教科文组织列入人类非物质文化遗产代表作名录。申遗前后，许多专家学者开始钻研福建南音，对其形制、技法、传承发展等方面都有了一定程度的研究。在南音文化中，乐器扮演了至关重要的角色，南音琵琶则是最为重要的一种乐器。

乐器是音乐的基础，物质文化与非物质文化相辅相成。因此，研究者必须重视对乐器的研究。本书通过综合前人对南音琵琶的研究成果，进一步探讨琵琶在南音中的性质和作用，同时也强调琵琶这种古老的东方乐器包含独特的审美价值和美学意义。

（一）南音琵琶的特色

1. 古老的形制和演奏技法

南音琵琶作为一种不同于其他琵琶的乐器，其独特之处在于它保留了古老的演奏技法；而其他种类的琵琶在历史发展中经过不断的改革和创新，最终发展成如今众所周知的琵琶形态。

南音琵琶属于曲项琵琶。实际上，曲项琵琶跟我国最古老的本土秦琵琶还有所区别。曲项琵琶最早是在南北朝时期从波斯传入中原地区。由于与当地的秦琵琶有所区别，人们根据其形制的特点，将其命名为曲项琵琶。到了唐朝时期，曲项琵琶在形制上发生变化，琴颈逐渐变长，大腹音箱也随着琴颈加长而缩小。演奏者的持琴姿势也逐渐从横抱变成斜抱，并采用拨片弹奏。曲项琵琶传入南方的时间稍晚，因此，南音琵琶仍然保留了横抱姿势，并且演奏手法采用手直接弹奏，摒弃了拨片。虽然南音琵琶与曲项琵琶有千丝万缕的联系，但二者在形制和演奏上有着微小的差别。

综上所述，南音琵琶之所以不同于其他种类的琵琶，是因为它保留了较古老的形制和演奏技法。

2. 细腻精湛的制作工艺和精美的外观

南音琵琶在工艺上堪称是一件精美的工艺品。

南音琵琶的独特之处不仅在于其优美的音色，更在于其细腻精湛的制作工艺和精美的外观。从侧面看，南音琵琶的琴颈与琴体呈曲线状，从正面看呈梨状，颈窄，腹扁，复手大，山口高，通常为四项九品或十品。琴面板两侧有月牙形的"凤眼"，一般采用珍贵木材、兽骨或牛角等材料制成，甚至连弦轴也镶嵌精美的贝壳。南音琵琶的琴弦一般采用尼龙丝弦。

持琴姿势是南音琵琶表演中较有特色的一个方面。虽然基本上沿袭了横抱的姿势，但并非完全承袭唐朝的持琴姿势，而是承袭了宋朝的向左上方的斜抱方式，相比于早期的唐朝斜抱方式，更加稳定、方便。这样的持琴姿势一直延续到现在。

虽然曲项琵琶自唐朝后期发生了形制上的变化，并逐渐向南方迁移，但南音琵琶的形制并没有发生很大的变化。南音琵琶的起源时间稍晚，因此其形制是基于曲项琵琶变化之后的形态而来的。唐朝作为一个经济、文化高度发达的时期，其音乐艺术自然也十分发达。曲项琵琶在当时已经发展得相当完善，但南音琵琶却在漫长的历史沉淀中保留了其古老的样子，成了中国传统音乐宝库中不可或缺的精品。

3．清晰、纯净的琴音

每一件乐器的发声都离不开其自身的共鸣音箱，而每个物体都有其自身的振动频率，即固有频率。南音琵琶也不例外。它的共鸣音箱由琴面与琴背组成，在演奏时通过弹拨琴弦使琴弦振动产生共鸣。琵琶上有许多品，通过手指按不同品位改变琴弦的有效长度来调整音调的高低。

南音琵琶的独特造型以及选材制琴的匠心充分展现了中国古老传统文化中追求和谐美感的精神内涵。南音琵琶的制作工艺要求十分严格，选用上等木材进行琴体制作，而琴弦的制作更是极为讲究，必须选用优质丝或者高级尼龙等材料才能保证琴音的清晰、纯净。正是这些细节的讲究，才造就了南音琵琶温和、圆润、深沉的动人古韵。在弹奏南音琵琶时，只需要轻柔地一拨琴弦，便能唤起万千乐句，无须高亢、豪迈的奏鸣曲式也能引起听众的共鸣。

总之，南音琵琶作为中国古典音乐中不可或缺的乐器之一，其独特的造型和制作工艺精湛程度，以及弦与共鸣音箱之间的完美契合，共同营造出了温情脉脉、古韵悠长的音乐空间。

4．辨音记谱与独特音色

作为古老的乐种，福建南音不仅有独特的演奏方式和风格，还有独特的记谱法——辨音记谱。它由指、谱、曲三大部分组成，基本上都是采用手抄传谱的形式，这是其他乐种没有的独特形式。

南音琵琶作为福建南音中重要的乐器之一，有四根弦，分别为母线、三线、二线和子线。虽然南音琵琶与普通琵琶一样都有四根弦，但其实只有子线可以单独使用，其他三根线在八度落音时才能使用。子线是琴弦中音调最高的一根弦，大部分的旋律音都用这根弦完成，这使南音琵琶有着独特的音质。南音琵琶用于演绎感人肺腑的故事，其中大部分都与爱情有关。

（二）南音琵琶在乐队中的独特作用

福建南音乐队分为上四管和下四管，上四管属于丝竹乐队，下四管属于吹打乐队，包括弦索类乐器、拉弦类乐器、打击乐器。南音乐队的编制与传统乐队基本相同。在唐朝时期，长安是亚洲音乐的中心，许多乐器及乐队编制都已经发展成熟。因此，当音乐开始南下迁移时，南方的音乐保留了传统乐队的编制模样，这说明传统音乐乐队编制对于福建南音乐队的影响很大。

南音琵琶在南音乐队中扮演着至关重要的角色。从南音乐队的起音到收束音都由南音琵琶来指挥。当南音琵琶连续点挑开始时，其他乐器和唱声就跟着进入，同时在收束部分，南音琵琶会弹奏低八度的音来预示长音的收尾。观看南音演出时，可以感受到当进入长音时，基本就是一个乐句的结束，这说明南

音琵琶在乐队中具有指挥作用。种种表现都证明了南音琵琶在乐队中具有必不可少的作用。

福建南音琵琶将旋律骨干音和装饰性润腔完美结合。许多乐曲都只包含骨干音，然而乐手在演奏时可以根据情境或者自己对乐曲的理解适当地加入一些装饰音，从而丰富乐曲。南音乐队里的各种乐器扮演着不同的角色和任务。例如，琵琶和三弦主要负责旋律骨干音的部分，洞箫和二弦则负责具有装饰性润腔的部分。正是由于各种乐器的完美结合，南音乐队才拥有了"弦简腔繁"的特点。

（三）南音琵琶的文化价值

1. 与日本琵琶对比

南音琵琶和日本琵琶在外形上有相似之处，都是四弦四柱，腹板上有两个对称的半月牙发音孔。南音琵琶是在曲项琵琶成熟之后逐渐发展起来的，并继承了宋代琵琶的发展成果。而日本的琵琶种类较多，其中，乐琵琶作为日本宫廷雅乐的主要乐器，最早由中国传入日本，因此，在外形上与南音琵琶相似。不过，乐琵琶的弦轸是往后仰的，这一点与早期的曲项琵琶比较一致；同时，乐琵琶的腹板中央部分配有精美图案，符合日本雅乐的特色。

此外，南音琵琶和乐琵琶在制作材料的选用方面也存在差异。南音琵琶的面板采用本色的桐木，琴背采用紫檀木，同时绘有花型；而乐琵琶的腹板则采用泽栗、桑木和桐木等材料，琴背采用花桐、紫檀木等。在琴弦方面，南音琵琶用的是尼龙丝弦，乐琵琶用的是由绢丝搓成的琴弦，因此，在音色上有微小的差别。

在演奏方面，南音琵琶和日本乐琵琶虽然都采用左上方斜抱的持琴姿势，但是，南音琵琶演奏者采用手弹，而日本乐琵琶则使用拨子来演奏，这也是二者的差异。

2. 与越南琵琶对比

越南琵琶的外形与南音琵琶十分相似，都是四弦四柱、梨形音箱。有学者认为，越南琵琶是在14世纪由中国传入越南的，但是两国对四根弦的称谓存在差异。越南琵琶把四根弦分别称为兵、书、图、战，也有另一种叫法为松、兰、梅、竹，但越南人并不能解释这些称谓的起源，只是为了帮助记住各个弦的声音，方便定弦使用。

在演奏方面，南音琵琶可以演奏相位和品位，而越南的传统琵琶则只能演奏品位，相位不作演奏使用。随着越南琵琶作为独奏乐器的发展，为了适应乐队表演，越南琵琶通过增加品位来拓宽音域，但仍然不使用相位。持琴姿势方

面，越南琵琶与中国普通琵琶采用相同的竖抱姿势，这大大解放了左手的灵活性。

3. 与朝鲜琵琶对比

朝鲜琵琶由中国传入，随后吸收了本土特色，被命名为乡琵琶，以区别于中国的唐琵琶。乡琵琶与南音琵琶在形制上有差别，它属于直项琵琶并有五根弦。尽管都是琵琶，两者的发展路线完全不同，四弦琵琶和五弦琵琶沿着不同的方向发展，最终演变出两种不同的形制。

三个国家的琵琶各具特色和差异。每个地区或国家以其独特的方式传承、发展琵琶。南音琵琶继承曲项琵琶的精华，并具有闽南特色，依旧保持着其传统面貌，在历史长河中对于后人探寻或研究传统古乐有着巨大的推动作用。因此，南音琵琶的历史价值值得后人不断地探索。

南音琵琶是福建南音中的重要乐器，对整支南音乐队起到了非常重要的作用。南音琵琶继承了曲项琵琶的精华，并沿袭了闽南独有的音乐特色。它经过多年发展至今，尽管没有北派琵琶丰富的技巧和多彩的音符，但凭借其精美的工艺、圆润的音色、传统的持琴姿势和演奏技巧，成功地融入福建南音的唱腔之中，被列入世界文化遗产名录。

二、南音洞箫

南音洞箫是泉州南音用来演奏富有装饰性润腔旋律的主要乐器之一。南音洞箫与唐宋尺八有着非常紧密的关系，它继承了唐宋尺八的精华，发展成具有独特构造和演奏风格的现代乐器。

改良后的南音洞箫既保留了洞箫原有的特色，又解决了现今乐律体系下"半音不全""转调困难"等两大缺陷，为南音洞箫艺术开辟了更为广阔的表现空间。南音洞箫在南音的"上四管"（包括南音琵琶、南音洞箫、二弦、三弦）中，是重要的乐器之一，广泛应用于闽南语系梨园戏、高甲戏、歌仔戏（芗剧）等戏曲音乐中，现多被称为"南尺八"或简称为"南箫"，是我国古老的单管竖吹边棱气鸣乐器之一。

众多学者针对南音洞箫的历史渊源等问题进行了相关研究，并有部分学者深入探讨。然而，由于研究者参考的资料不同，他们对南音洞箫的起源和发展历史持有不同的观点。

袁静芳在《中国传统音乐文化中的洞箫艺术》等文章中就分别从不同角度对南音洞箫的历史渊源进行相关的探讨与研究。近年来，有关南音洞箫与尺八的源流、称谓、历史沿革、两者的关系等问题，一直是国内外学术界争论的

话题。相关研究资料中比较有代表性的有王金旋的《南音洞箫是尺八吗？——为南音洞箫正名》[①]，该作者通过对南音洞箫和现代日本尺八的形态、音律、音色和演奏技法等方面进行比较，认为南音洞箫和尺八虽属同一类，但并非同一乐器。此外，陈正声在其文章《南音洞箫不是我国唐代流传到日本的尺八》中还探讨了南音洞箫的历史渊源。随着时间的推移，越来越多的音乐工作者和演奏家开始广泛运用南音洞箫，并通过大胆革新，遵循"继承中发展，发展中创新"的原则，将这一古老乐器的表现力提升至一个新的高度。

（一）南音洞箫的历史渊源

南音洞箫是中国历史悠久的民族吹管乐器之一，使用竹的根部作为材料。它的长度为 54 ～ 57 厘米，吹口顶端是 V 型小缺口，且以竹的十目九节、一节两孔、三目上凤眼、三目下为后孔为标准。南音洞箫有 6 个音孔，前五后一，属于单管边棱竖吹气鸣乐器。这种单管乐器的历史最早可以追溯到我国新石器时代早期。1982 年，在河南舞阳县贾湖新石器遗址中出土了一批距今约 8000 年的骨质单管竖吹乐器，现称贾湖骨笛。尽管经历了几千年的埋藏，至今仍保存完好。这些骨笛大多开有 7 个音孔，经过测量推断可以吹奏出七声音阶，并且部分骨笛仍能吹奏出旋律。可以说，这些骨笛精湛的制作工艺及高超的音乐性能令人震惊。因此，南音洞箫可以被视为中国吹管乐器的先祖。

南音洞箫因其长度约一尺八寸，亦称尺八。

《旧唐书·吕才传》记载："贞观三年，太宗令祖孝孙增损乐章。孝孙乃与明音律人王长通、白明达递相长短。太宗令侍臣更访能者，中书令温彦博奏才聪明多能，眼所未见，耳所未闻，一闻一见，皆达其妙，尤长于声乐，请令考之。侍中王珪、魏徵又盛才学术之妙，徵曰：'才能为尺十二枚，尺八长短不同，各应律管，无不谐韵。'"[②]

此外，《通典》《唐六典》《新唐书》等很多典籍都有关于尺八的记载。

文献记载显示，尺八在唐代被广泛使用，主要应用于唐代宫廷的燕乐中。在唐代，尺八可以通过大型器乐合奏、独奏和乐舞伴奏等多种形式来演奏。唐代，日本遣唐使多次访问中国，带回了包括音乐在内的中国文化，其中，尺八也随之流传到日本，得到较好的保存并流传至今。正仓院建于日本奈良时期，保存了用玉、牙、竹和石材质制作的八支唐朝时期的尺八。从结构来看，唐尺

① 王金旋：《南音洞箫是尺八吗？：为南音洞箫正名》，载《中央音乐学院学报》2010 年第 2 期，第 130 – 140 页。

② 《旧唐书》卷七十九《列传第二十九·吕才传》，中华书局 1975 年点校本，第 2719 – 2720 页。

八与南音洞箫相似，共有六个音孔，前五后一。但唐尺八是三节四目，一目三孔，并且吹口为外切型。

尽管尺八作为乐器名称最早出现于唐代，但是其实物遗存则要早于文献记录。近几十年来，广大考古工作者和音乐工作者经过研究发现，早在东汉时期，尺八的前身就已经流传于民间。目前出土的考古资料表明，东汉时期（公元25至220年）河南、四川、重庆等地已有大量与尺八形制相似的吹奏乐器，如东汉时期河南舞阳的吹笛俑和东汉四川瓷器口的吹笛俑等。此外，1972—1973年在甘肃嘉峪关的八座魏晋时期的大型古墓葬中，不仅出土了尺八，还有阮咸、琵琶、箜篌等各种乐器合奏的宴乐画像砖，这些画像砖生动地再现了当时普遍使用的吹奏乐器。

至宋代，有了更为详细的关于尺八的记载。

北宋沈括在《梦溪笔谈》卷五中称："后代马融所赋长笛，空洞无底，剡其上孔；五孔，一孔出其背，正似今之尺八。"①

史料表明，宋尺八不仅在宫廷音乐中使用，在民间俗乐亦有广泛的应用。此外，宋尺八还在宗教中作为僧侣们修道悟道、沟通神灵的工具得到广泛应用。

明末至清，尺八这一名词，几乎绝迹于各种历史典籍中。而在文献典籍中，则更多是以箫的名称出现。

从现存的南音洞箫实物来看，其十目九节六孔的形制结构一直保持至今。福建博物院收藏的一支清代南音洞箫与现今所见的南音洞箫几乎没有差异。

综上所述，在形制、音律、音色、演奏技法等方面，南音洞箫与唐宋尺八基本类似，两者之间有着非常重要的渊源关系。

（二）南音洞箫的现状

传统南音洞箫以其圆润、柔美、深沉、含蓄的音色而备受人们喜爱。然而，传统南音洞箫在演奏曲目时有很大的局限性，仅能吹奏南音的指、谱、曲；而且它仅有"宫商角徵羽"五声音阶，六个音孔平均排列，存在音准难以控制、转调不便以及高音区应用受限等问题，在演奏方面具有一定的局限性。近几十年来，随着南音洞箫的广泛使用，越来越多的音乐工作者和演奏家为了增强乐器的表现力，不断完善演奏技巧，大胆革新，以更好地发挥南音洞箫在南音中的作用。从20世纪80年代开始，陆续有一些洞箫演奏家改良洞箫并推动其发展壮大。

① 沈括：《梦溪笔谈》，北京中华书局1957年版，第69页。

随着时代的演进和人们生活水平的不断提升，人们的审美追求也日益多元化。随着音乐世界的多样性发展，乐器改革也势在必行。从传统的角度来看，南音洞箫具有独特的形制、演奏技巧才会拥有其独特的艺术魅力。因此，南音洞箫的改良应遵循"在继承中发展，在发展中创新"的原则。例如，陈强岑研制的加键洞箫的选材和形制与传统南音洞箫大致相同，只是外观上做了一些改变。加键洞箫完全保留了传统南音洞箫的演奏风格和特殊技法，同时为南音洞箫开辟了更为广阔的表现空间，将传统与现代相结合，让洞箫的音乐传承得以延续并得到了进一步的发展。

随着社会的发展，传统乐器也在与时俱进的发展，特别是改革开放以来，我国涌现了一批传承和发展南音洞箫的优秀艺人。他们大胆创新，广泛吸取其他同类管乐器的长处，打破传统，借鉴笛子、排箫等乐器的演奏技巧，并融入洞箫演奏中，使古老的民族乐器逐渐焕发出青春的活力。这有助于更好地弘扬民族精神、继承民族文化保护和传承这一世界非物质文化遗产。

通过上述改进，南音洞箫得以焕发新生，并获得更多的发展机遇。由此带来的美妙音乐作品深受人们的喜爱和欣赏，同时，也为南音洞箫的文化传承做出了重要的贡献。这种持续发展并弘扬中国传统文化的趋势不仅能增强人们对传统文化的认知，更可以提高人们的文化自觉和文化自信。

三、南音二弦

（一）福建南音二弦的历史溯源

福建南音源远流长，其继承了古代音乐文化的精髓与气韵，并通过与地域文化的融合，在不断的交流中逐渐形成自己独特的风格。据龙彼得先生在《明刊三种》中的研究，南音艺术在明朝时期已经存在，并被当时的专业艺人称为"弦管"。在此后的相关记载中，"弦管"一词始终是福建南音的代名词，并体现出独立的艺术美学气息。在《精选新锦曲》的扉页中，曾有一幅著名插图，描绘了宫廷仕女分别吹箫、演奏曲项琵琶和拉二弦的场景，这说明在明朝时期，福建南音的"上四管"编制已基本形成，并广泛流传于宫廷和民间。在古代，南音的四种伴奏乐器是相互协作、缺一不可的。用"二弦入箫，箫入唱"这七个简洁明了的字眼，就能体现出福建南音伴奏和演唱之间紧密关联的本质，也彰显了伴奏乐队与演唱之间的重要地位。南音二弦、琵琶、洞箫、三弦紧密配合，形成点状和线性的旋律线条，共同烘托出南音风格独特的演唱艺术。其中，南音二弦作为伴奏乐器的历史源远流长，值得深入探寻。

从当前学者基于史料所得出的推论来看，南音二弦是一种古老的拉弦乐器，它与奚琴之间存在着密切的渊源。

福建南音二弦很可能是在奚琴的基础上改良而来，保留了奚琴的形制和发声机理，是原生态的民族拉弦乐器。通过制作工艺和乐器形态的对比，可以发现，南音二弦除了加用千斤和马尾弓毛外，其他特征基本与唐宋时期的奚琴一致。南音二弦最显著的特点是两轴设置在琴杆右侧，这与其他汉族拉弦乐器有所不同，可能是奚琴的残存影响。

历史文献中对奚琴的记载比南音二弦更为丰富多彩。据刘再生在《中国音乐史简述》中所述，奚琴起源于中国北方少数民族奚族，是奚族游牧生活中重要的文化伴侣。随着民族迁徙，奚琴被带到中原地区，其特殊形制也被称为嵇琴。奚琴极具胡乐风格，对后来的胡琴制作工艺产生了深远的影响。奚族热爱音乐，对于奚琴的应用非常广泛，使其成为胡乐中具有代表性的乐器之一。在宋代教坊中，奚琴的地位显著提高，学习奏琴者的数量已超过琵琶，由此可见，奚琴在社会领域有广泛影响。

近年来，关于奚琴的研究中指出，奚琴在历史上由北向南辐射传播。唐宋时期因北方战乱愈演愈烈，宋朝迁都至南方，并在泉州设立陪都，许多唐宋宫廷音乐文化随之南迁。这一过程为泉州吸纳唐宋音乐遗韵提供了重要机会和支持。奚琴与福建本地文化碰撞后，催生出南音二弦这种兼具奚琴形制、音色和福建本土音乐文化气息的拉弦乐器。虽然南音二弦和胡琴等拉弦乐器有相似之处，但微妙的形制差异彰显其源自传统并自成一派的特殊身份，这也是它最珍贵的地方。考察南音二弦的起源，是从特殊视角观察唐宋音乐文化发展历程的一种方式，同时突显了南音二弦作为文化遗产的巨大价值和传承意义。

（二）福建南音二弦的形制与功能

作为一种古老的拉弦乐器，南音二弦在对奚琴进行改良的过程中，保留了古人对于拉弦乐器制造的工艺理念及音色审美。从形制和制作工艺角度来看，南音二弦具有独特的技术理念和用料方式。在琴筒设计方面，南音二弦采用龙眼树或棕树整块材料制成，挖空后形成空鼓形状，内腔构造呈弧形。相较于其他乐器，南音二弦的琴筒没有传音孔，板面由很薄的梧桐木片制成，依靠其震动发声。此设计的特点是板面可以灵活拆卸，损坏时能及时更换。

与其他相似的拉弦乐器（如大广弦、板胡等）相比，南音二弦的设计更为独特。在琴面制作方面，其板面通常不是固定在琴筒上的，而是可以灵活拆卸的；而其他拉弦乐器的板面则粘固在琴筒上，无法拆卸。此外，南音二弦的琴筒大小适中，可产生符合人们音乐审美的音色，兼容性强，音域范围广。在

设计琴杆时，二弦通常采用竹制材料，以石竹为佳，长度约为 80 厘米。根据民间"十三升到总兵"的说法，选材一般为 13 节合适的竹子，具有美好的寓意。另外，在琴轴的设计方面，南音二弦采用坚硬的各种红木或乌木材质制成，琴轴从右侧向左侧插入琴杆。南音二弦把手设置在琴杆的右侧，可通过它来调节琴弦，这与中国其他传统胡琴类拉弦乐器恰好相反。这种设计方式不仅体现出不同的方向，还显示了相应的装配工艺技术差异。南音二弦这种独特的设计方法已经有上千年的历史，使奚琴的设计理念得到了很好的延续。同时，南音二弦在千斤、弓子、琴码等部件的设计方面同样独具匠心。经过各种具有特性的结构和材料的共同合成，南音二弦形成了不同寻常的艺术魅力和音声气息。

南音二弦在定弦方面有多样化的表现方式，通常使用"指""曲"和"谱"三种演奏方法，它们可以相互结合或独立使用。在传统遗存中，"谱"中的十四首器乐曲采用了不同的定弦法。其中，有十套在内外弦的空弦定弦方面采用了与二胡相同的五度定弦，但也有一些作品采用了特殊的定弦法。比如，《三不和》中的二弦以纯四度的音程关系定弦；《四不应》的二弦在空弦定弦时，将原有的五度音程降低了大二度；《阳关曲》的二弦采用小六度定弦。这些特殊的定弦方法赋予了南音二弦以独特的音程关系，在乐曲演奏过程中体现出浓郁的闽南地域风情，这使南音古老、质朴的艺术风貌巧妙地显露在演奏之中。

（三）对南音二弦当代传承的宏观布局

福建南音于 2009 年 10 月入选了联合国教科文组织公布的第四批人类非物质文化遗产代表作名录，这不仅突显了福建南音极高的艺术价值和人文价值，还为其在当代社会文化环境中的保护和传承奠定了基础并确立了目标。南音二弦千年来一直保持着原生态的传统制作工艺和演奏方式，这是极其珍贵的文化现象。但面对比较严峻的传承形势，相关工作者应该从多个层面思考如何保持南音二弦的传统风貌，并使其重新融入地域文化的主流语境之中。只有如此，才能更好地保存、传承和发扬南音二弦这一独特的艺术形式。

其一，南音二弦的保护应该从保护社会文化环境主体方面入手。作为闽南文化的重要组成部分，南音、高甲戏、梨园、木偶等多种艺术形式在特有的文化群落中得以发扬光大。在当代城市化建设和科技进步的大势所趋下，对原有的传统文化氛围、民俗仪式活动、生活文化进行传承极其重要，这也是南音二弦传承与发展的基础和底蕴。只有保护好环境主体，才能确保南音二弦得以长远地保存和传承。经过千年积淀的南音二弦是福建文化的珍贵遗产，但如果单

纯地提及对某个艺术形式或个体的保护，而忽略了社会文化环境主体的保护，则是不科学且难以实现的。因此，相关工作者必须从更广阔的层面思考如何全面而有效地保护南音二弦和整个福建文化遗产。

其二，南音二弦的保护需要突出其活态化和整体性的特点。所谓活态化，不仅仅是理论研究，还包括将南音二弦融入社会文化生活之中，使其成为群众生活中的一部分，促进南音二弦在人们中的传播和传承。只有通过这种保护方式，才能实现"以传播促传承"的目标，让更多年轻人认识南音二弦的独特魅力和它在地域文化中的重要身份。具体来说，保护南音二弦需要注重对传统曲目的传承，尤其是那些具有代表性的作品，如十六套具有标题性的纯器乐曲谱，《四时景》《走马》等四大套，以及各种散曲。这些作品源自唐代传奇、话本和宋元明清戏曲人物故事，内容丰富，流传有序，应该通过增加表演频率并深入社区基层，使其得到更好的表演和传承，从而释放其魅力。通过这些措施，南音二弦可以得到更好的保护和发展，从而让广大人民更好地了解、欣赏和传承南音二弦这一文化遗产。

其三，不断扩充南音二弦的后备人才，需要通过多种教育体制的互补来实现。在千年的传承历程中，南音二弦主要依靠"口传心授"的方式，通过"曲馆"这一教育载体进行人才培养。曲馆由村社街坊筹资建设，演奏者共同学习南音曲谱，交流二弦演奏技巧，并开展新作品的创作。为了避免固步自封，曲馆之间应开展相互交流活动，以验证教学成果，启发新的学习方向。改革开放以来，泉州艺校开办过五年制南音中专班，专门培养南音二弦的接班人。此外，泉州本地的师范院校还相继开设了南音二弦本科班，探索南音教学的现代化模式。这些教育举措对于南音二弦的人才培养和艺术发展是非常重要的，它们为南音二弦提供了新的平台，也探索出了南音二弦未来传承之路的方向。

因此，相关机构应该继续加大对南音二弦的教育支持，发掘新的教学模式，并将其与传统教学方式相结合。这样便能更好地实现南音二弦的传承和发展，培养更多的南音二弦人才，同时推动南音二弦文化走向世界。

（四）对于南音二弦"变"与"不变"的思考

福建南音二弦和其他各种传统文化艺术形态，在当代社会文化环境中面临"变"和"不变"的困境。有些人主张传统艺术应通过吸收当代元素来获得大众的关注和认可；而有些人则认为，传统艺术的珍贵之处在于其传统性，破坏它反而得不偿失。

然而，除了"变"和"不变"的两难抉择，相关工作者还需要掌握好如

何应变的度。对于南音二弦而言，保持传统艺术本体的同时在形制和技法等方面进行微调，这是可以接受的。在这个过程中，相关工作者需要审慎对待变化，把握好尺度，才能确保南音二弦得到更好的传承和发展。

因此，对于"变"与"不变"的争辩，福建南音二弦或许更应该选择后者。它需要坚守传统的音乐文化，也要保持对乐器本身在形制、技法、功能、审美等方面的自信，并以其厚重的人文积淀证明自身的存在意义。

古老的南音二弦历经千年，将美妙的天籁之音传承至今。回顾历史的同时，人们还需要继往开来，通过非物质文化遗产保护和全社会的共同努力，确保南音二弦在活态化的传承方式中良好发展。相关工作者需要保持这一民族拉弦乐器独立的艺术特性，用文化的力量滋养当代大众，书写南音二弦艺术新的辉煌篇章。只有这样，南音二弦才能绽放出更加绚烂的花朵，延续其深刻的历史文化底蕴，并且得到更多人的认识和喜爱。

四、南音三弦

关于"三弦"名称的最早记载来自明代文学家杨慎（1488—1559）的《升庵外集》："今之三弦，始于元时。"然而，如果研究者从三弦乐器的形制和性能特点去追溯其历史演变，则必须考虑到它与公元前两百多年的秦筝有着明显的紧密关系。在明初时期，三弦就已经流行于中国南方尤其是闽、江、浙一带，因此拥有相当长的历史。

南音三弦是曲弦系乐器中最古老的一种，现流行于闽南和我国台湾地区，常用于南音、梨园戏、高甲戏、提线木偶戏等地方戏曲的伴奏。由于它属于低音乐器，在南音的四管中扮演着低音声部的角色，演奏时可辅助琵琶，其音色深沉、稳重，在乐队中起着稳定、和谐的作用。

清代《会典》中对南音三弦有这样的描述："三弦断坚木为之，修柄、方槽、圆角，冒蛇皮，柄下曲，贯槽中，上直与面平，通常三尺三寸有奇，柄末穿直孔，贯三轴，左二右一，纳弦以轴缩之，槽面设柱，架弦徽起，用指甲拨弄发声。"[1] 南音三弦的结构和全国通用的小三弦基本相同，构造比较简单。它可分为琴头、琴杆和琴鼓三部分，由琴头、弦轴、弦枕、琴杆、鼓框、鼓皮、琴码、弦冠和琴弦等部件组成，整体长度约为98厘米。

三弦由坚硬的木材制作而成，其部件包括修饰的柄、方槽、圆角等，通常覆盖着蛇皮。其中，柄下半部弯曲，并穿过一个孔和三个轴来纳弦。在槽上设

[1] 参见王次炤《中国传统音乐美学研究》，人民出版社2009年版，第293页。

置的柱子可以调节和固定弦的张力，而架起的弦徽可以帮助演奏者精准地定位音高。演奏时，需要用指甲拨弄琴弦才能演奏出美妙的音乐。三弦的琴头通常呈扁铲形，是其装饰性部分，中间开有弦槽并在槽侧开设弦轴孔，三个弦轴置于琴头两侧。琴杆由硬质木材如红木、桑木和紫檀等制成，呈半圆柱状体，平滑表面可用作三弦的指板；上端胶着着弦枕，嵌入琴头和琴杆之间的一个突出的骨制白条，起到切断弦的作用；下端为方形，插入琴鼓中。琴杆的作用是让左手指尖按压弦来发出音调。而三弦最显著的特征是琴杆上没有品格。琴鼓，又称弦鼓，是三弦发声的共鸣体。其鼓框为扁平的椭圆形，由紫檀、红木等坚固的材料制成，四个角上选用光滑、厚度一致且鳞片分布均匀的蟒皮进行包裹。琴码则是三根琴弦在鼓皮上的支撑点，多使用青竹制成，通常置于蟒皮的中央。琴杆和琴码之间为弦的振动部分。弦冠指琴鼓下端有一个突出部分，用于系上琴弦。三条琴弦分别采用丝弦、尼龙弦，在粗细、音高等方面有所差别，从低到高依次被称为母线、中线或子线。

三弦有两种演奏方式：一种是使用真指甲演奏，另一种则是戴上假指甲演奏。早期的演奏者通常使用真指甲演奏；这种方法的优点在于指甲具有良好的弹性，演奏手感也比较舒适，音质也更加柔和。而假指甲通常用金属（如铜）制作，需要根据自己的指甲宽度和长度量身定制。正如前面所述的南音三弦的结构，三弦被认为是一种拨弦乐器和打击乐器的结合体。当演奏者拨弦线时，不仅能产生出特殊的音调，同时也会不断地敲击琴鼓表面，从而增加了三弦音响效果的丰富性。

从古到今，三弦被广泛运用于说唱和戏曲音乐的伴奏中，随着时间的推移得到了充分的发展。因此，三弦根据不同的音域要求也积累了许多不同的定弦法。不同的定弦法适合表现不同乐曲的风格，突出调式和调性的特点，丰富了三弦的表现力。南音三弦也有两种定弦法。作为一种历史悠久的乐器，三弦经过时代的考验至今仍活跃于音乐世界之中，它的形制和演奏艺术都有许多值得深入探索和研究的地方。南音三弦的演奏技巧不断发展，其音乐不断丰富，可以让更多的人了解和接受南音三弦及其所创造的音乐价值。

第六节　令人难忘的南音作品

一、演唱形式

泉州南音的演奏形式为右琵琶、三弦，左洞箫、二弦，执拍板者居中而

歌，这与汉代"丝竹更相和，执节者歌"的相和歌表现形式一脉相承。其工尺谱记法自成体系，是古代音乐记写形制之遗存。横抱演奏的曲颈琵琶、十目九节的洞箫、二弦、三弦击拍板等，也都因袭古乐器遗制。南音曲目分为器乐曲和声乐曲，共两千余首，蕴含了晋清商乐、唐大曲、法曲、燕乐和佛教音乐及宋元明以来的词曲音乐、戏曲音乐等内容。南音以标准泉州方言古语演唱，读音保留了中原古汉语音韵，演唱时讲究咬字吐词、归韵收音。南曲曲调优美，节奏徐缓，古朴幽雅，委婉深情。

南音是闽南地区独特的汉族传统音乐形式，历史悠久，源于唐宋宫廷音乐，具有浓厚的地方文化特色。南音的演唱形式主要为"丝竹相和，执拍者歌"，强调琵琶、三弦、洞箫和二弦等乐器的合奏与演唱。

南音在编排、演出等方面有一定程式，使用泉州话演唱，讲究指套、散曲、过支联套曲等元素，强调形式美和节奏感，演唱过程中每人轮流担当主唱并执拍板控制节奏，庄重而恭敬地将拍板交给下一位主唱。南音用到了工父谱、古乐器等传统音乐元素，构成了一个完整的音乐体系。南音带有鲜明的地方特色，传统意义上南音常常与馆阁赋诗、吟咏等文化活动结合，反映了闽南民间风俗与历史背景。独特的曲调、泉腔方言演唱以及自成体系的南音传统，都使南音在中国民间音乐中独树一帜，具有很高的文化价值和历史意义。

二、曲式结构

南音由"指套""大谱"和"散曲"三大部分（俗称"指""谱""曲"）组成，既有用于歌唱的声乐曲，又有用于演奏的器乐曲，是内容丰富、完整的音乐体系。现存的曲目尚有二千多首（套），按照民间习惯称谓，分述如下。

指套是南音中的器乐曲目，主要分为弹指套（又称琵琶指套）和吹指套两种。弹指套以南音琵琶演奏为主，琵琶与其他民间乐器共同配奏，形成独特的音响效果，反映了南方地区的风土民情。吹指套以唢呐、笛子等吹奏乐器为主，并配合锣鼓等打击乐器，具有浓厚的喜庆气氛。

大谱是指在南音中具有一定规模和体系的声乐作品。它们通常包含多个篇章和丰富的辞藻，表达了社会、历史、哲学等多方面的内容。大谱作品以古代诗词作为歌词，并拥有严密的音律结构，反映了南音深厚的艺术历史底蕴。

散曲是南音中的短小、巧妙型作品，通常流传于民间，单篇或多篇相连均可演唱。散曲内容贴近百姓生活，歌颂爱情、描绘自然、赞美劳动等，语言通俗易懂，抒情性较强。散曲具有很高的艺术价值和审美价值，同时可以反映出当时的社会风貌和民众的精神性格。

过支联套曲是"指""谱""曲"严格按照"管门""滚门"重新组合的传统演奏、演唱的形式。一般都是确定"管门"之后，先奏"指"，然后依据"从慢到渐快到快"的规则，有序地选择逐个"滚门"的曲目唱下去。"滚门"与"滚门"之间由"过支曲"衔接，一气呵成，不得停顿，最后奏谱结束，俗称"宿谱"。

三、曲目

南音曲目分为器乐曲和声乐曲，共二千多首，蕴含了晋清商乐、唐代大曲、法曲、燕乐和佛教音乐及宋元明以来的词曲音乐、戏曲音乐等丰富内容。其中，"大谱"里的三套《金钱经》中的"番家语""喝哒句"，"指谱"中的"兜勒声""普庵咒"，以及那些悠长缓慢的大撩曲（七撩拍）等，一直延续着汉唐以来中国音乐的血脉，并保存着古代西域音乐文化的某些信息。

南音以"乂工六思一"五个汉字记谱，对应"宫商角徵羽"，旁边附上琵琶指法和撩拍符号，自成体系，完全不同于习见的"工尺谱"，比"敦煌古谱"更严密。这种记谱方式为南音乐种所独有。

第四章　印象傩戏

第一节　自律的音乐圈子

一、傩是什么

傩戏（又称鬼戏）是中国传统文化的代表形式之一，也是中国原始戏剧文化的重要组成部分。这项文化遗产起源于商周时期的方相氏驱傩活动，主要用于祭祀、驱邪、避瘟、求福等仪式。随着历史的发展，傩戏逐渐演变为具有浓厚娱乐和戏剧元素的礼仪祀典。到了宋代，傩戏开始受民间歌舞、戏剧等艺术形式的影响，并发展出许多具有地方特色的曲艺形式。至今，在包括安徽、江西、湖北、湖南、四川、贵州、陕西、河北在内的众多省份，人们依然保持着对傩戏文化的喜爱和传承。傩戏不仅是中国传统文化中的重要组成部分，也为人们提供了更深层次的精神体验。

（一）傩戏简史

1. 背景

傩，根据古书可解为跳鬼、驱瘟，是中国一种古老的仪式。它起源于自然崇拜和巫术意识，并逐渐演变为祭祀仪式。在商周时期，傩被用于驱鬼逐疫的祭祀仪式中。随着历史的演进，傩舞（也称鬼戏）成了一种具有浓郁宗教、艺术和文化色彩的表演形式，其目的是祈求神明保佑国泰民安、人伦和谐。很早之前，国内一些地方就发展傩舞活动。傩在民间不断发展，表演形式多样，从最初的歌舞、礼乐发展到蕴含丰富故事情节和传统文化内涵的傩戏。由此可见，傩是一种具有悠久历史并广泛流传的艺术形式，对后来的戏曲艺术的产生与发展具有重要影响。

2. 发展过程

傩戏是中国古代一种民间表演艺术形式，起源于古代部落的灵祭和祈福活动。经过历史发展演变，傩戏逐渐形成了独具特色的文化表现形式，并成为中华传统文化不可或缺的一部分。

傩戏在不同地区有不同的名称，如"牛王戏""声落梅花戏"等。据说傩戏最早出现于陕西咸阳，已有两千多年的历史。在宋、元、明、清时期，傩戏已被广泛传播到全国各地，成为民间喜闻乐见的一种文艺活动。

傩戏的演出形式相当多样，包括舞蹈、唱戏、说话、捉迷藏、龙船游街、转幡等。比较典型的是扮演"牛王"的角色，该角色通过膜拜等方式向神灵献上祭品，并在集市、古庙等场所游行示众，以表达对神灵的敬仰。此外，傩戏还有"走山子""乱马戏"等特殊表演形式。

随着社会的变革和文化的多元化，傩戏的传承和发展也遇到了一些挑战。但在很多地方，傩戏仍然保持其深厚的文化内涵和社会价值，成了民众喜爱的传统文艺活动。世界非物质文化遗产名录已将中国的傩戏列入其中，体现了傩戏的重要价值。

3．现状

傩戏作为一种源自原始傩仪祭祀活动的民间戏剧表演艺术，经过数千年的演变，已发展成多种地方戏曲类型。然而，在现代社会中，这门艺术面临着诸多问题和挑战，其现状与未来趋势让人担忧不已。

傩戏的传承和保护问题日益严重。受时代推移和文化背景演变的影响，许多地区的傩戏正逐渐失去生存之根，剧目丢失、技艺衰弱等情况皆在所难免。众多年长艺人因年事已高不能进行高强度的表演，导致知识传播的中断。而年轻一辈的继承者忙于谋生或对古典戏曲缺乏热忱，让傩戏在当今世界找寻前进之路倍感压力。

傩戏所蕴含的文化价值如今被日益边缘化。傩戏不只映射民间信仰，也承载了中华民族的传统美学和道德观念等文化精神。可惜在娱乐形式丰富、各种文化形态交织的当代社会，傩戏独有的光芒和内涵被掩盖。年轻人多将傩戏视为陈词滥调的表现形式，对其关心甚少，对其更是难以理解并欣赏。

除此之外，如何营造积极的舞台气氛及拓展市场发展空间同样是困扰傩戏的棘手问题。由于政策支持、资金投入乃至市场需求的匮乏，傩戏的创作与演出环境皆倍感压力。依靠传统背景和习俗进行的表演数量大减，使傩戏与观众相互接触的机会锐减，这在一定程度上使傩戏在表演市场中无法找到合适的位置。

不过，在国家级非物质文化遗产名录保护机制的推进下，针对傩戏的相关保护和研究项目受到了关注与重视。相关部门提高了对专业培训的支持力度，很多地方也开始关注傩戏在传统文化保护、乡村振兴等方面的影响。随着越来越多人意识到非物质文化遗产保护的重要性，傩戏正重新焕发活力。

然而，仅凭政策与资金支持还无法从根本上解决问题。全社会都应共同承

担起守护、传承和繁荣傩戏的重任。学界须深入研究傩戏,民众要积极接触和尊重传统艺术。媒体、教育产业乃至戏曲相关企事业单位也应为传播傩戏提供帮助,激起年轻一代对本土传统艺术的好奇心。

作为中华传统文化宝库中的珍品,傩戏既展现了中国民间信仰的沉淀,也承载了一个地域的民俗记忆。现今的傩戏,需要人们心手相援去维护。期待在全社会的共同努力下,傩戏能够重新焕发生机,阔步迈向未来。

(二) 传统剧目

在数千年的演变中,傩戏逐步发展出了种类繁多且风格独特的剧目。基于表演内容和风格特点,傩戏的经典剧目可大致分为以下三个类别:神话传说剧目、史事传奇剧目及文艺说唱剧目。

(1) 神话传说剧目。此类剧目较为普遍,主要讲述来自神话、民间传说的神灵与英雄角色以及神通无边的奇幻故事。这些剧目通常脱离日常生活背景,以诙谐和夸张的方式阐述宗教信仰和民间传说里的神秘世界。观众往往能从中感受到先人对美好人生的渴望以及对超凡力量的敬畏。

(2) 史事传奇剧目。这类剧目依据历史事件、英雄事迹或流传已久的佳话创作,表现古人品行美谈,宣传精忠报国的道德楷模。这些建立在历史人物形象上的剧目不仅歌颂了忠诚的精神,还展示了智慧和勇敢。部分史事传奇剧目同样选用神话手法讲述故事,以增强戏剧冲击力及悬念。

(3) 文艺说唱剧目。这类剧目的特点为通过生动的对话或独白为主导的演出方式,辅以歌唱、讲述、舞蹈等手段叙述情节。这类剧目更具灵活性和多变性,剧情与角色描写具有较强的社会性和民间性。观众从中可以领略到地域各异、阶层可比的风土人情,并感悟生活内涵。

傩戏承载着数千年中华优秀文化,其宝贵遗产正由多样且充满艺术价值和审美韵味的剧目塑造。在这三个类型的剧目中,神话传说剧目不仅反映民间对世界起源的探寻态度,也表现了古代人们对理想生活的追求。史事传奇剧目赞扬了忠诚与君子的品格,让观众汲取道德智慧。而文艺说唱剧目倡导雅俗共赏、寓教于乐的表演形式,拉近了舞台与现实的距离,使观众得以领略社会风貌。

(三) 表演艺术

1. 表演角色

傩戏中的角色可分为四大类别,包括生、旦、净、丑。每类角色代表着不同性格、身份及地位的人物形象。

（1）生。生角通常扮演年轻英俊的男性形象，如勇敢的战士、忠实的侍臣等。他们在剧中扮演核心角色，展示正义、勇敢、智慧等品质。

（2）旦。旦角扮演各种女性形象，包括青衣、花旦、刀马旦等。青衣主要扮演端庄的贵妇，花旦则展现活跃、机智的年轻女子，刀马旦体现文武双全的侠女特质。

（3）净。净角扮演正直、忠诚的形象或者反派形象，包含锁骨、花脸等类型。锁骨常为忠实、勇敢的武将；花脸则扮演戏剧中具有强烈表现力或神话传说里的妖魔形象。

（4）丑。丑角负责搞笑、幽默环节，善于展示滑稽、讽刺等效果。丑角可以是富有个性的佣人、商人，也可以是颠倒黑白、为所欲为的骗子。

2. 技艺特点

傩戏特有的技艺包含歌唱、念、做、打四大方面，各种技艺具有独特性，融入舞台演出，塑造出傩戏独有的艺术风格。

（1）歌唱。傩戏歌唱曲调丰富，常运用民间乐曲。这些旋律优美且模仿性强，易被观众欣赏和接受。

（2）念。傩戏的念白以普通话为基础，辅以地方土语，具有地域特色，使表演更贴近当地观众。

（3）做。傩戏的做即通过手势、眼神、身体动作、法式、步伐等五大环节展现人物性格、心理状态及剧情。这些表现手法形式多样、技巧精湛，使角色形象生动、逼真。

（4）打。舞台上的战斗、身姿与招式是吸引观众的重要元素。武打内容涵盖单挑、集体战斗、马步等场景，搭配音乐、掌声和道具，形成紧张、刺激的视觉效果。

3. 呈现方式

傩戏表演形式多样，可概括为随神祭祀、唱社表演、草台班露天表演等三种。

（1）随神祭祀。因傩戏源自宗教信仰，民间祭神活动会专门安排傩戏节目作为庆功、祈福的文艺载体。

（2）唱社表演。唱社是古代地方民间的一种组织模式，在特定场合安排傩戏排练、演出。作为草根性质的演出团体，唱社推进了傩戏在民间的传承和普及。

（3）草台班露天表演。这种表演方式简便、自然、亲民、实惠，过去民间艺人常在广场等聚集地搭建临时舞台进行演出，具有较高的适应性与亲民度，使草台班成为傩戏传播的重要方式。

综上所述，傩戏作为一种蕴含丰富的中国传统文化内涵的民间戏剧艺术形式，表演角色、技艺特点和呈现方式相得益彰，共同铸就了其独特的舞台魅力。在现代社会中，相关工作者既要传承并发扬傩戏艺术，还要运用各类传媒工具进行宣传推广，让更多人领略傩戏之美。

二、傩戏"大家族"一览

（一）城步傩戏

湖南省邵阳市城步地区的傩戏，在保留傩文化的基础上，融入了当地丰富的民风、民俗元素。城步傩戏在表演方面不仅延续了祭鬼、逐疫的传统内容，还融入了当地特色的民间小曲，拓展了傩戏的表现形式。作为汉族的一种民间艺术形式，傩戏旨在通过各类仪式活动实现阴阳协调、天时良好、五谷丰收、人民健康长寿以及国家安宁的美好愿望。这一具有几千年历史的独特艺术形式，如今依然在城步地区流传并得到发扬。

（二）城步苗族傩戏

城步苗族傩戏是城步苗族自治县特有的民间艺术形式，起源于傩文化，旨在驱邪、降福、祈求风调雨顺和国泰民安。作为一种历史悠久的传统表演艺术，城步苗族傩戏在继承传统傩戏的基础上，将当地苗族文化与民间歌舞相融合，创造出富有独特魅力的艺术品种。

城步苗族傩戏在表现形式上具有独特之处。首先，它采用了丰富多样的角色设定，除了生、旦、净、丑等传统角色之外，还融入了苗族和其他民族元素，塑造出具有当地特色的角色群。其次，在音乐方面，城步苗族傩戏将苗族民间音乐与傩戏曲谱相结合，起到舒缓剧情张力、调动观众情感的效果。此外，城步苗族傩戏在舞蹈表演上也进行了创新，集合各种舞蹈技巧，尤其强调身体力行，并通过人物扮演、歌唱、舞蹈等多种方式展现剧情。

作为一种生活素材丰富的艺术表现形式，城步苗族傩戏常常将民间故事、历史传说、神话等内容运用到表演中。同时，在许多重要节令和庆典上，人们也会借助傩戏，表现吉庆的喜悦之情，以及祈求家庭幸福的美好愿景。因此，傩戏在城步苗族群众心目中占据着举足轻重的地位。

（三）侗族傩戏

侗族傩戏是一种具有侗族民间特色的表演艺术，源于祭祀仪式，旨在祈求

消灾、解厄、赐福。侗族傩戏吸收了侗族民间信仰、传说故事和习俗等元素，在重要节日及庆典场合举办，其历史悠久，具有较高的文化价值。

作为一种独特的艺术类型，侗族傩戏通过表演方式巧妙地展示了侗族的生活状态和历史传统。它以身体技能和舞蹈为主要表现手法，融合歌唱等表现形式。其音乐富有特点，多选用侗族民间音调，充满韵律美感。

侗族傩戏的角色众多，除了经典的生、旦、净、丑设定外，还有当地民间角色与神话人物。同时，该傩戏强调道具、乐器、衣服的整体协调，秉持着侗族审美观念。

（四）沅陵辰州傩戏

辰州傩戏，又称土家傩戏，是湘西土家族、苗族地区最为广泛的傩戏形式之一。在清康熙四十四年（1705）的《沅陵县志》、清乾隆十年（1745）的《永顺县志》以及清道光元年（1821）的《辰溪县志》等历史文献中均有记载。目前保存辰州傩比较完整的地方是沅陵县七甲坪镇，在当地巫师冲傩还愿时，会表演这种傩戏。

辰州傩戏分为两大流派：上河教和河南教。傩戏过程包括三个主要部分：傩祭（也叫法事）、傩戏和傩技。傩祭主要是宗教仪式，用于祀奉神灵、驱邪、降福；傩戏则是具有戏剧性的表演，通过各种角色扮演来展现民间故事、传说或历史事件；而傩技则集中体现了表演者的舞蹈、唱歌、杂技等方面的技艺。

（五）江西傩戏

江西傩戏，又称赣傩戏，其文化丰富多样，在中国傩文化中颇具特色。江西傩戏，按性质，分为傩祭和傩艺术；从表现形式上看，包括开口傩、闭口傩、文傩和武傩；从艺术角度来说，傩戏和傩舞相辅相成。正因为这种多样性，江西傩戏才能在漫长的历史发展中仍然保持着生命力与活力。

江西傩戏已经形成了独特的文化体系，并在民间文化中占据一定地位。经过千年的发展，江西傩戏不断适应时代变革，从释、儒、道三教吸取养分，不断积累文化底蕴。如今的江西傩戏文化体系包含信仰、特定祭祀仪式、专门祭祀场所等，同时，其对民间习俗与文化活动产生了深远的影响。

（六）宁都中村傩戏

宁都中村傩舞是江西省宁都县南部黄石乡中村地区的一种传统傩舞，具有悠久的历史。自明代洪武年间建村以来，该村已有600多年的历史。清代时

期，宁都中村傩舞已经发展成带有戏剧性质的傩戏，拥有108个面具和丰富的表演节目，如《打安乐》《打钟馗》《打冬易》《打王卯》（又称《王卯醉酒》）等。

该地区每年有两次禳神活动，分别在农历正月初二至十六日和九月十一日至十七日，在此活动期间会进行傩舞表演。宁都中村傩舞具有固定的表演程序，风格类似道教的"踏罡""踩灵"等舞步。演员们必须戴着由樟木雕刻的面具，在锣鼓伴奏下进行表演。表演者所穿的服装有红色（代表男性）和绿色（代表女性）两种，前后均有特殊图案及道教符箓；头上则包扎一块一面红、一面黑的头巾。表演道具较简单，主要包括木制剑、令尺、令箭等，以及根据剧情需要制作的其他道具。

虽然宁都中村傩戏如今所剩节目和面具已不多，但它仍然保留着浓厚的乡土风情，体现了世代相传的民间艺术。目前，仅有郭家习和郭天春两位老人依然精通这门表演艺术。为了延续宁都傩舞这一珍贵的非物质文化遗产，相关工作者有责任继续保护和传承，让更多人了解和欣赏这一古老而独特的艺术形式。

（七）萍乡傩舞

傩舞是中国民间信仰活动中一种具有悠久历史和深厚民间艺术内涵的表演形式，主要用于祈求风调雨顺、消灾、解煞、驱鬼、降福。萍乡傩舞有着丰富的表现形式及内涵。

萍乡傩舞的流程主要包括索室、夜场演出和封洞仪式。其中，封洞仪式是最大的活动。舞蹈节目以面具名称而定，如戴太子面具跳舞，就叫《太子舞》。舞蹈具有古朴典雅、激烈奔放和雄壮风趣的特点。

萍乡傩舞面具是傩舞中不可或缺的重要组成部分，起初是铜制品，后用樟木雕刻。面具数量曾多达4000多副，目前仅存700多副，制作时期为元末、明清到民国。雕刻面具的匠人被称作"处士"。在制作面具的过程中，需要放置茶叶、灯芯草、稻谷、药物等物，加以油膏密封，具备神秘气息。此外，还会涂抹鸡血，给面具"开光"，以期使之焕发生命力。

总之，萍乡傩舞及其面具作为中国民间艺术的一部分，凝聚了信仰、文化和技艺的智慧。它们反映了先民对神灵的尊崇和对疫病的抗拒，通过面具的雕刻和舞蹈展现出强烈的震撼力。

（八）武安傩戏

武安傩戏，是一种地域性艺术表演形式，起源于河北邯郸武安县，最早出

现在唐代的道教乩仪中。作为一种独特的民间戏剧形式，其涵盖保佑国泰民安、祈愿五谷丰收等主题，见证着当地民族文化的历史传承。

武安傩戏的表演结构包括三个关键环节：神降、法戏和神性行进。首先，神降环节通过庄重的礼仪引来神明，营造场景的神圣氛围。紧接着，在法戏阶段，呈现各类杂技、舞蹈，展示了演员高超的技艺。最后，在神性行进部分中，丰富多样的戏曲和民间文化元素充分体现了当地生活的缤纷多彩。

武安傩戏的人物角色繁多、造型多姿，主要有"白面将领""红颜仙官"及众多跑城子。他们分别负责迎接神灵、驱逐邪气等任务，以鲜明的妆容、装扮造成视觉冲击力，赋予文化底蕴。

表演乐器在武安傩戏中具有关键地位，如打击类乐器锣、钹、鼓及管弦乐器唢呐、管子等。它们在神降或解场等情景下有助于营造氛围、激发情感，而多种板腔调和卫南调等音乐赋予了武安傩戏与众不同的韵味。

舞蹈是武安傩戏表现力最为突出的环节，花臂头舞、刀枪舞乃至飞龙在天、八仙过海等动作呈现，让观众眼前一亮。此外，表演中穿插幽默搞笑的节点如推荐福、闹戏等，为整个过程增添轻松、欢快的气氛，提高观赏价值。

经过不断传承与发扬，武安傩戏已逐步成为当地民族风俗庆典中必不可少的部分，并被列入国家级非物质文化遗产名录。这一特殊的艺术形式对于弘扬民族文化、促进人际友谊以及展示民族精神具有一定的作用，让更多人感受到中国传统表演艺术的独特魅力。

（九）池州傩戏

池州傩戏，起源于中国安徽省池州地区，是脱胎于当地民间宗教仪式的一种独特戏曲艺术表现形式。在长期的历史发展过程中，池州傩戏逐渐从原始的祭祀活动走向戏剧化的演出，成为深受民间喜爱的艺术形式。

池州地域文化底蕴深厚，傩戏正是此类底蕴的生动体现。源自古代驱鬼避邪且充满神秘色彩的舞蹈，在漫长的岁月里不断发展壮大，形成了今天这一具有浓郁地方特色的池州傩戏。池州傩戏在保留传统根基的基础上，吸收了其他戏曲剧种的精华，形成了一个风格迥异、技艺独特的戏曲品种。

池州傩戏的演出有许多令人惊叹的表演元素，角色造型具有神秘感和仪式性，服装、道具均富有装饰性且贴近民间风俗。演员运用身韵、嗓音、动作等方式塑造角色，让观众领略到一个奇妙的世界。此外，池州傩戏还有许多极具地方特色的表演形式，如"遁影""旦角化脸"等技艺。

池州傩戏的剧目丰富多样，内容涉及古今民间传说、神话故事、历史人物等方面，反映了民间信仰与期许。池州傩戏充满戏剧张力且具备鲜明民族风格

的剧情，在演员精湛的表演下，让观众沉浸在故事的氛围中，感受这种独具风情的戏曲艺术的魅力。

池州傩戏作为安徽省具有代表性的剧种之一，需要继续加强文化保护和传承工作。为了让这一优秀的民间艺术品种更好地传播至更广泛的观众群体，有必要采取多种途径，尤其注重对青少年进行普及教育，激发青少年对池州傩戏的兴趣。

（十）徽州傩戏

徽州傩戏，源于中国安徽省古徽州地区，是一种富有地方特色的民间戏曲艺术表现形式。其起源可追溯至古代驱邪、祈福等宗教仪式。经过长期演变，徽州傩戏逐渐走向戏剧化，并在民间得到广泛传播。

徽州傩戏具备独特的艺术风格和技艺。其角色造型多样，融合了地方信仰和民间传说，呈现出浓郁的神秘氛围。其服饰、道具充满装饰性，展示出民间风俗的瑰丽。演员通过动作、语言、歌唱等多元手段塑造角色，令全场观众感受到徽州傩戏之魅力。

徽州傩戏剧目内容丰富，包含历史素材、古典神话、民间传奇等题材。精彩的情节设计和富有激情的表演，使故事情感深入人心。这一戏曲艺术展现了徽州地区厚重的文化底蕴和民族传统的精髓。

（十一）德江土家族傩堂戏

德江土家族傩堂戏，起源于中国贵州省德江县，是一种具有浓厚民族特色的傩戏艺术形式。它脱胎于祭祀、驱邪等传统宗教仪式，在长期演变过程中逐渐发展成戏剧，受到当地民众喜爱。

德江土家族傩堂戏具有鲜明的个性和突出的技艺。其角色设定体现了土家文化与信仰，塑造出类型丰富、亮点纷呈的舞台风貌。其服装、道具充满原始气息，彰显民间趣味。演员以生动的歌颂、真挚的情感、激扬的表情展示角色内心，使观众陶醉于德江土家族傩堂戏的独特魅力。

德江土家族傩堂戏剧目内容丰富，囊括了民间故事、神话传说、历史传奇等多元素材。其富有冲突与悬念的剧情架构，再加上深入人心的表述技巧，让观众沉浸在紧张、刺激的故事框架中。此戏曲艺术展现了德江土家族的丰富历史和文化底蕴。

（十二）威宁彝族变人戏

"撮泰吉"是彝语。"撮"是"人"，"泰"是"变化"，"吉"是"游戏、

玩耍"，"撮泰吉"的意思是"人类变化的游戏"，简称"变人戏"。

威宁彝族变人戏，是流行于中国贵州省威宁县一带的彝族国家级非物质文化遗产，源于古代祭祀活动，历经约3000年的发展、传承，成了一种独特的民间表演艺术。这项艺术吸收了舞蹈、音乐、戏剧等民间元素，以强烈的民族风格和世代相传的技艺为特点。

在演出时，彝族艺人们身着传统服饰，手执道具，摆弄铜钱串、拂尘、宝塔等道具进行变脸、变物等神奇表演。舞台上既有辩手（解说者）操纵绳索来指挥演员动作，也有观众亲身体验创造奇迹。演出内容寓教于乐，既有娱乐性，又有教育意义。

变人戏的主要技巧包括变脸、变装、变物等，每一种技艺都有独到之处。其中，变脸，华丽神奇，演员在短短数秒内便可完成多次换脸；变装，则相当诡异迷离，演员在刹那间可变换服饰；变物，包括抛物、吸物和穿钢针等，极具观赏性。

在威宁彝族变人戏的传承过程中，该艺术不断创新、发展。如今，这一艺术在国内外享有盛誉，并成为威宁地区重要的文化名片。

（十三）仡佬族地戏

傩戏起源于我国先秦时代的黄河流域汉族宗教仪式。其初衷为驱逐鬼疫，随着时间的推移，傩戏演变为具有戏剧情节的娱人表演。明朝政府调发大量内地汉族民众进入贵州地区，与仡佬等少数民族共同居住，促使汉文化陆续渗入仡佬社会。汉族傩文化在仡佬族群体中逐步确立影响，融入仡佬族文化脉络。

贵州地区受汉族文化影响较强的地带如黔新、黔东，原始宗教信仰受到冲击。而在黔中地区，汉文化渗透程度较浅，许多传统原始宗教仍保留完好，遂使以娱乐为主的傩戏变种——地戏在当地盛行。

仡佬族地戏请巫师出演，旨在祭祀神明并取悦观众。演出特色为佩戴傩戏面具，分三个阶段进行：开坛、开洞和闭坛。开坛和闭坛强调敬神超度幽灵，体现对先祖的虔诚；开洞用于表演戏剧节目。道白则以当地方言为主，共有九板十三腔。傩戏涉及风格各异的歌舞表演，手法包含九种姿态，足技包括跌宕起伏的蹈踏动作。其中，《山王图》一剧曾获1956年贵州省民间舞蹈艺术表演二等奖。该类表演在黔北仡佬族地区广泛流行。

除了以上地区的傩戏，湖北三岔、云南大关、四川川北、甘肃临夏等各具特色的傩戏，都是傩戏文化的重要组成部分。

第二节　手艺人系列：以湘西地区傩戏面具为例

湘西地区的侗族、苗族、土家族等民族将习俗与民间信仰融于傩戏，使傩戏面具成为代表鬼神的重要道具。因紧密扎根于当地社会乡土生活，傩戏面具展现了独有的艺术风格，成了一种特色地域民族文化的载体。

一、傩戏面具的形象

（一）正神面具

正神面具通常扮演善良、崇高的神祇角色，它以充满庄严仪式感的外观来体现良神的高贵形象。常见的正神面具呈现积极向上的画面，色彩通常较鲜明且与实际生活相关。这些面具普遍通过相对简练、优雅的线条塑造出协调、和谐的视觉感受，反映人们希望神明保佑世界和平、风调雨顺的美好愿景。

（二）凶神面具

不同于正神面具，凶神面具主要表现邪恶、危险和可怕的精灵。这种面具使用大胆的构图和强烈的色彩，勾画出凶神的残暴特性。凶神面具的特点包括尖锐的眼睛、突出的獠牙等，使之在整个表演中显得威武霸气。这类面具的主要功能是驱邪镇煞，显示人们对灾难的抗争精神。

（三）人物面具

人物面具主要塑造了各种基于现实生活情境的角色，以宽泛的形象和丰富的多样性呈现，表达了广泛的社会价值观和道德取向。人物面具包括英勇、智慧、戏谑等不同气质的角色，通常根据剧本需求进行特定设计。在色彩搭配和细节刻画上，人物面具注重塑造角色个性及其内在品质，使角色充满趣味性与教育意义。

总的来说，傩戏面具的形象具有丰富多样的内涵，融入了艺术与民间信仰的元素。正神面具代表善良力量，凶神面具体现邪恶形象，而人物面具则展示出现实生活中各种角色的形象。这些面具共同传承并弘扬了民族文化及审美传统，为人们的生活增添了文化底蕴。

二、傩戏面具的色彩

早年，湘西沅陵、泸溪、麻阳等地在傩戏面具制作过程中还采用当地天然植物颜料进行着色，如红色使用泥土红、黑色用锅灰、绿色借助素谷子。现如今，湘西傩戏面具多以丙烯或者水粉等化学颜料绘制，并在表面覆上一层桐油以起到保护作用。虽令人感到可惜，但这一变化也让面具呈现出更富现代感的视觉效果。

湘西傩戏面具的色彩充满观念性，展示了民间色彩特征及内涵。如果没有鲜明的色彩对比，面具将失去"装扮"功能与舞台表现力，观众响应会大打折扣。因为只有经过染色后的傩戏面具方显灵动，即能被神灵赋予语言。原始粗犷且跳跃的色彩同时赋予每个面具在傩戏中独特、深刻及鲜明的角色与性格。在短暂的傩戏表演过程中，强烈且变幻的色彩为神灵展示出各种性格与神性，这突显了湘西居民对生命及生活的深化情感表达。

以沅陵辰州傩面具为例，正神面具的色彩主要以大红、土黄、浅绿为主，此类高纯度及饱和的色彩象征生命活力。世俗人物的面具以肉色为主，黄色与农耕文明相关，红色则用于点缀喜庆面部表情，如此具有红绿对比关系的色彩渲染赋予面具亲近感、质朴感。至于凶神面具，则色彩变幻无穷，以红、黑、褐、绿等为主调，强烈的明度、纯度及冷暖对比旨在传递一种凶恶、威严和力量感。复杂的面部表情与色彩搭配给面具带来原始巫术力量感。

面具之美并非仅因其外观，而是源于它对人民生活的象征与意义。基于这个原因，傩戏面具成了以人民生活为主导、民俗为实践的乡土公共艺术。因此，要真正理解这种扎根于乡土社会的傩戏面具，就必须理解其色彩表征与内涵。

三、傩戏面具的材质

湘西地区的面具文化历经多种形态，最终因诸多原因被其他材质所取代并逐渐消失，如新石器时代高庙文化遗址中发现的白陶兽面纹、商周时期青铜器上的饕餮纹、汉代滑石兽面等。此外，还有明清时期传承的纸面具、市级非物质文化遗产棕编傩戏面具以及较为广泛应用和传播的木刻面具等。

湘西四面环山，木材资源丰富，木刻面具传统性强，使用普遍。在湘西人的眼中，木质拥有天然生命属性，世代匠人们利用本地木材再现神灵，如泸溪县的梧桐木雕傩戏面具。樟木、柳木是沅陵县辰州傩戏面具常见的选材，其

中，樟木材质较为流行。樟木纹理细腻、切面光滑，木质坚硬不易变形；自身具有香气，生命力强，树龄达数百年；抗毒能力强，广泛应用于香料与药材制作。

在怀化市会同县巫水之滨的高椅村，傩戏面具以楠竹为材料，利用竹根的自然形态制作发须。怀化市新晃县侗族傩戏"咚咚推"中，傩戏面具则选用松木和梓木雕刻。这两种木材都有防腐功能，松木较软，而梓木硬度较高，价格也相对昂贵。通常人们采用松木制作面具，但其易变性、易开裂。各地区木质面具将原始宗教信仰、人文关怀、文化内涵与木质属性自然融合起来，形成一种独特的面具表现形式。

湘西大山间土生土长的树木类型，如樟木、杉木、桐木等，赋予了面具生命力。它们造型粗犷，在湘西民众心目中具备天然的亲和力和灵性。

湘西傩戏面具艺术的审美特点是由其文化内涵塑造的，如"青面獠牙铜球眼"的奇特形象并非毫无缘由，而是反映出湘西多民族先祖在恶劣环境中求生、求发展的决心。这种表现手法为地方社会所接受，体现了以人民生活为重心和区域公共艺术风格。傩戏面具鲜艳、夸张的色彩与天然、简朴的材质背后蕴含着地域及民族特色审美意识，进而强调对自然、神灵与先祖的敬畏。

傩戏面具承载着湘西少数民族传统文化，是一种极具特色的民间艺术，同时，也是研究当地区域文化的直观实物。湘西傩戏面具代表了此地山区和贫困地区的文化状况，反映出乡村大众文化和审美趣味。通过分析傩戏面具的形态、色彩与质地，可以揭示当地传统宗教、乡村社会、民俗活动、民间信仰及民族艺术等方面的深刻文化内涵。

第三节　傩舞音乐的乐器及伴奏

一、湘西土家族傩戏中的器乐部分

在土家族傩戏表演中，伴奏音乐丰富多样，主要以打击乐、吹奏乐为主，并辅以一些弦乐。从音量和数量上看，打击乐无疑起到了核心支配作用。

（一）土家族傩戏中常用的乐器种类及名称

1. 打击乐类

打击乐器是傩戏中使用数量最多。打击乐伴奏也是傩戏的一大特色。傩戏中常用的打击乐器有马锣、中锣、钹、小钗、鼓、师刀。

2．吹管乐类

吹管乐类乐器是在傩戏发展后期加入的，主要包括牛角、唢呐和笛子。

3．弦乐类

弦乐类乐器在傩戏演出伴奏时使用不多，主要包括大筒、二胡、中胡等。

（二）土家族傩戏常用乐器的用法及特色

打击乐是土家族傩戏的一大特色，打击乐器在傩戏的所有乐器中占有主要地位，因此，打击乐器在很大程度上成了土家族傩戏的代表器乐。

1．马锣

马锣又称钩锣，是土家族特有的敲击体鸣乐器，流行于湘西地区。锣边一侧钻孔系绳，锣捶则由木棒制成。演奏时，演奏者左手提锣绳，右手执锣捶击奏。马锣的声音非常清脆，音色高亢，用掩音奏法，即击打后让音响立即休止，这是傩戏打击乐中非常有特色的乐器。

2．师刀

师刀又称铃刀，是苗族、土家族等少数民族使用的摇击体鸣乐器，一般由钢铁制成，刀背周围钻有小孔，孔中穿入铁环来发出声响。演奏时，上下左右摇动，声音清脆、响亮。

3．牛角

牛角是土家族、苗族、瑶族等少数民族使用的一种乐器，多用天然生长的黄牛角或水牛角制成。演奏时，演奏者双手持角吹奏，角无音孔，也无固定音高，以口型和气息的变化吹出不同音高，吹奏时伴有锣鼓声。牛角在吹奏时声音洪亮，在傩戏演出时用来烘托气氛、增加气势。

傩戏中还有类似二胡、唢呐、大胡等不常用的乐器，因为傩戏伴奏主要以打击乐伴奏为主。

（三）土家族傩戏中器乐的节奏特点和演奏内容

1．节奏特点

湘西土家族傩戏的音乐遵循"散板"的基本板式节奏，在进行锣鼓伴奏时，节奏都是较自由的。

2．演奏内容

在土家族傩戏表演中，伴奏乐器种类繁多，各具特色。其中，打击乐起关键作用，很多时候并没有固定的曲谱，如师刀类乐器主要用于助兴、增强氛围；锣鼓的伴奏遵循问答式模式，鼓点与锣声相互融合。对于吹奏乐，如牛角等乐器也不受固定曲谱限制，而唢呐等乐器则可演奏地方民间小调或曲目。

由于傩戏起源于祭祀活动，其器乐演出多以敬奉鬼神为目的。在土家族人民庆祝丰收、祈福、消灾时，他们通过傩戏向神明表示感激。因此，根据表演内容和场合的不同，傩戏音乐可分为娱神与娱人两类。在旅游业较发达的地区或大城镇，傩戏器乐表演会增添诸如二胡、管乐器等常见乐器，以取悦观众；而在一些保留传统习俗的农村地区，傩戏的器乐演奏则以祭祀为主要目的。

总的来说，湘西土家族傩戏表演涉及众多乐器类型及功能，它们共同塑造节奏、力度和旋律，其中，打击乐占据核心地位且与演唱密切相关。另外，许多器乐演奏并非完全依赖曲谱，具有即兴成分；根据区域和内容不同，表演目的可以分为娱神和娱人。

二、瓦窑陶鼓的艺术溯源

瓦窑陶鼓是一种源自广东省湛江吴川市梅箓街道瓦窑村的古老且原始的民间打击乐器，可归类为鼓类腰鼓。它是吴川民间傩舞中"舞二真"和"舞六将"的关键伴奏乐器。瓦窑陶鼓拥有超过400年的历史，其制作流程极为复杂。这种鼓的两端形如葫芦，能发出截然不同的"叮"和"碰"音色，因其"一鼓双音"的特点而被誉为中国岭南民间艺术风格的瑰宝。当代艺人还进一步创作了瓦窑陶鼓舞，使这一民间艺术在新时期得到传承与发展。

陶鼓是用陶土烧制成鼓框，再覆盖动物皮革制成的鼓。陶鼓的说法最早见于《周礼》："土鼓以瓦为框，以革为两面，可击也。"陶鼓制作起源于7000年前的新石器时代，作为打击乐器则始于周代，主要可分为土鼓（陶鼓）和木鼓两大类。由于陶鼓具有优越的共鸣效果，声音雄浑且可远传，因此，在古代被用于祭祀、乐舞、驱赶猛兽、震慑敌人，同时也作为报时、报警工具。古人还将其视为通天神器。

据史书记载，唐代时期佛山廖岭部分居民迁移至吴川，并带去了佛山石湾制陶的精湛技艺。梅箓街道瓦窑村的地理位置优越，位于冲积平原区，因而拥有丰富的陶泥资源。这些有利条件使村里的居民大都精通陶器制作，以制作陶缸、陶罐、陶煲、陶炉和小型泥塑等为生计，故当地被称为"千年陶村"。

关于瓦窑陶鼓的起源，当地的传说是由于祖先生活贫困，娱乐手段十分有限。他们将鸭子的食管清洗后吹胀，并粘贴在泥瓶口上，晾干后供孩子们玩耍、敲击。最初的"鼓"发出的声音并不悦耳，却激发了匠人们的智慧。经过一系列探索和研究，他们最终用陶泥制成了腰部细小且两头大小各异的葫芦形陶器（鼓身），并在两头加上羊皮，分别用绳子拉紧。因鼓身较长，故得名"长鼓"。演奏时将鼓横挂于胸前，右手拍击小鼓面，发出深沉、有共鸣的声

音；左手则用竹棒敲击大鼓面，发出清脆、欢快的声响，被称为"叮碰"。这种音乐表演在春节、端午节、中秋节等传统节日里广泛传播，人们还会进行陶鼓制作和演奏技艺的比赛，促使陶鼓工艺和音色不断提升。由于此类鼓主要用瓦窑村的陶泥烧制而成，因此得名瓦窑陶鼓。

作为岭南地域文化艺术的独特成果，瓦窑陶鼓以其质朴、粗犷、豪放的特征，受到人们的喜爱，并流传至今。

三、瓦窑陶鼓的制作工艺及艺术特色

瓦窑村位于吴川市梅菉街道，地貌属于冲积平原，因而土壤有黏性，成为制作陶瓷的优良原料。瓦窑陶鼓的特点是质地细腻、坚固耐用，制作工艺复杂，技术传承主要依靠师徒或家族传承。

制作此类陶鼓需要经过以下步骤：首先准备好石膏模具并选取适当的陶泥；接着将高岭泥和低洼泥混合，制造出以陶泥、瓷泥和黄釉为原料的混合物，然后进行泥料的调制，用脚多次踩踏泥浆，直至达到理想状态；之后，用手将泥料揉成熟泥并塑造成陶鼓胚。

陶鼓脱模后，粘贴上龙、凤、云彩等图案和文字，然后在院子里晾晒数天，待其变干、变硬，再将陶鼓放入窑中烧制。对窑火温度的控制非常重要，温度过高或过低都会影响陶鼓的品质。适当的火温需保持在1000～1200摄氏度，并用带孔的陶缸覆盖，以减少温度差异引起的膨胀，使陶鼓维持原状。经过约三天两夜的窑烧，陶鼓方可完成。

瓦窑陶鼓烧制完成后呈葫芦形状，内空且两头相差较大，类似长颈花瓶，其长度为50～80厘米，重量在十几左右。小鼓口直径约17厘米，大鼓口直径约30厘米，这两部分是敲击发声的关键区域。鼓腔和小头除了起共振和扩音作用外，演奏时还有平衡的功能。将羊皮绷紧后覆盖在鼓口两端，并用铁圈或绳子固定，便形成了陶鼓。鼓口与鼓底之间用绳子连结并调整紧度，还可起到调音效果。

尽管外观简朴，但陶鼓的制作过程烦琐，从制模至调音需38道工序，全手工打造。烧制需在窑内烤三天两夜，成功率仅30%。鼓身厚薄不同还会影响音色。2013年11月，吴川瓦窑陶鼓制作技艺被列入广东省第五批非物质文化遗产名录，被誉为"具有岭南民间艺术风格"的佳作。

四、瓦窑陶鼓是吴川民间傩舞的主要伴奏乐器

"瓦窑陶鼓"在吴川民间傩舞中，如"舞二真"和"舞六将"，以及祭神活动等场合常作为伴奏乐器出现。傩舞，又称假面神舞，起源于远古时代的氏族社会图腾信仰。这种舞蹈用于驱邪、避疫和祭祀，广泛传播于中国各地区，直至今日仍深受农村地区民众喜爱。

"舞二真"是吴川地区独具特色的民间舞蹈。据资料记载，该舞蹈自明代洪武八年（1375）传承至今，拥有超过 600 年历史。该舞蹈主要在黄坡大岸、振文、吴阳等地区流传。它以北宋时期的历史人物为基础，讲述了辽国侵略中原时康保裔与红脸车元帅、黑脸麦元帅共同抵抗入侵者的故事。不幸的是，在公元 1000 年即宋真宗咸平三年，车元帅与麦元帅战死沙场。他们英勇殉国的精神感动了天地，赢得了百姓的尊敬和天神的加冕。因此，民间通常称呼他们为"二真君"。

在农历正月元宵节期间（初八至十五），大岸村等地会举行盛大的"舞二真"傩祭活动。此舞为双人舞，两位男性舞者分别扮演车、麦二将。车真君头戴红色黑须面具，身着红色绣图元帅服，手握刀；麦真君头戴黑色黑须面具，身穿黑色绣图元帅服，手持钺。他们所佩戴的面具是用樟木雕刻而成，具有巨目、獠牙、巨鼻等中原傩舞特点，造型狰狞，色彩鲜艳。

祭祀表演时，"车将军"和"麦将军"在康皇神像之后护驾，每到一个祭祀地点，伴随着《洛神调》乐曲，按照七十二句传统口诀和动作套路，挥舞手中的刀与钺跳起舞来。二人的动作完全相同，犹如镜像般进行对称表演。表演者动作稳定、形式统一，展现了傩舞的庄重、古朴和威武气势，呈现出英勇除邪、保护正义、祈福山回旨意。这种表演是当地傩祭活动不可或缺的组成部分。

"舞六将"是吴川市保留较为完整的古老傩舞，流传至今已有 1700 多年的历史，盛行于吴川市的博铺镇，是当地乡民为辟邪、驱灾、娱神、娱人的重要活动。"舞六将"中的"六将"指的是北帝菩萨麾下的赵公明、马华光、关云长、张节、辛环、邓忠六位将军。每年农历三月初一至三月初三为博铺镇的"北帝诞"，当地民众沐浴斋戒三天，俗称"三月三"年例。此间到处锣鼓喧天、龙腾狮舞，乡民们用神轿抬着北帝菩萨神像，在头戴面具的六位神将与土地公的簇拥下，进行游神活动。游神队伍每到一处祭祀台，都表演"舞六将"。扮演六位大将的村民，分别佩戴六将之面具，身穿盔服，手执兵器，在土地公带领下，巡演舞动。"舞六将"的动作特点，除了共同的基步"踏三

戈"外，每个角色还有自己的性格、动作和套路。土地公手持拐杖，右手摇扇而出，表现老迈龙钟之态；赵公明出场做"举铜亮相""伏虎"和"斗虎"动作；马华光手持戟，上场做"倒戟""刺戟跪斗"；关云长手持大刀，上场做"横刀捋须""拖刀山膀"；张节做"跪斗扫枪""弓步斜刺枪"；辛环左手捧簿，右手提笔，上场做"观簿步""转身观簿步"；邓忠执斧凿，上场做"举斧击凿""半边月"等。表演时要求动作一气呵成，刀枪刺准，粗犷有力，生动逼真。

"舞二真"与"舞六将"是富有特色的民间传统傩舞艺术，融合了武术、舞蹈、音乐、美学和雕刻等多种元素，极具原始韵味和生活气息。它们作为雷州半岛红土地上的优质文化遗产，于 1994 年成功载入《中国民族民间舞蹈集成·广东卷》。

总之，瓦窑陶鼓是原始陶瓷工艺在社会生产力提升和人类智慧发展共同作用下的结晶，是我国古代文化的重要组成部分，并具有鲜明的岭南地域特色。作为一种优良的民间艺术形式，瓦窑陶鼓的独特且古老的制作技艺和艺术风格对我国传统民间音乐的研究颇具价值。

第四节　傩戏的表演状况

一、傩戏艺人在表演过程中的"随意性"

由于傩戏文化的宗教神圣性，傩戏坛班成员对于"傩"表现出虔诚和恭敬的态度。他们不仅珍视傩戏法物（如卦、印、角）、法器，而且非常重视表演道具和伴奏乐器，并虔诚地敬拜和呵护它们。在掌坛法师家中，傩面具被放置在堂屋中央，香火供品不断；参与表演的乐器和法物、法器都受到严格的保护，不允许随意触碰。一位日本学者曾试图以高价购买坛班法师家族流传的法印，但遭到了法师的回绝。在法师看来，法物是神圣的，家族传承的法物更具祖先法师的灵性和护佑，买卖它会亵渎神灵和祖先法师，可能会带来祸害和灾难。

由此可见，傩在掌坛法师心目中具有庄严和神圣的意义，法师对其表现出虔诚和敬畏的态度。然而，在实际演出过程中，并非所有坛班成员都能表现出同样的虔诚和敬畏。在还愿傩戏表演中，一些成员表现出"随意性"的动作，如在表演过程中不关闭手机或接听电话；一些成员在伴奏时坐姿"懒散"、态度"随意"，如一边抽烟一边伴奏。然而，这些成员都是家族坛班的一员，接

触傩戏已经很长时间了，有些人甚至从少年时代就开始学习傩戏，他们应该深知傩戏的神圣和庄严，因此，本应非常严肃和谨慎地对待傩戏表演。

或许有人觉得，民间表演者的演出风格较为随意，并不需要按照专业艺术表演的自律性和规范性来要求乡村民间艺人。然而，这并不意味着农村民间艺人，如"傩戏艺人"，就可以完全不受约束地表现。专业艺术表演者之所以具有高度的自我规范意识和严谨的表演态度，并非因为他们喜欢这种规定，而是不愿意过于放松。显然，没有人希望被过多限制而失去相对的自由和审美包容。

法师们对于自己的"傩戏"同样充满尊重。从他们对待傩戏法物、法器、乐器和道具的珍视程度来看，他们绝对是虔诚的。否则，他们怎么敢演出需要神灵和历代法师庇佑的"傩技"？虽然外界认为他们的表演行为看起来随意，但实际上，"傩戏艺人"却认为自己的演出既严谨又责任心十足。

事实上，傩戏表演者并不觉得自己表演过于随意。相反，他们表示只要接受了信众的委托和财物，无论信众是否在场，他们都会严格按照傩戏的表演流程来完成整个演出。在他们心中，这种表演是非常认真且负责任的。

有些人认为，傩戏所包含的宗教性使表演者不以审美为标准，因此表现出一定的随意性。这种解释在某种程度上是正确的。

傩戏位于"自发"音乐社会结构中，在这一结构里，傩戏表演者与观众处于同一阶层身份的社会关系，因而不存在审美压力。因此，在表演过程中，傩戏艺人无须担忧观众对表演细节如表情、动作等方面的要求，因而在其潜意识里对表演规范相对放松，甚至可能没有注意到这一点。然而，在"自觉"音乐社会结构中的音乐活动，无论是专业艺术还是具有宗教性质的圣乐，参与者之间不太可能形成同一阶层身份的社会主体关系，等级划分在所难免。

二、傩戏表演场所

傩戏作为一种表演活动，需要有基本的物质条件，如表演场所。过去，傩戏艺人通常在信徒的家中进行表演，这种状况在西南地区较为普遍。而信徒的住所一般比较分散。如果信徒家里条件不理想、空间不足，傩戏艺人会根据实际情况将表演场所定在信徒家附近的空旷地点，因此，傩戏表演场所具有较大的流动性。

现如今，傩戏表演场所正在发生变化，从艺人前往信徒家中表演，转变为信徒来到傩戏艺人的住处观看表演。傩戏艺人在家中设立固定表演场地无疑是节省精力并增加经济收入的方法。这种希望拥有固定表演场所的想法，体现了

"自发"音乐社会环境中的一种表演思维。

需要补充的是，民间艺术表演场所的随意性选择，是民间音乐文化的一个普遍特点。在这些自然环境中，民间艺人置身于大自然之中，面向熟悉的乡亲，无压力的文化氛围使他们的表演自然、朴实、豪放，展现了民间艺术的本质特点。

然而，将民间艺术表演空间转移到专业艺术厅时，这些乡村艺术在一定程度上会失去原生态的韵味。这种情况产生的原因是，专业艺术表演场所本身具有审美属性，作为一个以审美为主要功能的艺术载体，观众进入时往往带着审美的期待，更关注审美而非功能性。对于民间艺人来说，专业音乐厅与自然环境的巨大反差会给他们带来心理压力。一旦产生压力，他们在乡间原本自然的表演状态将受到影响，从而使原生态的艺术表演也难免受到干扰。

第五节　傩戏艺人的收入方式

一、傩戏艺人直接"获利"型经济收入方式

以贵州坛班为例，坛班主要有两大类：一类是兼具血缘和地缘关系的家族坛班；一类是只具有地缘关系的坛班。

至于傩戏表演的报酬，过去主要是通过"退利市"的方式由信徒自愿给予法师相应的回报，可以是金钱或物品。通常情况下，信徒会根据自己的经济能力尽量给法师较好的回报。但如今，傩戏艺人已开始对报酬进行自主定价。

如果法师有了固定的表演场地，他们就可以将相似的还愿傩戏集中在一起进行演出，从而改变过去分别为每个信徒单独还愿的表演模式。这种方式既节省了人力和时间成本，同时也提高了经济效益。

二、傩戏艺人商业经济运作方式

如果说法师的坛班根植于农村社会环境，面对的傩戏受众是与他们有着"地缘"关系的社会群体，那么与之相对的是由农民傩戏艺人组成的"傩戏艺术团"，在城市社会结构中面对的是城市社会欣赏群体。在城市社会结构中的"傩戏艺术团"具有很强的商业意识，力图把傩戏表演商业化，并希望获得良好的经济效益和社会效益。

如今，傩戏艺人在商业表演中的收入也是不景气的。艺人面对团体不景气

的商业运作极为焦急，希望政府能在宣传上或者其他方面对傩戏团体提供帮助，也期望能有赞助商投入资金，以帮助傩戏团体走出目前的经济窘境。不过，即使有资金或者宣传的投入，"傩戏艺术团"要想形成良好的商业运作还是十分困难的，原因主要有以下两点：

其一，在"自觉"音乐社会里，形成良好的艺术商业运作模式需有相应的商业运作链条。而一个艺术商业链条的形成需具有不同阶层、不同身份的人参与，在商业运作中充当不同的角色，比如艺术活动的表演者、艺术活动的组织者、艺术活动的印刷者、艺术活动的销售者及其他角色；① 并且一个艺术表演团体需要有规范、合理的人事管理制度，才能进行运作。但是，"傩戏艺术团"的成员是各乡镇"傩戏艺人"。团体虽然有团长，但团长的身份与团体成员的身份在实质上并无差别。艺人们虽然不在农村，但是，他们在城市也没有任何正式的职业，主要的经济来源依赖政府的傩戏艺人津贴和偶尔的傩戏表演，因此，他们的身份本质还是"农民艺人"。团长与成员本质上还是属于"同一阶层身份"。在身份"同一"的状况下，团体很难形成基本的人事管理制度以建立基本的人事规范。傩戏艺术团从成员的组成来看，除了傩戏表演者之外，并没有傩戏艺术活动组织者、傩戏艺术活动销售者等其他社会阶层、社会身份的成员加入，这样就无法在城市社会结构中形成艺术商业运作网络。可见，在运作基本条件不具备的状态下，"傩戏艺术团"要运作起来很困难，更难说获得经济收益了。

其二，成长于"自发"音乐社会的受众，与成长于"自觉"音乐社会的听众，在对待傩戏音乐的"审美"接受上是有着显著区别的。在不同的社会结构下，音乐表演者与听众的关系会有所不同，这体现在音乐审美方面，"无审美压力"社会结构下的听众，不会以专业艺术的"审美性"去欣赏傩戏，而更多从"有效性""实用性"的角度去接纳它；在"审美压力"社会结构下的听众则相反，他们主要从"审美性"的角度去"审视""聆听"傩戏。城市的"傩戏艺术团"，从"自发"音乐社会结构（农村社会）直接进入"自觉"音乐社会结构（城市社会）。但当他们的傩戏表演面对城市消费群体时，城市艺术消费群体无法用在"自觉"音乐社会结构中形成的"审美"观点来接受和欣赏"自发"音乐社会结构中的傩戏。这样就导致听众不容易形成对傩戏的"审美消费"，城市的"傩戏艺术团"自然也就无法获得良好的经济收益。

① ［美］苏皮契奇：《社会中的音乐：音乐社会学导论》，周耀群译，湖南文艺出版社2005年版，第77页。

第六节　浅谈当代舞台上的傩：
以舞蹈纪录片《傩·缘》为例

傩舞是中国传统文化中独特的表演艺术形式，具有悠久的历史和独特的文化价值。在当代舞台上，傩舞呈现出多样的表现形式和风格，同时也保持了传统文化的魅力和艺术价值。

首先，一些现代编舞家和舞蹈团队将傩舞与现代舞蹈元素相结合，创作出具有时代感和现代审美的舞蹈作品，如《MASK》《傩·面》等作品就是以傩舞为基础，加入现代舞蹈的元素而创作的。这种跨界融合使传统文化与现代艺术得到了更好的结合，在呈现傩舞的同时也让舞蹈表现更具有创新性和个性化。

其次，一些地方性的傩舞在当代舞台上得到了更广泛的呈现。例如，四川雅安、云南楚雄、陕西商洛等地的傩舞，在当地民间一直保持着传承和发展，并在当代舞台上得到了更加广泛的认可和赞誉。这些地方性傩舞不仅传承了传统文化和技艺，还为当代舞台呈现出更加多样的表现形式。

此外，一些傩舞表演团队也在国内外的舞台上展示了傩的独特魅力。例如，浙江省傩戏团、北京傩戏团等团队曾多次参加国内外艺术节和文化交流活动，向世界展示了中国傩舞的风采和艺术价值。这种跨文化交流使傩舞在全球范围内得到认可和推广，这对于传承和发展中国传统文化具有重要的意义。

通过挖掘傩的价值、创作傩的舞台剧目以及传播傩文化，相关工作者可以更好地理解和珍爱传统文化，并且让更多人了解和认识傩的价值。同时，在创作过程中，相关工作者也需要考虑如何保持傩的原貌和意义，同时为傩注入现代的审美和表达方式。

《傩·缘》舞蹈是由郭磊教授领衔的一部作品，其创作初心在于延续并弘扬中国最古老、生命力最顽强、历史积淀最深厚的文化现象——傩，进而表达傩作为一个完整的"活文化"现象，是人类生命意识的本能运动，是现实对文化的抉择。

通过观看《傩·缘》，人们可以深入了解傩所代表的文化背景和表演形式，并且感受传统文化与当代艺术的结合和创新。在影片中，郭磊教授带领观众透过面具走进了一个古老文化的空间，深入石邮村去了解背后的故事。

在石邮村，每个人都将傩视为自己的精神信仰。这份真挚与虔诚，是日复一日、年复一年的点滴之情不断沁入内心深处而形成的。这种情感和执着，正是傩带给人们的思考和启示。

　　《傩·缘》是一部参与式影片，制作者和导演都是介入者而非旁观者。导演努力做到忠于真实但不是纯现实主义，通过介入式的拍摄方式与片中的主要人物——编导郭磊教授进行精神上的对话，深度挖掘隐藏的事情并保持一定的客观性。

　　纪录片和电影一样，通过屏幕的传达与观众的接受形成一种隐含的契约，这种契约依赖于制作者与观众之间的隐性关系。《傩·缘》不是宣教，也非纯娱乐，它主动地陈述着事情的发生，却不主观操纵电影的主题和观众。它要激发观众的主动性，让观众参与进来，引发观众的思考，使观众积极去探索相互间的对话与交流，与这份"契约"形成近乎完美的默契。

第五章　探寻民间

第一节　民间歌曲概述

一、民间歌曲的界定

　　民间歌曲，简称民歌，是人民在生活和劳动中自主创作、演唱的歌曲。它以口头创作、口耳相传的方式在民间流传，并在群众的筛选、改造、加工和提炼中逐渐完善。因此，民歌集结了不同历史时期、地域、身份和经历的人民群众的智慧和情感体验，成了人民群众思想情感表达的结晶。

　　民间歌曲历经无数的冲刷和淘汰，不断完善，成了永恒的文化遗产。民间歌曲是人类社会最早形成的音乐形式之一，孕育出其他民间音乐体裁以及专业音乐形式，是所有音乐艺术的基础。

　　民谣相较于专业创作歌曲有其独特之处。民谣的特点如下：①民谣源自劳动人民的自发口头创作，不受专业作曲技法约束，音乐风格和创作手法充分体现了某个民族或地区的共性，以及人民集体的审美理想与追求。②民谣采用口耳相传的方式，无须曲谱固定版本。因此，在演唱过程中，歌词和旋律可能有多样变化。歌手可随意编写歌词、调整旋律，同时根据自身的水平和情感进行即兴发挥。因此，同一首民谣在不同歌手的表演中，甚至是同一歌手的多次演唱中，都可能产生变化。③正因为以上两种原因，民谣汇聚了不同时代众多劳动人民的智慧与情感。历史上，各种原因如民族迁徙、天灾人祸、集体移民、商务旅行、日常交往与通婚等，促使不同地区或民族的文化互相渗透。因此，部分民谣还融合了外地甚至外族的音乐文化精华。然而，这种文化渗透往往被当地音乐吸收，使传入的民谣在一个地区流传越久，就越具有该地区的音乐文化特色。

二、民间歌曲在我国人民生活中的地位

　　民间歌曲与人们生活紧密相连，是人们生活中不可或缺的元素。与专业音

乐不同，民间音乐的创作者是从事各种职业的普通大众，他们在业余时间创作民间音乐。这类创作对于他们来说，是生活和劳动的重要组成部分。例如，在集体劳动中，劳动号子统一节奏、调节情绪；在婚礼和葬礼等仪式中，歌曲贯穿始终，起到组织过程的作用；在风俗节日里，歌曲伴随各种活动进行，成了风俗活动的重要部分；在日常生活中，人们通过歌曲抒发情感、排解烦忧等。

欣赏专业音乐被视为精神享受和文化消费，需要在特定场所进行。观众须遵守相关规定，以表示对从业者（如创作者、表演者等）的尊重。然而，对于生活在民间音乐氛围中的劳动人民来说，民间歌曲无处不在，并具备多种社会功能，如自娱、他娱、恋爱、祭祀、仪式、记录传说故事、传授生产生活知识、组织群体劳动、宣扬民族英雄功绩、记载民族历史变迁、抒发内心情感等。因此，民间歌曲与人们生活密切相关。

正因如此，在观看民间音乐表演时，观众与表演者没有隔阂。他们会不时地发出应和声、喝彩声或嘘声、哄声，表达对演出的评价，体现出观众与表演者平等、亲密的关系。

（一）教育与传承功用

在我国一些少数民族，流传着歌唱长篇叙事诗、历史诗等民歌，如彝族的"梅葛"、苗族的"古歌"、瑶族的"盘王歌"、哈尼族的"开天辟地歌"、景颇族的"目瑙斋瓦"、独龙族的"创世纪"、傈僳族的"木刮基"等。这些歌曲记述了有关宇宙与人类起源的神话传说和先民们对一些自然现象的认识，历史、生产、生活和礼仪知识。这些歌曲曲调起伏较小，吟诵性强，篇幅长，有的歌词长达数万行，一般需要甚至几天才能唱完。这些歌曲多在节日、祭祀或婚丧礼仪中由巫师或德高望重的老人主唱，气氛肃穆。

（二）人生礼仪功用

人生有四个最重要的阶段，即诞生、成年、结婚和死亡。在我国许多民族中，民歌贯穿这四大礼仪。对于许多民族来说，婴儿的出生关系民族的兴旺。因此，为新生儿唱喜歌、祝福歌，就成为这些民族的共同习俗。例如，傣族接生婆在为新生儿拴线祝福时所唱的《接子歌》："向家神跪拜吧，孩子的母亲；向家神致谢吧，孩子的父亲。看他的头发，像母亲的长发一样乌黑；看他的相貌，像父亲的身架一样俊俏；听他的哭声，很像母亲唱歌的嗓音；摸他的心儿，如同父亲那样善良……在这个日子托生的人，常常伴随着幸运；在这个时辰出世的人，会做一番大事……"

一个人在举行过成年礼仪之后，便标志着被社会接纳为正式成员，他开始

拥有成年人的权利，如正式的社交活动、恋爱婚媾、参与氏族的秘密等。我国少数民族的成年礼有行度戒礼、换裙礼、穿裤礼、割礼、拔牙、染齿、文身等方式，并常伴随着歌唱或群体歌舞。广西壮族男子 18 岁成年时，在清明节那天集体到一座平时不能放牛、具有神圣意义的山顶上去放声歌唱《18 岁之歌》，歌词大意是：后生今年 18 岁，两角尖尖敢斗牛。唱时他们的家长和情人站在对面的山脚下倾听，都认为歌唱者中声音最响亮的是自己的儿子或爱人。《18 岁之歌》的曲调粗犷、豪放，有时歌唱者达数百人，歌声在山间回荡，气势磅礴。①

　　婚姻是人生大事，各民族都特别重视。婚礼中常伴随着歌舞活动以示庆贺，有些民族更有专用的整套歌曲和严格的程序规定。例如，蒙古族的婚礼歌曲由迎宾曲、敬酒歌、欢乐舞曲、母女对唱和送宾曲五个部分组成。这些歌曲数量多、难度高、风格多样，而且婚礼的庄严性要求程序上不能有半点差错，因此，常常需要请有名望的职业或半职业歌手来歌唱。云南普米族的婚礼更为繁复：在结婚的日子里，男方到女家迎亲时要唱《迎亲调》《出门调》，接新娘时双方对唱《盘婚调》，新娘上马离家前唱《上马调》，半路上遇到新郎的迎亲队伍时唱《下马调》，新娘被接到新郎家时主婚人唱《关门调》《开门调》，接待来客时唱《迎客调》《做客调》，等等。

　　除了婚礼上唱的喜歌之外，我国一些少数民族，如哈萨克族、柯尔克孜族、土族、傣族、侗族、彝族、哈尼族、土家族，以及一些地区的汉族，还有结婚前唱伴嫁歌（或"哭嫁歌"）的习俗。其形式以鄂西土家族较为典型。女孩子从十一二岁起便随母亲或亲属学唱哭嫁歌。到出嫁前半月至一月时，新娘便一边准备嫁妆，一边唱哭嫁歌。起初为隔夜哭，后来为连夜哭。有独自一人哭的，也有姐妹、兄嫂、父母陪同一起哭的。哭嫁歌的歌词内容主要是辞别祖宗、哭爹娘、哭哥嫂、哭姐妹、骂媒人、诉说自己的不幸、表达对亲人和娘家的留恋等。土家族的风俗以是否会哭嫁来衡量女子的才德。因此，离婚期越近，哭嫁歌的词曲越悲伤。新娘直哭得嗓子沙哑、两眼红肿，方被认为是贤德女子。

　　在人生各项礼仪中，葬礼的内容最为复杂。古代，我国便把对死者的安葬看作重大而庄严的事情，那时已有相当完整的葬礼。在许多民族的观念中，葬礼一方面是对死者一生贡献的评价和追念，另一方面又是对死者进入信仰中的另一个世界表示祝福。传统葬礼大致有停尸、招魂、吊丧、殡仪、送葬等程序，许多民族在中老年人的葬礼上还伴随着歌唱或歌舞。壮族的葬礼风俗是，

①　蒋明云、王莉荣：《中国民族民间音乐的传承与发展研究》，吉林人民出版社 2020 年，第 26 页。

出殡的前夜，死者亲属坐在棺材两侧，听祭师"布摩"颂唱丧葬古歌，歌词内容包括宇宙的形成、民族历史、劳动生产、传说故事和祖先崇拜等。景颇族在出殡前则彻夜歌舞。在景颇族看来，人死之后是去快乐的地方，即到祖先的居住地去寻找先人。生者的歌舞娱乐是为了让死者高兴地离去。景颇族在丧葬期间到处充满了欢乐嬉笑声，数百人群集聚歌舞，锣鼓声、枪声、短笛声和众人的歌声在山谷中回荡。

我国汉族地区也有在葬礼上唱丧歌的习俗。人死后要在家中停灵数日。守灵时，请歌手来唱丧歌，从天黑唱到天亮。丧歌可唱亡人、历史故事或爱情故事等。湖南湘潭一带的丧歌叫作"夜歌子"或"孝歌子"，所唱内容十分丰富，有描述阴间状况的《游地府》，表达孝道的《二十四孝歌》，叙述妇女生儿育女的《投胎记》，表达离别感情的《辞别歌》，讲述创世纪的《搜天记》，演绎历史故事和人物的《魏征斩龙》《隋唐十八好汉》，描写地方景物的《湘潭景》，介绍动物、植物知识的《百鱼》《百花》，等等。

（三）祭祀与驱邪功用

在一些民族中，民歌常用于祭祖活动，以及由巫师、神婆主持的祭神、驱邪、除病、免灾的仪式。苗族的祭礼歌曲多由礼师（巫师）或头人领唱，群众和唱。傣族的祭祀、驱邪歌曲有"祭神调"，巫婆唱的"师娘调""跳柳神调"，以及巫师唱的"卜卦调"等。这些曲调起伏不大，节奏平稳，接近于朗诵。侗族信仰萨玛神，每年春节举行祭礼活动。全寨老少到供神的礼堂致祭后，在社堂前围成圆圈，手拉手，边歌边舞，称为"踩歌堂"，侗语叫"多耶"或"耶"，歌词多为歌颂祖先、祈求丰年和平安等内容。唱时一领众和，声势浩大。

（四）交际功用

民歌的交际功用包括恋爱、交流、迎来送往及对歌斗智等。作为异性间交往的媒介，是我国许多民族中民歌的一项十分重要的功用。一些民族的传统歌唱节日也往往与此相关，如壮族的"歌墟"，苗族的"游方"，仫佬族的"走坡"，西北地区土族、回族、撒拉族、东乡族、保安族及汉族的"花儿会"，等等。在节日的那一天，成百上千名青年男女聚集到专设的户外歌场交游、嬉戏和对歌，活动通宵达旦，可持续数昼夜。还有一些民族，如布朗族、基诺族、傣族及南部侗族地区，有小伙子去姑娘家对歌寻偶的习俗。而哈尼族、黎族、景颇族等，则是由村寨或部落兴建专用的公共房屋，供未婚青年男女对歌社交。青年男女从相识到定情，往往要有一定过程，对歌的内容也就形成了一

套程序。例如，苗族的游方歌：青年男女第一次见面唱见面歌，歌词内容为双方的自谦；再次见面时唱相思歌；第三次见面以后，才开始通过对歌了解对方的情况。在双方感情的进展和曲折变化中，又有相恋歌、婚誓歌、断心歌、逃婚歌、断情歌、分心歌、抗婚歌、诅咒歌等。

　　在传统的民族歌唱节日和走村串寨的对歌活动中，对歌除了具有择偶的实际功用外，还有比赛智慧和口才的文化娱乐作用。例如，布依族青年男女在社交活动中所唱的"浪哨歌"共有四个歌唱程序：一是相识，初识见面，以歌自谦，互表敬意。二是盘诘，询问对方的家庭情况、劳动生产能力及道德观念。这时往往问者并非想知道真情，答者也不说实话，只是一场比试应答速度和能力的竞赛。三是情深，通过盘诘，双方有了较深入的了解，开始以歌互诉真情。四是定情，以歌盟誓结好。浪哨歌的第二个阶段即斗智阶段。这时是通过展示智慧和才华增加自身魅力的时机，同时又是娱乐逗趣、为比试高低互不相让的时候。为了在比试中不败下阵来，青年人就需要多听当地著名歌手的演唱，学习和练习快速应答的能力以及各种问题提出与回答的套数。该套数是民间集体创作并经历代丰富发展而形成的，是民族智慧的结晶。民间以掌握了这套数并具有发挥能力的歌手为优秀歌手。优秀歌手得到众人的倾慕，并吸引众人前来学习和一睹风采。学习是在对歌和听歌中进行的。长此以往，不少民族就形成了专门的赛歌场所。赛歌会上，人潮如云涌，各路优秀歌手聚集于此决一雌雄。听者众多，皆兴致盎然，反应热烈。这种活动既有娱乐性质，又可以展示民间优秀文化和智慧。歌者和听者都以胜者为骄傲，这进一步促进了歌手间的交流和竞争意识，增强了歌手提高自身水平的迫切性，也推动了民族文化的发展。①

（五）表达人民的心声

　　民歌的创作者多生活在社会的底层，他们往往没有文化或文化水平不高，很少有机会在宣传媒介上表露自己的心声。于是，民歌中的各种体裁就成了劳动人民心声的代言者，从中可以感受到劳动人民的生活境遇、生活态度、爱憎分明的情感，以及表达情感的方式。

　　和抒情短歌相比，叙述长篇故事的民歌篇幅较长，而且有人物、有情节，以叙事和描写人物性格为主要内容。这些长篇故事往往产生于奴隶社会末期和封建社会时期。这时社会生活发生了巨大的变化，人与人之间的关系变得复

　　① 蒋明云、王莉荣：《中国民族民间音乐的传承与发展研究》，吉林人民出版社 2020 年，第 26 – 28 页。

杂，阶级压迫和民族压迫极为残酷。人们通过长篇叙事歌来表达自己的爱和恨，所以，反对压迫就成了长篇叙事歌最鲜明的主题。这些长篇叙事歌或暴露奴隶主与封建统治者的贪婪与残暴，反映广大劳动人民的痛苦和不幸；或歌颂人民不屈不挠的斗争精神；或诉说战争带给人们的苦难，曲折表达人民向往和平、幸福的理想和愿望；或反抗封建礼教、封建婚姻制度，记载了在不合理婚姻制度的压迫下所造成的爱情悲剧。

我国少数民族长篇叙事歌中最常见的题材是爱情故事，尤其是爱情悲剧故事，例如，傣族的《娥并与桑洛》《叶罕佐与冒弄央》、哈萨克族的《萨里哈与萨曼》、侗族的《珠郎娘美》、傈僳族的《逃婚调》、回族的《马五哥与尕豆妹》、德昂族的《芦笙哀歌》、土族的《拉仁布与吉门索》、裕固族的《黄黛婵》等等。这种现象的出现是有其社会历史根源的。

第二节　民间歌曲的体裁

一、什么是"体裁"

关于"体裁"一词，《辞海》中的解释是："又称'样式'。指各种文学作品的类别。"江明惇在《汉族民歌概论》一书中谈到音乐的体裁时说："一般人划分音乐作品的体裁主要依据表演形式和作品结构篇幅等外部形态的特征。而民歌体裁的划分属于较细的分法，较多考虑到内在形式方面的特征，即基本表现方法等方面的差异。"①

二、民歌体裁的形成

民歌是一种具有悠久历史和丰富内涵的音乐艺术形式，起源于人类早期的社会生活。它以口头传承为主要方式，随着不同地区、民族文化的演变而发展壮大。民歌体裁的形成可以追溯到原始社会时期，与人们劳动、生活息息相关。以下简述民歌体裁的形成：

（1）劳动场景。在长期的劳动过程中，人们通过吟唱抒发情感、鼓舞士气并协调工作节奏，这些民众自发吟唱的曲子逐渐演变为劳动歌曲。

（2）生活场景。民间生活中的各种活动为民歌提供了丰富的创作素材，

①　江明惇：《汉族民歌概论》，上海文艺出版社1982年版，第21页。

使歌曲内容愈发丰富多样。

（3）自然环境。不同地域的自然环境也对民歌产生了影响，如江南水乡、西北高原等地的民歌就具有独特的地域特色。

（4）民族文化。我国有56个民族，每个民族都有其独特的文化传统和艺术风格，这些民族文化的相互影响与融合也为民歌体裁的形成提供了丰富的土壤。

三、民歌体裁分类现状

随着历史的演变和民间音乐活动的不断发展，民歌体裁逐渐呈现出多样化的特点。现代民歌体裁分类主要从地域、内容、形式等方面进行划分：

（1）地域分类。根据地域特点和民族文化差异，我国民歌可划分为北方民歌、南方民歌、东北民歌、西北民歌以及各民族民歌等。

（2）内容分类。从歌曲内容上看，民歌可以分为劳动歌曲、生活娱乐歌曲、山歌对唱、祝福歌曲、摇篮曲等多种类别。

（3）形式分类。从表现形式来看，民歌可以分为独唱、合唱、对唱、叙事歌曲、舞蹈歌曲等。

（4）音乐风格分类。从音乐风格上看，民歌可以分为抒情歌曲、叙事歌曲、戏剧性歌曲、叠字歌曲等。

这些分类并非绝对固定，民歌体裁之间的界限往往相互交融。随着时间的推移和社会文化的发展，民歌体裁也在不断地丰富和演变。

现代民歌研究者和学者们也在努力挖掘、整理民间音乐资源，以期更好地传承和发扬民歌艺术。面对全球化的趋势，民歌体裁的发展也需要借鉴其他国家和地区的音乐文化，与时俱进地拓展其内涵和外延。

民歌体裁的形成源于人类早期社会生活，并在地域、民族文化、生活场景等多方面因素的影响下逐渐发展壮大。现代民歌体裁分类以地域、内容、形式等为主线，呈现出多样化的态势，但仍需要不断调整和完善。传承民歌艺术、弘扬民族文化，既是民歌工作者的责任，也是每一个人的使命。

四、汉族民歌体裁分类的依据

江明惇在《汉族民歌概论》一书的"民歌体裁特征的具体体现"一节中说："基本的音乐表现方法特征和典型的音乐性格特征都具体体现在音乐形式各构成要素上，它包括音色、音量、节奏、节拍、旋法、调式、曲式结构、发

展手法、润腔装饰……其中尤以节拍特征和演唱方法（包括音区、音色、音量、润腔装饰等）特征两项最为突出。"① 汉族民歌体裁的产生基础是民歌的应用场合，但民歌的体裁一经形成，只要不与应用场合相冲突，在不同场合也可相互借用。例如，在劳动场合可唱节奏感比较强的小调；在茶馆、集市中，可唱曲调优美的田秧号子；在配合秧田劳动所唱的田秧号子中，既有律动性较强的劳动号子体裁，也有节奏自由、悠长的山歌体裁，还有节奏较规整的小调体裁；等等。这种在某一场合借用其他民歌体裁的现象，也是民歌相互借鉴、相互影响并丰富发展的途径。与以汉族民歌音乐为角度的另一种分类方法——色彩区（即音乐的地域风格区）划分相比较，汉族民歌体裁分类的主要依据首先是节拍特征，其次是歌唱方式，而色彩区划分的主要依据则是旋法。

第三节　汉族民歌与少数民族民歌

一、劳动号子

（一）概述

劳动号子是一种源于中国民间的劳动歌谣，旨在调节劳动者的心情，提高劳动效率。这类歌谣具有韵律感强烈、简单易学、朗朗上口等特点，通常由领唱和合唱两部分组成，形式多样，内容丰富。

劳动号子起源于古代农耕社会，随着时间的推移，逐渐演变成各地不同行业、工种的劳动歌谣。在农业领域，劳动号子主要表现为插秧歌、耕牛歌等；而在渔业、航运等其他行业中，也有相应的劳动号子，如捕鱼歌、船夫歌等；此外，建筑、手工业等行业也有自己独特的劳动号子。

劳动号子具有鲜明的地域特色，通过对比不同地区的劳动号子，人们可以了解到各地的风土人情、生产技艺等方面的差异。同时，劳动号子作为一种民间文化现象，承载了丰富的历史记忆，反映了劳动者的生活状态和精神追求。

随着现代社会的发展，劳动方式与环境发生了很大变化，许多传统的劳动号子已经逐渐淡出人们的视野。然而，作为一种具有独特韵味和历史价值的民间艺术形式，劳动号子仍然具有较高的研究价值和文化意义，值得人们继续关注与传承。

① 江明惇：《汉族民歌概论》，上海文艺出版社1982年版，第25页。

（二）劳动号子的种类

劳动号子是民间传统的劳动歌谣，不同地区和行业都有各自独特的劳动号子。下面列举一些劳动号子的种类及其相应的作品进行阐述。

（1）插秧歌。插秧歌是农耕劳动中常见的劳动号子，主要用于水稻种植过程中的插秧行为，通过歌声来协调劳动者的节奏，以达到提高劳动效率的目的。如江南地区流传的插秧歌："一茬秧儿稀稀哒哒，二茬秧儿密密夯夯。"

（2）耕牛歌。耕牛歌是农业劳动中伴随牛耕地的一种劳动号子，旨在安抚牲畜，让它们更好地配合人们进行耕作。如四川地区的耕牛歌："老牛啊，东家给你草料，你给我耕地，等地里长粮食，我们一起过好日子。"

（3）捕鱼歌。捕鱼歌是渔业劳动者在捕鱼过程中唱的歌谣，以调节捕鱼人的心情，增强团队协作。如福建地区的捕鱼歌："网撒下去，鱼儿跑来跑去，小船悠悠，江水潺潺。"

（4）船夫歌。船夫歌是航运劳动者在划船过程中唱的歌谣，通过歌声协调划桨的节奏，提高航行效率。如长江地区流传的船夫歌："一篙挂到白沙滩，二篙挂到碧波瀛。"

（5）采茶歌。采茶歌是茶叶产地的茶农在采摘茶叶时唱的歌谣，烘托出采茶人欢快的心情，提高采摘效率。如安徽黄山地区的采茶歌："茶花儿开，采茶姑娘开心笑；茶香飘飘，万紫千红引蜂来。"

（6）打谷歌。打谷歌是收割庄稼时，劳动者为协调收割节奏而唱的歌谣。如陕北地区的打谷歌："谷子打起来，菜籽喽喽响，担篓把谷装，把家里的糠米添丰满。"

（7）打铁歌。打铁歌是铁匠在打铁过程中唱的劳动号子，以调节打铁的节奏，提高生产效率。如山西地区流传的打铁歌："一锤子敲上去，二锤子定方向，三锤子拉出来，四锤子成型了。"

（8）洗衣歌。洗衣歌是民间妇女在洗衣时唱的歌谣，表达了她们对美好生活的期盼和内心的情感。如江南地区的洗衣歌："洗衣打板响，喜鹊唧唧叫；绿水青天外，夕阳红满山。"

这些劳动号子不仅协调了劳动节奏，提高了劳动效率，还体现了各地民间文化特色，传承了世代的智慧。随着现代社会的发展，许多劳动号子或许已经逐渐淡出人们的视野，但它们依然具有重要的历史价值和文化意义。通过继续关注和传承这些劳动号子，人们可以更好地了解和传承民间文化，弘扬民族精神。

（三）劳动号子的艺术特征

劳动号子，是一种具有浓厚地域特色和劳动生活气息的民间艺术形式。它起源于中国传统农耕文化，逐渐发展为各类劳动场景中的一种口头文学艺术形式。劳动号子的艺术特征丰富多样，在音乐、诗歌、舞蹈等方面展现出独特的魅力，成为中国非物质文化遗产的重要组成部分。

首先，劳动号子具有鲜明的节奏感。在劳动过程中，人们通过吟唱号子来调节工作节奏，使身体的动作与声音相互配合，达到协同作业的效果。这种节奏感既有利于提高劳动效率，也能帮助劳动者减轻疲劳感。劳动号子的节奏通常简单、明快，易于传唱，具有很强的感染力。

其次，劳动号子具有生动的语言表现力。劳动号子中的词句通常采用口语化的表达方式，直接而真实地反映了当时人们的生活状态和情感。同时，劳动号子的语言富有幽默、诙谐的元素，让人们在艰苦的劳动中产生愉悦的情感。这种语言特色使劳动号子更加贴近劳动者的心理，具有广泛的传播力。

再次，劳动号子融合了音乐、舞蹈等多种艺术形式。在吟唱劳动号子的过程中，劳动者往往会根据当地的地域文化和个人喜好来调整曲调和节奏，使劳动号子呈现出丰富的音乐性。同时，随着声音的起伏变化，劳动者的身体也会做出相应的舞蹈动作，展现出独特的表演艺术魅力。

此外，劳动号子承载着丰富的社会历史信息。每一首劳动号子背后都包含了一个时代、一个地区的劳动生活故事。通过对劳动号子的研究，人们可以了解不同地域、不同民族在不同时期的生产方式、风俗习惯以及在劳动中形成的共同价值观。这使劳动号子成为一种独特的历史文化载体。

总之，劳动号子作为一种具有鲜明艺术特征的民间文化现象，凝聚了中国传统农耕文化的精华。它以其独特的节奏感、生动的语言表现力和丰富的艺术形式，成了劳动者在艰苦劳动中调节情绪、增进团结的重要方式。同时，劳动号子还承载着丰富的社会历史信息，为人们深入研究和传承民族文化提供了珍贵的素材。

二、山歌

（一）概述

山歌多在户外演唱，其曲调往往高亢、嘹亮，节奏自由、悠长，是劳动人民用以自由抒发感情的民歌种类。传统山歌中最常见的内容是对爱情的讴歌和

对苦难生活的倾诉。山歌的歌词多为即兴创作，其中纯朴的感情、大胆的想象和巧妙的比喻，生动鲜活，真挚感人。例如，一首湖南桑植山歌唱道："韭菜开花细绒绒，有心恋郎不怕穷；只要二人情意好，冷水泡茶慢慢浓。"将穷苦夫妻间质朴、深厚的情意描写得细腻生动、入情入理。再比如，一首甘肃花儿唱道："我送阿哥到黄河沿，眼看着上了渡船；哭下的眼泪调成面，给阿哥烙上些盘缠。"因离别而伤心哭泣，眼泪多得可以和面做成干粮，给远行的爱人带在路上吃。这歌词如此夸张又真实感人，像这样精彩而动人的语句，只有在民歌特别是山歌中才能看得到。与这些优美的唱词相结合的，是充满了激情的山歌曲调。山歌往往在音乐的一开始处便出现全曲的最高音，酣畅淋漓地宣泄着郁积已久的强烈感情。在高音区，山歌还常常会有自由的延长音，使高亢、嘹亮的曲调长久地环绕在山间或旷野的上空，充满了浪漫的气息。有的山歌因音域较高而使用假声或真假声结合的歌唱方法。

（二）山歌的种类

根据地域特点和风格分类，山歌可以分为以下几大类：

（1）北方山歌。北方山歌主要分布在黄河流域及其周边地区，如陕西、山西、河北等地。北方山歌的曲调豪放、节奏明快，歌词直接、真挚。

（2）华东山歌。华东地区的山歌主要分布在江苏、浙江、安徽等省份。这些地区的山歌以清新、优美的曲调和丰富的情感表现而著称。

（3）华南山歌。华南地区的山歌主要分布在广东、广西、海南等地。这类山歌曲调悠扬，旋律柔和，具有独特的地方风格。

（4）西南山歌。西南山歌主要流行于四川、贵州、云南等地区。这些地区的山歌具有较强的民族风格，旋律动人，歌词深入人心。

（5）西北山歌。西北山歌主要流行于甘肃、青海、宁夏、新疆等地。这些地区的山歌具有鲜明的地域特色和民族风格，曲调高亢、激昂，歌词豪放不羁。

（三）山歌的艺术特征

山歌具有以下艺术特征：

（1）地域性。山歌具有鲜明的地域特色，各地山歌根据当地的自然环境、历史文化、生活习俗等因素形成了不同的风格。

（2）口头传承。山歌通常采用口头传播的方式，世代相传。这种传承方式使山歌具有较高的生命力，但也导致部分山歌在传播过程中被遗失或误传。

（3）通俗性。山歌的歌词以通俗易懂的语言表达人们对生活、恋爱、自

然等各种题材的见解，具有广泛的群众基础。

（4）情感性。山歌以其质朴、直接的情感表达，深受广大民众的喜爱。山歌的歌词往往具有较强的感染力和艺术魅力，表达出人们对生活的热爱与向往。

（5）曲调丰富。山歌在音乐方面拥有丰富的曲调资源，各地山歌根据当地特色发展出了不同的旋律风格。

（6）民族性。山歌是各民族劳动生活中产生的音乐形式，因此，各民族山歌都具有鲜明的民族风格。

山歌作为中国民间音乐的重要组成部分，具有丰富的地域性、口头传承、通俗性、情感性、曲调丰富和民族性等艺术特征。通过深入研究山歌，人们可以更好地感受中国传统文化的魅力与底蕴。

三、小调

（一）概述

小调，亦称小曲和俗曲等。它与号子、山歌有区别，因为除了在农村流传，还在城市集市上被广泛传唱。小调的传播和发展体现了城乡音乐文化的相互影响和紧密联系。它在不同阶层中传播，并得到社会各阶层的直接或间接创作和改良。

一方面，小调不受劳动限制，加上职业艺人的磨炼和演唱，使音乐更具细腻曲折感，表现手法比号子和山歌更丰富，旋律也更优美，是民歌中较为"艺术化"的形式。另一方面，小调传唱范围的广泛性导致其内容和形式呈现多样性。歌唱方式包括独唱、对唱和齐唱，其中独唱最为普遍。演唱小调时常伴随乐器。小调经常在劳动间隙、风俗节日、娱乐和聚会场合演唱。表演者既包括普通群众，还有大量专业和兼职艺人。兼职艺人日常从事农业或手工业劳动，但在风俗性聚会或娱乐活动时，便进行商业性表演。

小调的发展有双重特点：一方面，谋生需求驱使艺人对其进行艺术改进，使之比号子和山歌更优美、细腻；另一方面，为满足听众兴趣、获得收益，部分小调带有商业性、市民庸俗性甚至低级趣味性。由于艺人和唱本的传播，小调的歌词相对固定，常采用四季、五更、十二个月等形式编排成多段分节歌。小调的歌唱内容涵盖诸多主题，包括重大社会政治事件、日常生活、风俗、爱情和游戏等，涉及生活各层面。小调具有整齐、和谐的形式，旋律优美，便于传唱。得益于艺人们的演唱，小调相较于号子和山歌流传更广：从演唱者的职

业来看，小调在农民、手工业者、商人、文人、官员等各个职业中传播；从地域上看，一些脍炙人口的小调，如《孟姜女》《茉莉花》《剪靛花》《银纽丝》《叠断桥》等，遍布全国，甚至在某些少数民族地区也能找到它们的足迹；从时间角度看，小调拥有悠久的历史，许多明清时期的小曲至今仍在传唱。广泛的传播使小调内容更深入，音乐形式更规范，表现手法更丰富。每一首流传至今的小调都凝聚了更多的智慧，经过了更多的加工和提炼。

然而，正因为小调相对精致，与号子和山歌相比，其生活气息和力度有所减弱。此外，部分小调受商业和庸俗趣味的影响，失去了号子、山歌中新鲜、真挚和生动的特色。因此，那些朴实、健康的农村小调更显珍贵。

（二）小调的种类

民歌是民间广泛流传的歌曲形式，其中小调作为一种特殊类型，包含丰富的地域特色和文化内涵。以下简述几种具有代表性的小调种类。

（1）山东快书。山东快书源自山东省，以其轻快、激越的节奏和生动的表演形式而著称。演唱时通常伴随着弦乐器，如月琴、二胡等。山东快书内容多样，既有讽刺社会现象的《卖报》等，也有反映劳动者生活的《挑豆子》等。

（2）湖南花鼓戏。湖南花鼓戏起源于湖南地区，通过打击乐器"花鼓"来伴奏。花鼓戏不仅包括歌唱，还融入说、笑、哭等表演元素。它的歌词生动、幽默，反映出湖南人民的风土人情和生活百态。

（3）河南坠子。河南坠子发源于河南省，以高亢、激越的音乐风格和情感饱满的演唱方式闻名。河南坠子常表现历史故事和民间传说，如《三度任风子》等，展现河南地区深厚的文化底蕴。

（4）广东音乐。广东音乐是广东地区流行的一种小调形式，包括广东南音、粤剧唱腔等。广东音乐旋律优美，语言富有独特的地方口音，歌词内容多涉及民间故事、历史传说、爱情婚姻等。

（5）西北小调。西北小调主要流行于陕西、甘肃等地，具有浓厚的西北地域特色，以高亢、激越的歌唱方式和生活气息浓郁的歌词内容而著称，如《梁山伯与祝英台》等，反映了西北地区人民的生活状态和文化传统。

（6）东北二人台。东北二人台源于辽宁、吉林、黑龙江地区，通常由一男一女两位表演者对唱。东北二人台歌词幽默风趣，旋律简单易学，表现出东北地区浓厚的生活气息和民族特色。

（7）四川清音。四川清音起源于四川省，以婉约、动听的歌声和韵味十足的川味普及。四川清音歌词内容丰富，多涉及爱情、家庭、风土人情等，如

《川江号子》等，体现四川地区的文化特点和民间风情。

此外，各地区还有许多其他类型的小调，如江苏评弹、安徽皮影戏、福建南音等，它们都以独特的地域特色和艺术手法传承着中华民族丰富多彩的音乐文化。不同种类的小调歌曲既反映了各地的饮食、风俗、信仰等方面的民间生活，也体现了各地的历史、文化、精神内涵。总之，民歌中的小调是中国民间音乐宝库中的瑰宝，值得人们深入研究和传承。

（三）小调的艺术特征

1．叙事与抒情相融的表现手法与曲折、细腻的音乐特质

小调音乐以其叙事与抒情交融的表现手法和曲折、细腻的音乐性格而著称，通常将情感寄托于具有一定叙述特点的旋律和唱词中。因此，小调的情感传达是含蓄、迂回且有节制的，经过精心的艺术加工，形式上更显得细致入微且规范。

2．规整均衡的节奏节拍

在节拍方面，小调具有较为规整的特点，不同于山歌的自由、悠长，也与号子的明显律动性有所区别。此外，小调所使用的节奏类型多样化且分布均衡，既有变化又保持统一。尤其是在某些音乐材料集中或重复较多的小调中，节奏的调节显得尤为重要，如《苦麻菜儿苦茵茵》和《看秧歌》等。例如，《三十里铺》通过曲调与调性转换来调节相同节奏类型。这些例子表明，在音乐运动中，节奏和音调是相互作用的。变化与统一是音乐作为时间艺术的必备条件，由音调和节奏共同完成。

3．曲折多样的旋律

与号子和山歌相比，小调的旋律变化较多，旋律进行呈现曲折形态，级进多于跳进，环绕进行多于直线进行。

4．曲式结构

小调中最常见的曲式结构有对应式和起承转合式两类，以及这两种类型的变化发展形态。所谓对应式结构，指的是一个乐句与下一个乐句相互应答、补充，共同表达一个音乐主题。

四、少数民族民歌的代表种类

（一）蒙古族的长调和短调

蒙古族的长调和短调是一种特殊的音乐形式，它们是蒙古族传统文化中不

可或缺的一部分。在蒙古族的音乐中，长调和短调是两种不同的唱法，它们具有不同的节奏、旋律和情感表达。

长调是指演唱时，每个字音都要拉长，以突出旋律的升、降、跌、扬。蒙古族长调的旋律通常较为抒情，富有感染力，能让人深入感受到歌曲所表达的情感。此外，长调还有一种特定的伴奏方式，即马头琴的弹奏与喉音的演唱相结合，创造出独特的音乐效果。

与之相对应的是短调，它是指演唱时每个字音都比较短促，重点放在节奏上。蒙古族的短调通常较为豪放、激昂，旋律跳跃性强，能够展现出蒙古族人民豪迈不屈的精神风貌。

总体来说，长调和短调是蒙古族音乐中的两种基本形式，它们在不同场合和情境下都有着重要的作用。无论是在家庭聚会、婚礼、葬礼，还是在各种文艺演出中，长调和短调都能让人们感受到蒙古族独特的音乐艺术魅力。

（二）哈萨克族的独唱和弹唱歌曲

哈萨克族是中国少数民族之一，其音乐艺术源远流长。独唱和弹唱歌曲是哈萨克族传统音乐中最具代表性的两种形式。下面将从历史、特点、演唱技巧等方面介绍这两种歌曲形式。

哈萨克族的独唱和弹唱歌曲都有着悠久的历史渊源，可以追溯到几百年前的草原上。据考证，早在元代时期，哈萨克族就已经开始了独唱和弹唱歌曲的传承和发展。这些歌曲不仅是哈萨克人生活的重要组成部分，也被广泛地应用于各种宗教仪式、社交活动、文艺演出等场合。

哈萨克族的独唱歌曲通常由一位（或多位）歌手单独演唱，其风格独具特色。这类歌曲以词意深刻、旋律优美、节奏自由为主要特点，歌手需要通过演唱时的表现、情感的表达来引发听者的共鸣。在演唱技巧方面，哈萨克族独唱歌曲需要歌手具备较高的音乐素养和技艺水平，擅长运用颤音、滑音等特殊的喉音技巧，以及对呼吸、吐字等方面的控制。

哈萨克族的弹唱歌曲通常由马头琴手和歌手一起演唱，其风格则更为豪放、激情，节奏感更强。作为哈萨克族最具有代表性的乐器之一，马头琴在这类歌曲中发挥着至关重要的作用。马头琴手需要通过快速的指法和丰富的音色变化创造出旋律上的跳跃感和层次感，与歌手相互协作，共同打造出一部完美的音乐作品。

哈萨克族的独唱和弹唱歌曲是其民族音乐中最具代表性的两种形式，它们既承载了哈萨克族深厚的历史文化底蕴，也展示了哈萨克族人民豪迈不屈的精神风貌。

演唱哈萨克族的独唱歌曲时需要注意以下几点：

（1）呼吸控制。哈萨克族的独唱歌曲通常采用自由的节奏，歌手需要根据歌曲的要求，灵活控制呼吸，保持正确的呼吸节奏。

（2）喉音技巧。哈萨克族的独唱歌曲需要运用特殊的喉音技巧，如颤音、滑音等，以丰富旋律和表达情感。

（3）情感表达。哈萨克族的独唱歌曲通常具有深刻的词意，歌手需要通过自身的情感和表现力，将词曲融为一体，让听者产生共鸣。

演唱哈萨克族的弹唱歌曲时需要注意以下几点：

（1）音乐协作。哈萨克族的弹唱歌曲通常由马头琴手和歌手协作完成，两者需要在演唱过程中密切配合，确保旋律和节奏的顺畅。

（2）马头琴演奏技巧。马头琴是哈萨克族音乐中最重要的乐器之一，马头琴手需要熟练掌握琴弓的使用和指法技巧，以及丰富的音色变化，创造出独特的音乐效果。

（3）情感表达。哈萨克族的弹唱歌曲通常具有豪放、激情的风格，歌手需要通过自身的情感和表现力，将词曲融为一体，让听者产生共鸣。

（三）维吾尔族的情歌

维吾尔族音乐源远流长，具有独特的艺术风格。其音乐体系可分为古典音乐与民间音乐两大类别。维吾尔族音乐表现出人民对生活情感的感悟，其中，情歌尤为脍炙人口。

在古典音乐领域，"木卡姆"被视为维吾尔族音乐的瑰宝。木卡姆音乐是诗歌与歌曲紧密结合的音乐形式，具有严谨的结构和宏伟的气势。木卡姆音乐曾经有十二个模式，如今只保留了五个。这些作品既包含豪情壮志的表达，也蕴含着内敛、深沉的感情。

在民间音乐领域，维吾尔族情歌源于对民间生活的体验与感悟，并以其优雅动人、朴实真诚的特点广受人民喜爱。情歌通常以爱情为主题，描绘恋爱过程中的快乐、痛苦、期盼以及失落等多种情感。此外，情歌在传统音乐形式上具有独特的调式与节奏。同时，情歌往往伴随舞蹈表演，将歌声与舞姿紧密联系，展示艺术的整体性。

维吾尔族歌曲常用乐器包括弦子、热瓦甫、都塔尔等，这些乐器音色悦耳，与歌曲旋律相得益彰。在维吾尔族音乐中，人们通过情歌表达对生活的热忱和感悟，将音乐文化的精华传承至今。

作为一个拥有深厚民族文化的少数民族，维吾尔族的音乐体系历史悠久且具备独特的艺术价值。维吾尔族情歌凭借美妙的旋律和真挚的情感表达，传递

了人民对生活的热爱以及对人生百态的理解。

（四）朝鲜族的抒情谣

朝鲜族是中国境内一个少数民族，主要分布在辽宁、吉林、黑龙江等省份，其中，以吉林省延边朝鲜族自治州为最大的聚居区。统计数据显示，全国约有 200 多万朝鲜族人。他们使用朝鲜语并有自己的文字系统。朝鲜族的信仰主要为儒教、道教和佛教，生活方式以农业为主，并注重家庭、学问与传统。朝鲜族民歌有农谣、抒情谣、风俗谣、童谣和长歌五种体裁，其中，流传最广的是抒情谣和农谣，如著名的《阿里郎》《桔梗谣》《嗡嗨呀》等。这类歌谣反映了朝鲜族音乐性格的基本特征。朝鲜族民歌中抒情谣的数量多，题材广泛，表现了朝鲜族人民生活的各个方面。其中，有表现爱情内容的《阿里郎》《呃郎打令》，表现劳动和丰收喜悦的《丰收歌》《道拉基》，表现妇女受苦内容的《苦媳妇》，带有知识性内容的《月令歌》《释花图》《九九乘法解》，讽刺类歌曲《老头打令》《棍杯打令》，等等。

朝鲜族音乐历史源远流长，具有独特的民族风格。其音乐体系可分为古典音乐和民间音乐两大类别，情歌则是民间音乐中一个重要的组成部分。

情歌是朝鲜族民间流行的一种歌曲形式，以优美的旋律和真挚的情感表达为特点。情歌通常以爱情、生活、自然等为题材，通过音乐展现朝鲜族对生活的理解和体验。在传统朝鲜族情歌创作中，词句通俗易懂，旋律优美动听，极具民族特色。同时，情歌在演唱技巧上注重声音的婉转、抑扬顿挫及无伴奏独唱等艺术表现。

朝鲜族音乐体系中，乐器丰富多样，其中最具代表性的有筝、阮等。这些乐器与情歌交相辉映，共同促成了朝鲜族音乐的丰富多彩。在朝鲜族民间音乐传统中，情歌为人们提供了一个用音乐和诗歌表达内心情感的平台，使音乐成为生活的一部分。

此外，朝鲜族音乐还包括一些其他重要的音乐形式，如宫廷音乐、舞蹈音乐以及各种宗教音乐。这些音乐形式共同构建了朝鲜族丰富多样的音乐文化体系，反映了他们对生活、自然、信仰及社会的理解和感悟。

（五）藏族的山歌和酒歌

藏族是中国的少数民族，主要分布在西藏自治区及青海、四川、甘肃、云南等省份。根据 2020 年中国第七次全国人口普查的数据，藏族总人口约有765 万。

藏族山歌和酒歌是藏族民间音乐的重要组成部分。山歌是一种自然流露

的、富有情感色彩的歌唱形式，反映了藏族人民对自然和生活的热爱。酒歌则是在欢庆或宴席场合演唱的，主要用来表达友谊、祝愿、赞美等情感。

山歌是藏族民间最为古老而广泛的歌唱形式，通常以五声音阶为基础，旋律优美、节奏活泼。山歌题材广泛，包括劳动、爱情、历史、风土人情等，具有鲜明的地方特色。藏族地区的自然环境辽阔、壮丽，因此，山歌中常见对雪山、草原、湖泊等自然景观的描绘。山歌歌词通常采用藏语，内容简单、真挚，抒发着藏族人民对美好生活的向往。

酒歌是藏族民间宴席上的主要歌曲形式。酒歌歌词丰富多样，既有对美好生活的歌颂，也有对友情、亲情的赞美。在节日或聚会场合，人们通过唱酒歌增进感情，祝愿彼此幸福、安康。酒歌的演唱方式有独唱、对唱、合唱等，旋律激昂、豪放，充满了热情洋溢的氛围。

藏族民歌的音乐体系以五声音阶为基础，包括宫、商、角、徵、羽五个音。五声音阶具有较大的音域、自由的旋律和丰富的情感表达。不同地区的藏族民歌在音调、风格和表现手法等方面可能存在差异，但都以其独特的韵味和丰富的情感表达吸引着人们。藏族民歌的伴奏乐器主要有弦乐、吹奏、打击等类别，如藏琴、笙、达玛等，这些乐器能够衬托出藏族民歌的旋律特点，使之更加激昂、动听。

藏族山歌和酒歌以其深厚的历史底蕴、广泛的传播范围和独特的艺术风格成了民族音乐宝库中的瑰宝。藏族民歌的音乐体系以五声音阶为核心，具有丰富多样的旋律和情感表达，充分展示了藏族民间音乐的魅力。

（六）彝族的"四大腔"

一是中部平话腔。中部平话腔主要分布于云南、四川、贵州三省交界的地区，包括楚雄彝族自治州、昭通市、曲靖地区等。这一腔的特点基本保留了古彝语的音韵系统，发音清晰、流畅，容易为外人所理解。中部平话腔是目前最具代表性的彝语方言之一，也是彝族各地方言中使用人数最多的。

二是东部山谷腔。东部山谷腔主要分布在四川盆地的大部分地区，如雅安、甘孜藏族自治州、阿坝藏族羌族自治州等。这个腔的特点是音韵系统比较复杂，音节尾音丰富，有些地区还保留了声母浊音。由于地理环境的影响，东部山谷腔的彝语有很多与汉语相互借鉴的现象。

三是西南边缘腔。西南边缘腔主要分布在云南省南部和缅甸边境地区，如普洱、临沧等地。这一腔的特点是音韵系统略显简化，受到了傣族、佤族等民族语言的影响。在词汇方面，西南边缘腔也有较多的外来词和本土词融合的现象。

　　四是北部山地腔。北部山地腔主要分布在四川省凉山彝族自治州、攀枝花市以及贵州省毕节市等地。这个腔的特点是发音比较浊重，音节尾音较为单一。受地理环境和历史渊源的影响，北部山地腔的彝族人与其他少数民族的交往较多，因此，其语言中混杂了许多其他民族的词汇。

　　除了以上四大腔外，彝族民歌还有以下三种唱法。

　　一是"款白话"。在饮酒、吸烟的过程中，青年男女用韵白相互对答。"白话"可说可唱，内容多是互相的谦让、赞美或逗趣。

　　二是对唱曲子。由青年男女各一人担任领唱或对唱，其余青年围坐为之伴唱。所唱的曲子是一个篇幅长并有较固定程式的套曲，即"四大腔"。

　　三是跳弦。以四弦、三弦、二胡、笛子、树叶等作伴奏，众人集体歌舞。"四大腔"是《海菜腔》《山药腔》《四腔》和《五山腔》的总称，分别流传于尼苏人居住的四个区域，是四种不同的声腔和套曲形式。与其他彝族民歌相比，"四大腔"具有篇幅长、结构严谨、内容丰富、曲调悠长深沉、演唱技巧较高等特点，是彝族民间音乐中艺术水准较高的品种。"四大腔"所唱题材十分广泛，往往围绕爱情内容，并涉及各种自然景物和生活琐事。有独唱、齐唱及一领众和等多种歌唱方式，旋律有悠长的歌唱性与简洁的叙述性两种风格。两种曲调或交替出现，或交织在一起。歌唱时真假嗓相结合。

（七）少数民族多声部民歌

　　多声部民歌是我国许多民族中广泛存在的一种歌唱形式，汉族也有该类型的民歌。各少数民族的多声部民歌主要分布在南方，包括壮族、侗族、布依族、毛南族、仫佬族、土家族、苗族、瑶族、畲族、佤族、彝族、傈僳族、纳西族、景颇族和高山族等，主要产生于传统的群体劳动和风俗聚会中，如歌会、祭舞和伴嫁等。

　　最初，多声部唱法主要是在群体歌唱中偶然形成的，如由于劳动动作或音准控制不一致等。随着时间的推移，唱法逐渐发展为一种自觉的多声部意识，并在各民族中形成了不同的织体结构和不同的音程美感。在这个阶段，音准和音程的概念变得越来越严格，音程的准确性和协调性成为评判歌手水平优劣的标准。

　　少数民族民间歌手在控制音准和音程的和谐方面往往超过汉族专业歌手，他们的统一音色和和谐音程让人赞叹不已。

　　我国南方的少数民族多声部民歌丰富多彩，包括壮族的"双声"、侗族的"大歌""栏路歌""耶"和"嘎哨"等。此外，还有布依族的"大歌"和"小歌"，毛南族的"欢"和"比"，仫佬族的"小歌腔"，土家族的"哭嫁

歌"，苗族的"赛咳"，瑶族的"蝴蝶歌""老人调"和"青年调"，畲族的"双音"，佤族的"玩调"，彝族的"丫腔"，傈僳族的"木刮基""优叶"和"摆时"，纳西族的"窝热热"，景颇族的"舂米歌"，高山族的"锄草歌""酒歌""丧葬歌""祭祀歌"和"婚礼歌"，等等。

这些多声部民歌的结构有五种形式：轮唱式、主旋律与模仿旋律相结合式、持续低音和固定音型与主旋律相结合式、支声旋律与主旋律相结合式以及和声式和对位式。概括来说，可分为支声性织体与和声性织体两大类型，其中，支声性织体是少数民族多声部民歌中的主流。

除此之外，我国傈僳族、高山族以及北方的蒙古族也有和声式和对位式织体的多声部民歌。值得一提的是，蒙古族特有的"呼麦"单人双声唱法，这种喉音艺术通过气息调整与发声技巧实现两个声部的演唱。呼麦分为"乌音根呼麦"和"哈日黑热呼麦"，前者旋律优美，后者则较为简单。技艺高超的呼麦歌手能在持续低音的基础上唱出优美的泛音旋律，类似于蒙古族长调民歌。

第四节　民间的室内乐

一、山西八大套

八大套，是民间鼓吹乐，因有八首大型套曲而得名，主要流传于山西省五台、定襄、忻县、原平、崞县等地。八大套的历史渊源未有准确的记载。据老艺人回忆，八大套至少在清初已在民间形成；20世纪初，达到极盛阶段；20世纪30年代至40年代，由于日寇的入侵，该乐种受到严重摧残，不少乐谱（其中包括一部分有唱词的工尺谱）和有关文字资料散佚了，演奏也逐渐消沉下来；新中国成立后，由于党和人民政府对非物质文化遗产的重视，八大套的音响资料才得以抢救和保存下来。

八大套是中国传统音乐文化的一部分，主要由民间音乐组织"鼓房""响打"或"鼓班"演奏，包括锣、鼓、大钹和大镲等乐器。它通常用于民间婚丧喜庆和庙会场合，并在春节期间作为民间高跷、跑车、旱船表演的伴奏。此外，在农闲时人们也会自娱自乐地演奏八大套。除了民俗活动，八大套还被五台山青庙宗教音乐吸收，在禅门佛事赞偈仪式中演奏。总体来说，八大套具有浓郁的地方特色和历史文化价值。

八大套是传统大型器乐套曲，由多首曲牌按固定顺序连缀演奏，通常以每

套第一首曲牌的名称为该套曲的名称。其中,《扮妆台》套曲是八大套中最著名的一套,其他七套分别是《青天歌》《推轱辘》《十二层楼》《大骂渔郎》《箴言》《鹅郎》《劝君杯》。

这些曲目都来源于山西本地的民间器乐曲和庙堂音乐,也包括当地的一些民间歌曲和流行曲目。在演奏和传承上,八大套一直承载着山西传统音乐文化,被广泛传唱和演奏,并对中国传统音乐的发展产生了深远的影响。

八大套的乐队编制除了《大骂渔郎》套用低音、高音两支唢呐领奏外,其余七套都是以管子(一至二人)主奏,吹管乐器有海笛、笛子、笙(二人),打击乐器则包括堂鼓、板鼓、大钹、小钹、大锣、小锣、云锣、梆子等。

此外,八大套的曲目存在使用不同调式的情况。其中,本调指的是该曲本来的调式,k字调和凡字调指的是在该曲的基础上进行升降调处理后形成的新调式,工字调、用调、小凡字调和梅花调则是四种不同的调式类型。这些调式的使用取决于具体的曲目和演奏需要,也反映了山西传统音乐文化的多样性。

八大套套曲结构的主要特征表现在速度贯穿、尾声固定旋律和同宫系统调式体系内。在演奏方面,除了常用的技法外,花舌音、鼓音和箫音的应用也非常重要。其中,花舌音又称"吐字音",是指通过舌头快速振动产生的震音效果,常用于表现欢快、活泼的旋律;鼓音则是利用笛子的发音管使空气流过鼓膜或鼓状物体,产生类似敲打乐器的效果,常用于表现节奏感和强烈的音响效果;箫音则是模仿箫的音色和演奏方式,通过笛子的特殊结构和歌手的呼吸控制来实现,常用于表现柔美、清新的旋律。这些技法的运用可以丰富套曲的表现形式和音乐效果,增强乐曲的艺术感染力和趣味性。

二、江南丝竹

江南丝竹,作为中国音乐文化的瑰宝之一,不仅在国内有着广泛的影响力,而且在海外也得到了高度认可。这种具有悠久历史传统的音乐形式,在传承和发展中融合了各地的民间艺术特色,形成了独具魅力的音乐风格。

江南丝竹注重演奏技巧与表现力,通过富有情感、优美动听的旋律展现出独特的艺术效果。演奏者通常需要经过长时间的学习和练习,以达到对乐器音色、技法及情感表达的熟练掌握。

除了在音乐上的影响力,江南丝竹还与其他艺术形式相互融合,如诗歌、戏剧等,共同体现了江南地区丰富的文化底蕴。此外,江南丝竹在当代音乐创作中也取得了一定成果,与其他音乐流派的融合使其得以传承和发扬光大。

2006 年 5 月 20 日，由江苏省太仓市和上海市联合申报的江南丝竹经中华人民共和国国务院批准被列入第一批国家级非物质文化遗产名录。2008 年 6 月 7 日，浙江省杭州市申报的江南丝竹经中华人民共和国国务院批准被列入第二批国家级非物质文化遗产名录，项目编号均为Ⅱ-40。

（一）历史渊源

江南丝竹是流行于江苏南部、浙江西部、上海地区的丝竹音乐的统称，因乐器主要由二胡、扬琴、琵琶、三弦、秦琴、笛、箫等丝竹类乐器组成而得名。

江南丝竹从明代嘉靖、隆庆年间的水磨腔创制、张野塘组成的完整丝竹乐队开始，到清朝道光年间已颇具规模，在浙江北部杭州、嘉兴、湖州等地区十分活跃。19 世纪初期，江南丝竹与民俗活动紧密结合，在苏州和杭州等地区有了广泛的群众基础。

清末民初，江南丝竹音乐逐渐形成了不同类型的演奏组织，如文明雅集、钧天集、清平集和雅歌集等。这些组织主要分为市民自娱性的"清客串"和民间职业性的"丝竹班"。前者以细腻、淡雅的风格闻名，常在茶馆、私人住宅等地演奏；后者则以粗犷、朴实的风格为特点，多由农村吹鼓手兼奏者演奏。

20 世纪初，江南丝竹音乐逐渐从农村传播到城市，一系列丝竹乐社成立，对古曲进行整理和加工，进一步推动了江南丝竹的发展。孙裕德创办的上海国乐研究会、王巽之创办的杭州国乐社以及他与程午嘉共同创办的上海华光乐社等，都为江南丝竹音乐注入了新的活力。

20 世纪 20 年代，随着唱片技术的发展，江南丝竹音乐开始进入唱片录制领域。1926 年 1 月 21 日，西门国乐社应邀为得胜公司录制了《景星庆云》《汉宫秋月》《熏风曲》等丝竹乐曲。1929 年 9 月，百代唱片在其最早发行的一批中国音乐唱片中，收录了张丽生、张志翔、任悔初及信通银行丝竹团演奏的众多丝竹作品，如《快六板》《花六板》《霓裳曲》《老三六》《三六》等。

这些音乐唱片的发行，使江南丝竹音乐在更广泛的地区传播，进一步提升了其影响力。同时，沪杭丝竹界的良好交流也为江南丝竹音乐的发展创造了有利条件，使其在演奏风格、技艺及曲目方面呈现出丰富多样的特点。如今，江南丝竹已成为中国传统音乐的瑰宝，深受人们的喜爱和赞誉。

（二）基本特征

1. 特色风格

江南丝竹音乐以其曲调的优美、清新、轻快和绮丽而著称，技法多样且变化丰富。表演时强调"繁简相生、高低呼应、变奏与嵌奏、即兴发挥"，展现了一种"小巧、精致、轻盈、雅致"的艺术特点。

2. 乐队编制

江南丝竹乐队的编制具有灵活性，二胡和笛子是两种主要的乐器。乐队一般由三至五人组成，也可以达到七八人之多。弹拨类乐器包括小三弦、琵琶和扬琴；吹奏类乐器有箫、笙；打击类乐器则有鼓、板、木鱼、碰铃等。上海郊区农民乐队在演出时，常常会加入大型打击乐器。

3. 演奏特点

江南丝竹音乐的结构除了具有民间常见的曲牌连缀、循环和变奏特点外，还以板腔变奏形成的独特结构为代表。这种特点使一首曲子可以衍生出多种变奏，形成围绕主旋律的套曲。例如，《老三六》可以演变为《中板三六》（又称《三六》）和《慢三六》；《老六板》可以衍生出《快六板》《中六板》《中花六板》和《慢六板》，五曲合称为《五代同堂》。

这些乐曲既可以单独演奏，也可以按照从复杂到简单、从缓慢到快速的顺序演奏。以《老六板》为例，其演奏顺序包括《慢六板》（旋律优雅而缓慢）、《中花六板》（旋律清新而流畅）、《中六板》（旋律轻松而稳定）、《快六板》（旋律生动而快捷）以及《老六板》（旋律简约）。在一首曲目中应用板腔变奏，可以产生鲜明的对比效果。

江南丝竹合奏在突出主要乐器笛子和二胡的同时，其他乐器根据特定规律自由发挥，相互烘托，默契协调，形成独特的音韵。笛子演奏重视气息控制，音色丰满、圆润。高音清澈、宽广，低音优美、动听。常用的演奏技法包括垫音、打音、倚音、颤音、气颤音和泛音等。二胡演奏要求右手弓法柔美流畅、力度变化细腻，左手传统演奏通常使用一个把位。常用的演奏技法有滑音、勾音、空弦装饰音、左侧音和垫指滑音等。

三、广东音乐

广东音乐在民间传统丝竹乐的基础上，吸收了南北各地的音乐元素，融入广府地区的民俗文化和生活气息，具有独特的地域风格和鲜明的乐器特点。

广东音乐常用的乐器包括高胡、二胡、三弦、扬琴、笛子、唢呐、柳琴、

琵琶、阮咸、月琴、中胡、大提琴、低音板胡等。其中，高胡是一种声音尖锐、音色清亮的弦乐器，是广东音乐的代表性乐器；扬琴则多负责主旋律的演奏，音色优美，节奏稳定；其他乐器共同协作，形成广东音乐的整体效果。

广东音乐的曲目丰富多样，有慢板、快板、行板、慢破奏、快破奏等多种形式。广东音乐的曲调优美、节奏明快，具有浓厚的生活气息和地域特色。在音乐结构上，广东音乐通常采用宽松、自由的结构，具有较高的即兴创作性。演奏时，各种乐器相互对答、交错进行，形成独特的音韵。

在广东音乐的代表性曲目中，《彩云追月》以高胡为主要独奏乐器，描绘了天空中壮丽的晚霞与圆月相映生辉的景象；《平湖秋月》则运用扬琴和笛子共同演绎，展现了湖面波光粼粼、皓月当空的宁静画面；其他如《旱天雷》《赛龙夺锦》等曲目则通过生动、活泼的节奏和富有变化的音色，再现了广东地区独具特色的民俗风情和生活场景。这些经典曲目在广东音乐史上具有重要地位，也成了中国传统音乐的瑰宝。

2006 年 5 月 20 日，广东音乐经中华人民共和国国务院批准被列入第一批国家级非物质文化遗产名录，项目编号为 Ⅱ-49。

（一）历史渊源

广东音乐，起源于珠江三角洲广府方言区，是一种深受民众喜爱的传统丝竹乐。广东音乐以其轻柔、华美、清新、悠扬的岭南风格著称，广泛流行于国内外华人社区。

拥有超过四百年历史的广东音乐，从明清时期开始经历了萌芽、发展和成熟等阶段，目前已知的曲目和乐谱共有五百多首，其中，著名的作品包括《雨打芭蕉》《旱天雷》《双声恨》《三宝佛》《步步高》《平湖秋月》《娱乐升平》和《赛龙夺锦》等。广东音乐乐队的组合形式多样，最具代表性的是 20 世纪二三十年代的"五架头"（即二弦、提琴、三弦、月琴、横箫）与"三架头"（粤胡、扬琴、秦琴），各类丝竹乐器相互配合，呈现出岭南丝竹音乐的精致与华丽。

在 20 世纪二三十年代，广东音乐迎来了繁荣时期。这一时期涌现了许多专业作曲家和演奏家，如何柳堂、吕文成、易剑泉和尹自重等。大约在 1926 年，吕文成受江南丝竹的启发，将二胡引入我国港澳地区，并改用钢丝琴弦，提高定弦音，创制出音色清脆、明亮的粤胡（也称高胡）。随后，广东音乐又加入了扬琴、秦琴等乐器，形成以高胡为主奏的"三件头"（又称"软弓"）。广东音乐在此基础上继续发展，加入洞箫、笛子、椰胡等丝竹乐器，乐队规模进一步扩大。这一时期的代表曲目有何柳堂的《赛龙夺锦》《鸟惊喧》《醉翁

捞月》《七星伴月》，吕文成的《步步高》《平湖秋月》《醒狮》《岐山风》《焦石鸣琴》，尹自重的《华胄英雄》，以及易剑泉的《鸟投林》等。从 20 世纪 20 年代初至 1949 年，广东音乐共诞生了约 300 首作品，其中约 50 首至今仍传颂海内外。有句话说："凡有华侨处，即有广东音乐知音。"

自 20 世纪 50 年代起，广东音乐取得了重要发展。音乐工作者对其进行了搜集、整理，并在和声、配器等方面进行研究改革，谱写了众多乐谱，创作并演出了许多优秀曲目，如陈德巨的《春郊试马》、林韵的《春到田间》、刘天一的《鱼游春水》和乔飞的《山乡春早》等。

（二）基本特征

广东音乐中活泼、明快的作品占很大比例，抒情和明朗的作品也相当丰富；部分作品具有幽默、诙谐或形象鲜明的特质，还有一些带有哀怨或叙事风格。许多广东音乐作品表现出"民族轻音乐"的特色。另外，音乐结构紧凑、简洁且集中是广东音乐的传统特点之一。调式上常用五声音阶或七声音阶的徵调式、宫调式、商调式、羽调式等，角调式相对较少。在这些调式中，徵调式最常见。此外，广东音乐善于运用五、六、八度音程的大跳，赋予音乐更强烈的明快、活泼的感觉。广东音乐中有许多精妙的加花、变奏、装饰和滑音技巧。

曲式指乐曲的结构形式。曲式取决于作品表现的内容，形式由内容决定。广东音乐呈现多样的曲式结构，源于表现丰富多彩的生活内容。因此，曲式结构的发展是作品表现内容变化的结果。从广东音乐 100 多年的曲式发展史来看，广东音乐经历了沿袭传统、借鉴创新以及自主创新等阶段，从简单到复杂，从单调到丰富。广东音乐的曲式结构既融合了中西方元素，也呈现出丰富多样、多姿多彩的特点。总的来说，广东音乐主要有单段体、二段体、多段体、变奏曲体、回文曲体、串曲体、组曲体和复合乐段曲体八种。

第五节 当代吹打乐的艺术体现：以"笙"为例

笙作为簧管类和声乐器在不同表现形态下有着不同的体现，如笙在民族管弦乐队、民族室内组合、笙组合或是吹打乐组合中都发挥着不同的重要作用。吹打乐不但是我国传统的民间音乐文化，更于 2006 年成为我国非物质文化遗产，具有重要的音乐文化价值。传播创新是保留继承的途径之一，2012 年中央音乐学院"金磬吹打"组合的成立开辟了当代吹打乐之路，作为我国首个当代吹打乐组合。"金磬吹打"在继承传统吹打乐艺术的基础上发展创新。笙

作为该组合的主要乐器之一，在独特性和音乐表现等方面，与传统吹打乐存在一定的差异。当代吹打乐在音乐表现的诸多方面都是在传统吹打乐的基础上发展而来的，但也有所不同。

一、吹打乐综述

（一）传统吹打乐概述

吹打乐是唢呐、笙、竹笛、管子等吹奏类乐器与锣、鼓等打击乐器并重的器乐合奏形式，是我国传统乐种之一。传统吹打乐广泛流传于我国的大江南北，在乐器使用方面有"粗吹锣鼓"与"细吹锣鼓"之分，演奏模式有"坐乐"与"行乐"之分。由于我国不同地区的风俗差异，我国形成了种类多样的吹打乐，如苏南地区的"十番锣鼓"、福州的"福州十番"、山西北部的"晋北鼓乐"等。

（二）当代吹打乐的起源与发展

近年来，一大批优秀作品的问世及演奏家们在实践过程中的不断探索推动了民族音乐的快速发展与创新，当代吹打乐也随之产生。当代吹打乐在传统吹打乐的基础上有所创新，其中，笙在音域、配器编制、演奏技巧等方面也都有新的发展。例如，在配器编制上，传统吹打乐通常使用传统笙演奏，而当代吹打乐加入了"高音加键笙"，在吹打乐中也起到了丰满整体音色的作用，且缩小了音域的局限性。在节奏方面，当代吹打乐在传统吹打乐本就灵活多变的节奏变化基础之上加入更多复杂的节奏，变得更加多元化；更加多变灵活的节奏使吹打乐趋于现代风格，笙声部的旋律与技术技巧在当代吹打乐中也有更加鲜明地呈现。

2012 年 8 月，中央音乐学院民乐系教授石海彬老师以开设的吹打乐选修课为基础，选拔课上成绩优异的学生成立了"金磬吹打"组合。[①] 在老师的带领下，组合成员通过不断的磨合训练，完成多首吹打乐传统乐曲和新作品的学习，并在国内重大比赛中屡屡获奖。该组合的成立是吹打乐这一艺术形式的积极尝试和重要发展。

作品是艺术发展最直观的体现，"金磬吹打"组合邀约多位优秀的青年作

① 石一冰：《中央音乐学院"金磬吹打"对专业唢呐发展的启示》，载《人民音乐》2016 年第10 期，第74 – 76 页。

曲家创作了数首现代风格的吹打乐作品。例如，2013 年作曲家谢鹏为该组合量身打造作品《金罄》；该作品具有一定的技术难度，大量的吐音演奏以及大量的变化音对管乐演奏者都是不小的挑战。同年，作曲家李博创作《醉想》，作为吹打乐作品；该作品加入红酒杯作为乐器，在红酒杯中加入适量的水，由演奏者用手指摩擦杯口，发出"嗡"的音效，其效果一是充当低音声部，二是紧扣作品名称里的"醉"字，这一表演形式完全不同于传统吹打乐的模式，在传统基础上加入新元素，更加丰富。2015 年，青年作曲家李博禅创作了《功夫》；该作品以中国功夫为背景，音乐与功夫的结合需要演奏者静心体会，参悟内在之旨趣。同年，刘畅创作了《破风》《依我罄声》等作品，这两首作品在采用现代写作技法的同时加入传统元素，如模仿鸟叫等。

综上所述，这类当代吹打乐作品与传统吹打乐作品相比，加强了各声部在组合中的独立性，并且突出了笙这一传统乐器在现代音乐创作中的独特色彩。笙的演奏技巧与传统吹打乐作品相比更加丰富多彩，同时在旋律、和音、音域、节奏、配器编制等方面均有所发展，使作品在创新发展的同时也不失民族性的音乐特色。

二、当代吹打乐的发展

（一）当代吹打乐的发展

进入 21 世纪，随着我国对外开放程度的提高，社会经济文化迅速发展，近些年我国出现了大批优秀的、敬业的民族音乐工作者，其中，演奏家和作曲家的创作演奏以传统民族音乐为基础，并融合现代的审美标准、作曲技法，运用新的理念。在日新月异的时代发展中，吹打乐这一艺术形式既面临如何继承传统的重担，同时又面临如何推陈出新的挑战，创作一部优秀的作品就需要作曲家和演奏家地不断探讨、磨合。2012 年"金罄吹打"组合成立，师生以该组合新时代的吹打乐试验田，一同探索出当代吹打乐的许多可能性，并委约作曲家为"金罄吹打"组合量身创作作品，如《金罄》《依我罄声》《破风》《醉想》等，为吹打乐的发展做出积极的探索，开创一条良好的发展之路，开启吹打乐发展的新思路。

（二）笙在当代吹打乐中的发展

当代吹打乐这种艺术形式虽然以传统吹打乐为基础，但还是有别于传统吹打乐。当代吹打组合在作品、乐器种类、演奏者能力等方面相比过去都有了很

大的提升与进步，为当代吹打组合的发展、创新打下了良好的基础。笙独特的音色以及和弦演奏功能在新作品中的作用得到很好的体现，强烈的爆发力和丰富的律动感正是当代吹打乐所需要的，其中，三十六簧高音加键笙的使用更满足了作曲家在创作上各种尝试的需要。

笙作为我国历经数千年传承发展而来的本土乐器，在发展中，与吹打乐这一艺术形式相辅相成。传统吹打乐根植于民间，为土地与人民表达心声。现代创作理念促进了笙在当代吹打乐中多样表现力的发掘与拓展，发挥了笙在演奏中的无限可能。进入现代音乐创作体系发展进程后，对笙多种多样的演奏技巧的研究与实践，无疑在更大程度上丰富了吹打乐这一艺术形式的表现力，即完成了"从传统中来，到现代中去"的初步探索。

通过对笙在当代吹打乐中的艺术体现的讨论思考，笔者认为虽然笙的演奏技术得到进一步探索，当代吹打乐作品也更体现出符合现代音乐体系的标准，但同时还应注意到作品不可失去源于乡土的真诚表达。纵观当下的创作者与演奏者，久居城市，饱受现代文明与现代音乐体系的熏陶，失去了过多与民间风俗生活接触的根基。

综上所述，要更好地保留传统精髓，更好地利用技术发展，不论是现代的创作者还是演奏者，都应以传统音乐为基础，更多地深入民间，去探索现代人民喜闻乐见的音乐形式与内容，创作出吸纳现代创作技法又不失民族特性的好作品。演奏者是乐器的掌管者，作曲者是作品的主导者，所以，作曲者与演奏者应共同担当起探索与思考的责任，如深入民间采风，了解我国不同地区的音乐特色，选取更多的创作素材，进而沟通创作；共同从古籍或遗存乐谱中研究、吸取民族音乐之精华，进而创作出技术与艺术兼具的优秀作品。

或许相关工作者还需要向土地探索、向人民生活探索，才能使笙与当代吹打乐满足现代人民需求。从现代中来，到人民生活中去，如何更好地利用技术的进步创作出表达人民心声的作品，是每一个民族器乐演奏的从业者都应深入思考与践行的课题。

第六节　中国的民族管弦乐队

我国是一个多民族的国家，各个民族都有其独特的民族乐队。例如，由艾捷克、弹拨尔、笛子等乐器组成的维吾尔族乐队；以大小芦笙为主要乐器的苗族芦笙乐队；由大小三弦、月琴、三胡、笛子等组成的某族音乐团；此外，还有朝鲜族、藏族、蒙古族等民族的乐队。通常所称的中国民族乐队，往往指在汉族地区和部分少数民族地区流行的以汉族乐器为主的管弦乐队。这类民族乐

队，在漫长的发展过程中，在中国多民族音乐文化的基础上，结合西方音乐经验，逐渐形成自身风格。

早在 2000 多年前的周代，已经出现了由"八音"（金、石、土、木、丝、竹、匏、革）组成的管弦乐队。那时候，宫廷雅乐就是由这些乐队来演奏的。隋唐时期的燕乐乐队，在吸纳部分雅乐乐器的基础上，广泛使用了民间、少数民族及外来乐器，使其在唐代达到了鼎盛时期。

近代各地流传的民间音乐，涵盖了丰富多样的乐队形式。乐队大致可分为以下四种：

（1）打击乐队，由板、鼓、钹、锣等各种打击乐器组成，如四川的闹年锣鼓、西安农民业余的锣鼓队打瓜社等。

（2）吹打乐队，由吹管乐器（唢呐、笛子、管子、笙等）和打击乐器组成（部分吹打乐队也配备少量丝弦乐器，但主要以吹打乐器为主），如山东鼓吹、西安鼓乐、河北吹歌和苏南吹打等。

（3）丝竹乐队，由丝弦乐器（扬琴、琵琶、三弦、筝、二胡等）和竹管乐器（笛、箫、笙等）组成的小型乐队（某些丝竹乐队还搭配少量轻便打击乐器，如板、板鼓、木鱼、铃等），如江南丝竹、广东音乐、福建南音、河南板头曲等。

（4）管弦乐队，涵盖了吹、打、弹、拉等多种乐器的综合性乐队，如潮州大锣鼓等。

20 世纪初，随着西洋音乐传入我国，部分国乐界人士尝试借鉴西洋乐队的经验，探索民族乐队的新形式。在 100 多年的实践过程中，较具代表性的新型民族管弦乐队如下：

（1）大同乐会乐队。大同乐会于 1920 年在上海由郑觐文创立，主要成员包括柳尧章、汪昱庭、卫仲乐和程午加等。初期，该乐队主要使用箫、埙、笙、钟、磬、琴、瑟等古代雅乐常用乐器，后来转为使用笛、箫、笙、琵琶、阮、筝、二胡等乐器。该乐队既区别于雅乐乐队，也有别于民间丝竹乐队。如今流行的民乐合奏《春江花月夜》，便是首先由柳尧章将琵琶曲《夕阳箫鼓》改编而成，再通过大同乐会乐队的演奏得以传播。

（2）中央电台音乐组国乐队。该乐队于 1935 年在南京成立，其主要成员有陈济略、甘涛、黄锦培、张定和等。1942 年该乐队达到鼎盛时期，拥有以二胡为基础的成套拉弦乐器。乐队编制包括：笛（1～2 人）、新笛（1 人）、管（1 人）、喉管（1 人）、笙（1 人）、琵琶（2 人）、扬琴（1 人）、阮（1 人）、三弦（1 人）、高胡（2 人）、二胡（4 人）、中胡（2 人）、大胡（2 人）、低胡（1 人）。演奏曲目包括《华夏英雄》等。

（3）中国管弦乐队。1941 年由卫仲乐和金祖礼在上海创建，1943 年更名为中国管弦乐团。乐队编制有：笛（1 人）、箫（5 人）、笙（1 人）、琵琶（3 人）、扬琴（1 人）、小三弦（1 人）、阮（1 人）、小忽雷（1 人）、大忽雷（1 人）、箜篌（1 人）、高胡（1 人）、二胡（4 人）和大胡（1 人）。演奏曲目包括《霓裳羽衣》曲、《流水操》等。

（4）福建音专国乐队。1944 年，演奏王沛纶作曲的国乐交响曲《灵山梵音》时，乐队编制为：笛（2 人）、箫（4 人）、笙（2 人）、琵琶（2 人）、扬琴（1 人）、板胡（6 人）、二胡（6 人）、低胡（4 人），以及碰铃、小木鱼、大木鱼、大鼓、大钹各一。

此外，还有沪江国乐社、百代国乐队、霄国乐社等民族音乐乐队。

上述乐队，都包括了吹、打、弹、拉四类乐器，其中，弓弦乐器多配有高、中、低声部。当时为区别于一般民间乐队和西洋管弦乐队，这些乐队曾被称为国乐队。这些乐队孕育了现代民族管弦乐队体制的雏形。1949 年后，各地纷纷建立民族乐队，从下述一些乐队的实践，可以看出新型民族管弦乐队的形成与发展。

1953 年 5 月，中央广播民族管弦乐团在北京成立，该乐团对大量的民族乐器进行了研究、选择和改革（包括统一采用十二平均律、规定定弦、扩大音量、纯化音色、装饰外形等工作）。至 1954 年，该乐团已对喉管、扬琴、秦琴、阮、低音拉弦乐器等多种乐器进行了改革。该乐团由吹管乐器组、打击乐器组、拨弦乐器组和弓弦乐器组组成，同时还为弓弦乐器组和弹弦乐器组配齐了高、中、低音声部。该乐团移植改编了《陕北组曲》《光明行》《春节序曲》《瑶族舞曲》等民族管弦乐合奏曲，大获成功。

上海乐团民族乐队在 1954 年演奏《祝福组曲》时的乐队编制与江南丝竹的乐队编制比较接近，作者运用和声、复调等手法，发挥各个乐器的独立作用，因而既保留了民族的传统特色，又有新意。《闹秧歌》（顾振明作曲）的乐队编制有笛、唢呐、笙、大鼓、大锣、大三弦、小三弦、中阮、大阮、板胡、高胡、二胡、中胡、大胡、低胡等乐器，其音响效果偏亮、偏响，是一种扩大了的吹打乐队。

1963 年，中国人民解放军济南部队前卫歌舞团民族乐队，加用了经过改革的高、中、低音成套唢呐、加键笛、云锣、编钟、柳琴等乐器。该乐队演奏的《旭日东升》《不朽的战士》《解放军进行曲》等乐曲气势磅礴，使人耳目一新，把新型民族乐队的建设又向前推进了一步。

中国民族管弦乐队仍处在发展之中，编制尚不统一，按规模大体可分大、中、小三种类型：

　　小型乐队，10 人左右。主要乐器有笛、笙、扬琴、琵琶、中阮、二胡、中胡、大胡、低胡等，多用于小型合奏和为独奏、独唱、歌舞、杂技伴奏。

　　中型乐队，40 人左右。主要乐器有笛、笙、唢呐、定音鼓、扬琴、柳琴、琵琶、中阮、大阮、高胡、二胡、中胡、大胡、低胡等。

　　大型乐队，70 人左右。在中型乐队的基础上扩大而成，拥有高、中、低音成套唢呐。

第六章 当代中国

第一节 国风歌曲的魅力

近两年，国风音乐成了备受瞩目的热门音乐类型。越来越多的国风音乐作品涌现出来，吸引了国内外众多音乐爱好者的关注。这种行云流水、如泣如诉、千回百转的旋律引发了一股国风音乐的热潮。

实际上，国风音乐已经经历了数千年的文化积淀。从先秦的《诗经》到汉朝的乐府诗，再到唐诗、宋词、元曲，这些脍炙人口的文学作品最早是以歌词的形式通过音乐演绎出来。这些诗词古韵为国风音乐定下了内敛、含蓄、追求意境美和朦胧美的总基调。这使得国风音乐在歌词方面不同于西方音乐般露骨与喧嚣，其内敛的感情让听众可以抽丝剥茧，不断咀嚼歌词的含义，从而获得新鲜的视听体验。

在音色方面，国风音乐也与西方流行音乐有很大的不同。中国传统民乐既有婉转清冽的古筝、琵琶，也有感情丰富、音色独特的二胡及唢呐，还有大开大合的编钟和土鼓等，整体上拥有很强的包容性。在音乐的表现形式方面，国风音乐的民乐元素除了传统的五声音阶之外，还包含说唱、摇滚、民谣、电子音乐等元素，能够满足广大听众群体的不同口味。

曾几何时，中国风歌曲让国人耳目一新。中国风歌曲，顾名思义，就是具有中国特色风格的歌曲。音乐制作人黄晓亮认为，中国风就是"三古三新"（古辞赋、古文化、古旋律和新唱法、新编曲、新概念）结合的中国独特乐种。更多人认为，一首歌只要在作词、作曲、编曲、演唱任一方面融合了中国传统文化元素，都可以被称为中国风歌曲。

梳理近些年网络流行的中国风歌曲，一批优秀的音乐人推出了人们耳熟能详的作品，如周杰伦的《青花瓷》《东风破》《菊花台》《千里之外》，许嵩的《清明雨上》《庐州月》，胡彦斌的《红颜》《蝴蝶》，李玉刚的《新贵妃醉酒》《镜花水月》，等等。

这些中国风歌曲，歌词上吸收了汉魏散文、唐诗、宋词、元曲等中国古代文学作品，借鉴古代典故的修辞技巧，作曲上融入古乐旋律，编曲上用东方乐器传递东方之美，唱腔上吸收了中国民歌、中国戏曲的新派唱法，充满中国元

素、中国味道。中国风歌曲之所以在当下拥有大批忠实听众，笔者认为，主要是因为中国风歌曲蕴含了中国传统的美学特色。

一、古典词韵之美

国风歌曲中的古典词韵之美是一种独特的文化现象。它融合了中国传统文化的精髓，包括艺术、音乐、诗词等多种元素，为听众带来了别样的视听体验。国风歌曲的灵感来源于古代的诗、词曲、散文、戏剧等文学作品，这些作品都被奏出一曲曲优美动听的旋律，让人们可以感受到古人用文字刻画出的丰富情感。同时，国风歌曲中的歌词往往具有深刻的意境、内敛的情感，不同于西方音乐的直白与喧嚣。它们以古典的语言形式表达出人们对生命、自然、情感等方面的感悟和思考，使人们的心灵得到深刻的触动。此外，中国传统民乐丰富多彩、音色独特，可以表现出各种情感和氛围。国风歌曲采用了许多传统乐器如二胡、琵琶、古筝等，再加上现代音乐的创新元素，使之更加丰富多彩。

二、古风音画之美

国风歌曲中的古风音画之美是一种融合了传统文化、视觉艺术和音乐元素的独特表现形式。它将中国传统绘画、音乐与现代的制作技术结合起来，通过高质量的视频制作和独特的音乐元素，为观众带来了别样的视听体验。国风音乐视频以山水画、花鸟画、人物画等传统绘画元素为主，也有些音乐视频以实景拍摄的方式呈现。这些视觉元素与音乐相融合，使得作品更加生动、富有魅力。同时，国风音乐采用多种传统民乐元素，如二胡、琵琶、古筝等，再加上说唱、摇滚、民谣和电子音乐等元素的加入，让音乐更加丰富多彩。现代的音乐制作技术可以将传统乐器的声音与电子音乐相结合，产生各种奇妙的效果。此外，现代视频制作技术也为国风音乐视频的制作提供了更多的可能，如利用绿幕技术可以将歌手放置在任何背景中，创造出更加逼真的视觉效果。

三、古腔新唱之美

近年来，融合中国古典元素与流行音乐风格的国风歌曲越来越热门。李玉刚的《新贵妃醉酒》无疑是最具代表性的作品之一。这首歌将富有中国古典文化底蕴的歌词和时尚流行旋律相结合，用双声唱法呈现出古典、流行和戏曲

之美。

歌曲讲述了李隆基与杨玉环的爱情故事。他们荒废国事，沉溺于欢愉，终因战乱分离，而杨玉环自尽于马嵬坡。《新贵妃醉酒》描绘了华清池畔的离愁、珍贵馈赠、美轮美奂的舞蹈以及菊花台饮盟。歌者回忆往昔，情感深远。

此曲前奏采用笛、箫、古筝等古典乐器，主歌部分则用现代流行唱法逐步展开故事情节，间奏部分呈现现代电子音乐风格，副歌部分女声戏腔直指高潮。最后，一缕悠扬的笛音渐渐落下，表达了即使激情磅礴、纠缠不休，最终亦归于尘世过往的无奈。

对年轻一代而言，国风音乐不仅是一种音乐类型、一种文化态度，更是一种专属于中国听众的独特符号。国风音乐在大众中的认可度不断提高，为国风音乐人的成长提供了良好的环境。

第二节　让国风音乐成为中国流行音乐的标志

随着中国传统文化的复兴和市场需求的多样化，近年来国风音乐逐渐成为一种流行趋势。让国风音乐成为中国流行音乐的标志需要从多个方面去推动，包括创作、宣传、教育等。

首先，要提高国风音乐的创作质量。一部成功的音乐作品离不开精湛的创作技巧和独特的艺术风格。国风音乐的魅力在于其丰富的民间气息与古老的传统文化。创作者应该深入挖掘这些元素，结合现代音乐手法，创作出既具有传统韵味又具有时尚感的音乐作品。这样的作品，才能更好地吸引广大听众，使国风音乐在流行音乐领域中脱颖而出。

其次，要加强国风音乐的宣传推广。要想让更多人了解并喜欢国风音乐，就必须通过各种媒体渠道进行宣传。音乐节目、综艺节目、网络平台等都可以作为国风音乐的推广载体，让更多的人接触到这种音乐形式。此外，还可以通过举办音乐会、路演等活动，让观众亲身感受国风音乐的魅力。

再次，要培养一批具有国际影响力的国风音乐人才。加强音乐教育，培养专业的音乐人才，使他们在国际舞台上展现中国音乐的风采。同时，鼓励已经走出国门的音乐人将国风元素融入他们的作品中，以此来提高国风音乐的国际知名度。只有拥有代表性的音乐人才，国风音乐才能在国际舞台上崭露头角，成为中国流行音乐的标志之一。

此外，要提升国风音乐的产业价值。音乐作品的产业价值与其市场需求密切相关，因此要不断挖掘国风音乐的市场潜力。除了在唱片销售、演出收入等方面加大投入和推广力度外，还可以推动国风音乐与其他领域进行跨界合作。

例如，将国风音乐与动漫、游戏、电影等产业结合，打造出更具市场竞争力的作品。这样不仅拓宽了国风音乐的发展空间，还能为其创造更多的商业价值。

最后，要提高普通民众对国风音乐的认知度和欣赏能力。通过加强音乐教育，让更多的人了解国风音乐的起源、发展、演变等方面的知识。同时，推广国风音乐欣赏活动，培养人们欣赏国风音乐的兴趣和习惯。当广大民众都能真正欣赏到国风音乐的魅力时，国风音乐便有了更坚实的群众基础，从而进一步巩固其在中国流行音乐中的地位。

综上所述，让国风音乐成为中国流行音乐的标志需要从创作质量、宣传推广、人才培养、产业价值以及公众认知五个方面着手。只有这样，国风音乐才能在激烈的市场竞争中脱颖而出，成为中国流行音乐的重要代表。

第三节　艺术与娱乐的区别

近年来，娱乐和艺术的界限变得愈发模糊，引发了人们对娱乐的负面影响的关注，甚至认为娱乐是导致艺术低俗化的原因。有些人呼吁将娱乐从艺术领域中剔除，恢复艺术的纯洁性。然而，这种看法可能源于人们对娱乐的误解以及对艺术与娱乐交融的曲解，实际上，两者都在一定程度上受到了误解。

经过数千年的发展，人类物质文明已达到相对较高的水平，但精神领域仍有很大的提升空间。网络技术、数字技术和生命科学等新兴技术的出现，将在更大程度上满足人们的精神需求和娱乐追求。

在如今快节奏的社会中，人们每天都忙于工作。为了放松和减压，大家普遍选择游戏、电影、电视、聊天、旅游等方式。而数字化、信息化、5G和多媒体技术的发展在很大程度上满足了这些娱乐需求。实际上，在现代娱乐手段中，艺术领域尤其是演艺行业扮演着重要角色。虽然大众化的娱乐行为难免带有通俗成分，但人们不能因此认为艺术已经堕落或消失。事实上，艺术与娱乐可以相辅相成。例如，在我国港台地区，影视明星被称为"艺人"。艺术作品能为大众提供娱乐，艺术是娱乐的手段之一，而娱乐也应该是艺术的目的之一。

近年来，选秀节目和国产大片引起了人们对艺术形象的质疑。选秀节目作为真人秀，是全球收视率最高的电视节目之一。虽然这些节目能为商家带来巨大的经济收益，符合市场经济的规律，但也被指降低了国民的整体素质，导致社会浮躁和对年轻人的错误引导。然而，在如此多的人热衷于选秀节目的背后，这种娱乐方式确实有存在的理由。更重要的是，这并非艺术本身，即使是通俗化，也无法影响艺术。

电视作为新兴的传媒工具，并不属于艺术门类。选秀节目等仅仅以歌舞、戏剧等艺术元素作为组成部分。因此，人们可以将选秀类电视节目称为一档电视节目或者娱乐节目，而不能将其与艺术画等号。从这个角度看，娱乐与艺术并不冲突，艺术低俗论也不成立。

从音乐的角度来看，艺术与娱乐既相对独立但又密切相关。它们之间的区别体现在目的、创作过程、审美价值和社会影响等方面。

首先，目的是区分音乐艺术与娱乐的关键因素。音乐艺术旨在通过音乐作品传达情感、思想和观念，追求创新和原创性，提升人类精神层面。而娱乐音乐则更注重带给听众轻松、愉悦的体验，满足大众的消遣需求。尽管艺术与娱乐在目的上有所不同，但它们并非完全对立，很多音乐作品可以同时具备艺术性与娱乐性。

其次，创作过程中音乐家的态度和方法也是区分音乐艺术与娱乐的重要依据。艺术音乐创作通常需要音乐家深入挖掘自己的内心世界，以独特的个人风格和技巧表达情感。这种创作过程往往需要长时间的沉淀和积累。相比之下，娱乐音乐更注重流行元素和市场需求，追求简洁易懂的旋律和编曲，以便迅速吸引听众。

再次，审美价值是区分音乐艺术与娱乐的另一个标准。艺术音乐通常具有较高的审美价值，隐含丰富的意象和内涵，给人以启示和感悟；这类音乐在历史长河中经得起反复品味，可以成为永恒的经典。而娱乐音乐虽然同样能够给人带来愉悦，但其审美价值相对较低，容易随着时代和潮流变迁而被淘汰。

此外，音乐艺术与娱乐在社会影响方面也存在差异。艺术音乐往往具有深远的文化内涵，能够促进民族文化传承和交流；它可以激发人们的思考，有助于提高社会整体的文化素质。娱乐音乐虽然在一定程度上也能起到传播和沟通的作用，但其目的主要是为了满足大众需求，对社会文化进步的贡献有限。

综上所述，从音乐的角度来区分艺术与娱乐需要在目的、创作过程、审美价值和社会影响等方面进行综合考量。然而，在实际生活中，音乐艺术与娱乐往往是相互渗透、交融的，许多音乐作品既具有艺术性又具有娱乐性。因此，人们应该以开放、包容的心态去欣赏和评价不同类型的音乐，尊重音乐家和听众的多样性，让音乐更好地服务于人类社会的发展。

第四节　传统音乐的发展路径

2017年7月，由中央民族乐团时任团长席强策划的中国首部民族器乐剧《玄奘西行》展开全国巡演。该剧由驻团作曲家姜莹负责作曲、编剧和导演，

著名导演冯小宁担任艺术顾问，知名学者钱文忠出任佛学顾问。该剧以大唐高僧玄奘的取经历程为核心，通过多样艺术手法，生动展现了玄奘从长安出发，历经重重困境与生死抉择，最后到达印度学习佛法的壮丽历程。《玄奘西行》以民族器乐为主要表现方式，巧妙地将戏剧表现方式融入其中。剧中融合了器乐演奏、舞台表演、对白和现代舞美技术等元素，呈现出了独特的舞台效果和艺术魅力，展示了民族器乐与戏剧相结合的无限可能。

一、剧目的创作具有特殊的时代意义和艺术特色

在国家迅猛发展的特殊时期，用具有特色的艺术作品赞美民族精神和风范，传扬民族与时代的主旋律，有助于体现时代精神和民族奋进力量。民族器乐剧《玄奘西行》以玄奘法师西行取经、弘扬佛法为核心，通过多样艺术形式，聚焦玄奘 19 年跨越 110 个国家、步行 10 万余里的历程。玄奘虽经历无数艰辛险阻与生死抉择，但仍坚定不移地前行，展示出惊人的毅力，最后成就了举世瞩目的伟业。

该剧将民族器乐与戏剧表现相结合，在忠实原貌的基础上增添艺术美感与时代特点，同时展现了一代宗师舍身求法、坚定信仰、勇敢面对危险、百折不挠的开拓精神，歌颂民族风范和精神。剧作选材符合新时代艺术要求，具有独特的时代价值。常见的戏剧形式如歌剧、音乐剧、舞剧、话剧、戏曲等，多以表演者的声音、语言、情感、肢体动作展现戏剧情节。而器乐演奏通常以音乐旋律变化和情感表达作为艺术语言。过去尚未出现由民族器乐主导的且有完整戏剧故事的艺术作品，《玄奘西行》作为首部民族器乐剧，开创了历史新篇章。

二、剧情的选取为器乐与戏剧的融合提供了良好的艺术展现平台

民族器乐剧《玄奘西行》以大唐高僧玄奘的传奇一生为创作背景，讲述了这位伟大的宗教使者历经诸多困苦挑战，勇敢西行取经求法的壮丽历程。该剧运用独特的艺术手法，将民族器乐与戏剧表现相结合，展现了玄奘精神的丰富内涵和历史意义。

《玄奘西行》的剧情主线紧扣玄奘法师西行取经的核心，以其跨越千山万水、经历无数艰险的征途为主题。玄奘从长安出发，迈过流沙、戈壁，抵达天竺学习佛法，最终重回故土，将佛教智慧传播于中土。在这漫长的旅途中，玄

奘不仅遭遇自然环境的考验，还面临政治风波与种族冲突。然而，他始终坚定信念，不惧困难，以卓越的毅力谱写了一段传颂千古的华章。

该剧将民族器乐与戏剧表现方式相融合，使整个舞台充满了浓厚的民族气息。在器乐方面，剧中使用了众多具有代表性的民族乐器，如二胡、琵琶、笛子、扬琴、古筝等，将传统音乐元素与现代创意巧妙结合，呈现出丰富而独特的听觉效果。

二胡作为主要的独奏乐器，在剧中承担了表达玄奘情感变化的重要任务。它那高亢、激昂的旋律展示了玄奘西行时坚定的信仰与勇敢的精神；而深沉、柔美的音色则反映了玄奘内心的苦闷与追求。此外，二胡还与其他乐器如笛子、扬琴等相互配合，共同营造了激昂、庄严、悲壮等多种氛围，使剧情更加引人入胜。

琵琶在剧中起到了调节气氛、渲染情感的作用。通过弹奏技巧的变换，琵琶能产生轻快、明朗或低沉、激荡的音色，为各个场景营造出不同的情感氛围。例如，在玄奘立志西行的时刻，琵琶奏出欢快的节奏，彰显了剧中人物坚定的信念与豪迈的胸怀；而在面临险阻挑战时，琵琶则演奏出沉重、紧张的音调，展现了主角顽强拼搏的精神风貌。

古筝、扬琴等弹拨乐器则在剧中扮演了和声的角色，与其他乐器共同勾勒出宽广的音乐画卷，使整个舞台充满了立体感。同时，动听的民族旋律与时而高亢，时而抒情的剧情交相辉映。

例如，在第三幕《一念》的场景里，玄奘在前往西域的途中遇见了重要角色石磐陀。石磐陀性格复杂，内心既有善良的一面和对佛教的向往，又因帮助玄奘可能危及自身安全而产生恐惧，乃至对玄奘起了杀意。这一幕中，玄奘继续吹奏民族乐器笛子，旋律优美、动听，展示出其内心的宁静与超然；而石磐陀则弹奏民族乐器胡琴。胡琴的音色和旋律流露出抒怀之感，时而平和，时而紧张，时而挣扎，揭示了石磐陀内心的纠结和最终被说服后的心理转变。

接下来的《潜关》《问路》《遇险》《极乐》《高昌》《普度》《雪山》和《故乡》等段落描述了玄奘在西行途中所经历的种种困境与难关，并展示了他们路途中遇到的不同地区、不同民族的乐器。

在《祭天》《菩提》和《那烂陀》的情节里，玄奘已抵达西域，舞台布景、角色造型和器乐表现出印度风格与特点。印度民族乐器如班苏里笛、印度唢呐、萨朗吉、西塔尔、萨罗达、塔布拉鼓等陆续亮相，既为剧情营造氛围，也展示了不同地区、不同乐器所体现的独特艺术效果，令人耳目一新。

最后，在华丽的钟昌和鸣中，主人公玄奘独自吹奏南箫，音乐坚实沉稳、气派悠扬，表现出一代宗师在为弘扬佛法经历种种艰辛之后的从容与超脱，同

时寓意着为众生造福的满足与安宁。

三、剧中民族器乐的集中呈现

器乐剧《玄奘西行》呈现了 70 余种沿丝绸之路流传至今的民族乐器及其表现形式。该剧涵盖了汉族、维吾尔族、哈萨克族、塔吉克族和印度等多种风格特征的音乐文化，展示了丝绸之路上各民族音乐在历史发展中所经历的陶冶、沉淀和融合过程，以及所形成的多样化、内容丰富的多元文化特点。

众多乐器可分为四大类：第一类是当代民族管弦乐队常见的乐器，包括汉族传统乐器如笛、箫、埙、笙、阮、筝、鼓、磬等，以及经丝绸之路传入汉族的乐器如扬琴、琵琶、胡琴、唢呐、管子（即筚篥）等；第二类是敦煌复原乐器，如排箫、龙凤笛、莲花阮、五弦琵琶、瑟、仿唐琵琶、箜篌、细腰鼓等；第三类是新疆地区各民族传统乐器，包括维吾尔族乐器艾捷克、萨塔尔、都塔尔、弹拨儿、热瓦甫、手鼓等，哈萨克族乐器冬不拉、库布孜、切尔铁尔、清克力碟克等，以及塔吉克族乐器鹰笛、莎什塔尔、塔族热瓦普等；第四类则为印度传统乐器，如班苏里笛、印度唢呐、萨朗吉、西塔尔、萨罗达、塔布拉鼓等。剧中共展示了 73 种不同类型的乐器，代表了丝绸之路沿线 70% 留存至今的民族乐器。

这些丰富的民族乐器表演既烘托了剧情发展，也充分展现了丝绸之路上多姿多彩的器乐文化，体现了"首部民族器乐剧"的匠心精神。

四、民族器乐与戏剧的融合增强了剧作的艺术表现力

《玄奘西行》通过多样化的服装、灯光、造型、道具，以及运用现代舞美技术，丰富了舞台艺术表现，展现出真实、优美的舞台氛围和独特的艺术创意效果。这为剧情发展增添了魅力，使舞台呈现焕然一新的视觉体验。

舞台设计和布景独具匠心。在舞台中部巧妙地加入了纱幕元素，结合多媒体投影技术展示各种背景画面，强化了剧情氛围。同时，纱幕为舞台场景设计提供支持，使演员在纱幕前后都能进行表演与演奏，进一步丰富了舞台视觉效果，并为观众视角与舞美技术营造了虚实空间。

剧作不局限于传统音乐表演形式，将舞台表演与器乐演奏巧妙融合。通过演奏家"音乐"和"语言"的双重诠释，配以演奏、吟诵、舞台对白和形体动作，巧妙地突显了剧情进展，极大地拓宽了器乐的表现形式。将表演、戏剧与艺术有机融合，充分展示了中国传统音乐在历史沉淀中所形成的包容并蓄、

广泛吸收的文化特点。

五、跨界融合成为创新艺术形式的整体趋势

随着社会的不断发展，人们对艺术形式的追求也在逐渐提高。跨界融合已然成了当今创新艺术形式的整体趋势。这种趋势将不同领域的艺术元素相结合，打破既定的框架和规则，从而使艺术作品更具有活力、创新性和多样性。

近年来，跨界融合的艺术形式层出不穷，如戏剧与舞蹈、音乐与绘画、摄影与雕塑等。这些创新性艺术作品通过混搭、融合的方式，使各种艺术元素相互碰撞，产生了无法预知的创意火花。例如，音乐剧将戏剧表演与音乐演奏完美结合，让观众在欣赏音乐演出的同时能够感受到丰富的戏剧情感；而油画与摄影的结合则为观众提供了全新的视觉体验。这些跨界融合的艺术形式让人耳目一新，也给创作者带来了无限的灵感。

跨界融合的发展背后有着多方面的原因。首先，社会的快速发展使人们对艺术形式的需求越来越高，传统的艺术作品已经无法满足现代人的审美需求。其次，科技的进步为多种艺术形式的融合提供了可能性。例如，数字技术的发展使音乐、绘画、舞蹈等艺术形式可以在虚拟空间中自由组合；而多媒体技术的运用则为艺术家提供了一个展示跨界作品的平台。最后，艺术家们对于创新和突破的渴望也是推动跨界融合发展的重要力量。

跨界融合为艺术家提供了全新的创作空间，使艺术创作不再受限于某一特定领域。这种开放性鼓励艺术家们勇于突破、大胆创新，从而为社会带来更多独具匠心的艺术作品；跨界融合的艺术形式为观众提供了更多样化的选择，吸引了不同年龄层的爱好者的关注。这有助于将艺术推广至更广泛的群体，促进艺术的普及和传播；跨界融合的艺术作品往往具有丰富的文化内涵，可以反映出不同领域、不同民族、不同历史时期的文化特点。这有助于增进人们对于多元文化的认识与理解，提升国家文化软实力。

为了推动跨界融合艺术形式的发展，学界有必要加强相关理论研究，探讨跨界融合的原则、方法和技巧，为艺术家们提供科学的指导。培养具有跨界素养的艺术人才是发展跨界融合艺术形式的关键。因此，教育部门应加大对跨界融合相关课程的设置和投入，帮助学生掌握跨界融合的知识与技能。政府应积极制定鼓励跨界融合的政策，为艺术家提供创作空间、资金支持和技术条件，推动跨界融合艺术形式的繁荣发展。

中国传统的民族器乐在过去存在演奏形式相对单一、曲目较为陈旧、呈现方式较为传统等不足，这在一定程度上制约着它的传承和发展。而民族器乐剧

《玄奘西行》将器乐演奏与戏剧表演巧妙地结合，创新了传统的独奏、重奏、合奏等形式，增添了故事情节和戏剧表现，实现了艺术的跨界融合。这有利于中国民族乐器表演形式的创新，更有利于民族乐器的传承和保护。当然，在艺术的跨界融合过程中既要注重时代的创新，又要注意对艺术形式的保护，以防出现"走了样，变了味"，破坏了传统艺术形式的发展。

器乐剧《玄奘西行》用民族器乐来呈现和讲述玄奘西行取经的历史故事，以"器乐演奏"与"戏剧表演"相结合的呈现方式，展现出历史事件、器乐艺术、戏剧冲突、舞台美感之间的高度融合，是我国第一部有创新、有突破、内涵丰富、意义深远的大型民族器乐剧，在民族器乐的发展过程中具有重要的意义和价值。

第五节　民乐与摇滚乐的融合

民乐和摇滚是两种截然不同的音乐风格。前者源自中国传统文化，具有浓郁的地域特色和民族气息；而后者则起源于西方，以其激进、自由和反叛的形象广受年轻人喜爱。然而，在吴彤和轮回乐队的音乐中，这两种风格得到了惊人的融合，成就了一段独一无二的音乐传奇。

吴彤，凭借对音乐的独到见解和精湛技艺在摇滚界崭露头角。然而，他并没有满足于此，而是将目光投向更为宽广的领域。在深入研究民族音乐的过程中，吴彤逐渐发现，民族元素与摇滚乐之间存在着共通之处，那便是情感的真挚和直接表达。于是，他决定将这两者相互融合，在创作中探索出一条全新的道路。

与此同时，轮回乐队正以其独特的风格在音乐圈崭露头角。成立于1991年的轮回乐队，本着对音乐的执着和热爱，致力于打造一种融合民族元素和现代摇滚的新音乐风格。轮回乐队不断尝试在各类音乐作品中融入中国传统乐器，如二胡、笛子和古筝等，并赋予古老的诗歌、民间故事现代意义。这使得他们的作品既具有浓厚的民族气息，又呈现出摇滚乐的张力与激情。

正是在这样的背景下，吴彤和轮回乐队开始了一段美妙的合作。他们同心协力，将民族音乐元素完美地融入摇滚乐中，为广大听众带来耳目一新的感受。民族乐器的悠扬旋律与摇滚乐的激情碰撞，仿佛诉说着时间的流转和文化的传承。

在吴彤和轮回乐队的合作中，民族音乐的特性得到了全新的展现。他们将古老的诗歌、民间故事重新演绎，让这些充满智慧的文化瑰宝焕发出新的生命力。

2000 年为了迎接新世纪的到来，轮回乐队精心制作了一首单曲《春去春来》，并参加中央电视台直播的新千年元旦晚会，成为第一支参加中央电视台直播晚会的中国摇滚乐队。

2002 年是轮回乐队不寻常的一年。马年伊始时，他们推出了具有独特风格的翻唱专辑《我的太阳》，受到了广泛欢迎。该专辑包括极具中国特色的民歌《赶圩归来啊哩哩》《兰花花》，以及融入流行元素的台式民歌《在水一方》《是否》等。经过轮回乐队的重新编曲和演唱，这些民歌散发出时尚韵味。经过四年打磨的原创专辑《超越轮回》是轮回乐队送给粉丝的一份特殊礼物，他们将摇滚、流行和民族风格相融合，展现了他们对音乐与生命的全新理解，也总结了十年的音乐历程，成为轮回乐队的里程碑。

2015 年的央视中秋晚会上，吴彤吹奏笙，并与前轮回乐队的吉他手赵卫再次同台，改编了气势恢宏、民乐摇滚版的《将进酒》。2016 年，吴彤与赵卫重新编排了轮回乐队的成名曲《烽火扬州路》，并加入了吴彤吹奏的唢呐。如今，吴彤的声音已不再张狂、尖锐，而轮回乐队也渐行渐远。这似乎是摇滚明星的宿命，但他们仍然坚持走自己的路。

第六节　流行音乐与传统音乐的融合

流行音乐最早于 19 世纪 20 年代在美国兴起，是随着现代化的发展应运而生的产物。在我国，流行音乐的第一个高潮时期是 20 世纪三四十年代，但是其根基不太稳定，在新中国成立之初便悄然而止。随着改革开放，邓丽君的甜蜜歌声又点燃了流行音乐的星星之火，同时也使流行音乐绽放出闪烁的光芒。随着社会的不断发展，流行音乐与传统音乐的联系也越来越紧密，同时慢慢渗透了传统文化。

一、流行音乐与传统戏曲相结合

传统音乐文化在流行音乐中不断得到融合与发展，其例子数不胜数。《北京一夜》便是其中一部作品，这首歌在作词时采用了富有京味的词句，歌手在演唱时巧妙地融入了京剧调子，生动地展示了我国传统音乐中的京剧文化。

同时，许多备受喜爱的歌手如周杰伦等也将流行歌曲与传统音乐中的戏曲文化紧密相结合。在《霍元甲》等作品中，周杰伦成功地推动了流行音乐与传统戏曲的融合与发展。而李玉刚则以优美动人的唱腔触动人心，在经典之作《新贵妃醉酒》中实现了流行音乐与戏曲的完美结合。

近年来，随着社会的发展，传统音乐中的戏曲文化在流行音乐创作中得到了更深层次的挖掘与融合。这种结合使现代作品既具有古典气息，又能为听众带来耳目一新的感受。

此外，民谣歌手也在作品中运用了丰富的传统音乐元素，这使他们的歌曲更具深度与意境。例如，赵雷的《三十岁的女人》中融入了二胡等民族乐器的演奏，使得整首歌曲既有现代音乐的流行感，又不失中国传统音乐的优雅风格。

二、流行音乐与传统民歌相结合

流行音乐与传统民歌的交融已有悠久的历史。奚秀兰演唱的《知道不知道》便源于一首名为《崖畔上开花》的歌曲，后者根据陕北地区广泛流行的民歌形式"信天游"改编而成。随后，邓丽君、韩宝仪、张凤凤等歌手也对《知道不知道》这首歌进行了诠释。在电影《天下无贼》中，刘若英将其重新演绎，赋予了曲调更多飘逸灵动的气息。蔡琴则以改编传统民歌为特色，在她的许多作品中都能发现传统民歌的元素，如《茉莉花》《几度花落时》和《走西口》等。这些流行歌手将传统民歌与现代流行音乐结合，使传统民歌登上更大的舞台，进而被更多听众熟知。这种融合方式也使人们领略到中国传统民歌的独特魅力。

事实上，越来越多的音乐人开始将传统元素融入流行歌曲创作，从而推动两者的相互融合。例如，朴树在《平凡之路》中运用了丰富的传统音乐元素。这些作品不仅体现了现代流行音乐的魅力，同时也展示了中国传统文化的精髓。

这种跨越时空、融合古今的艺术形式，使得音乐作品既富有内涵，又具有现代气息。它为人们提供了更多欣赏传统文化的视角，对传承和发扬民族文化具有重要意义。

三、流行音乐与传统民族乐器相结合

传统音乐，无论是戏曲还是诗词歌赋，民族乐器在其中都发挥着不可或缺的作用。西方国家的流行音乐不断地向全球传播，这得益于它们的音乐人成功地将本土文化融入音乐创作中。而在中国，尤其针对年轻人这一主要消费群体来说，爵士、摇滚和伦巴等类型的音乐更能吸引他们的关注。

因此，当代流行音乐创作者开始关注年轻人这一重要消费群体的喜好，并

尝试将中国传统音乐中的民族乐器巧妙地融入流行音乐之中。这种做法大大推动了中国传统音乐文化的传承与发展。

事实上,越来越多的音乐人意识到将传统元素与现代流行音乐相结合的价值。在许多热门歌曲中,人们可以听到如二胡、古筝等民族乐器的悠扬旋律。这种融合形式既彰显了传统音乐的韵味,又符合现代审美趣味,为听众带来了全新的听觉体验。

通过将民族乐器与流行音乐相结合,音乐人可以在传承和发扬民族文化的同时,创造出更多贴近年轻一代喜好的音乐作品。这不仅有助于激发年轻一代对传统音乐的兴趣,还能提高我国的音乐产业在国际市场上的竞争力。在这个过程中,人们将看到中国音乐产业取得更加丰硕的成果。

参考文献

[1] 陈萍. 南音琵琶的乐器特色与文化意义 [J]. 集美大学学报（哲学社会科学版），2018，21（2）：42 – 45.

[2] 陈燕婷. 南音乐器配合的多样均衡之美 [J]. 乐府新声（沈阳音乐学院学报），2017，35（1）：109 – 117.

[3] 孔冰欣. 什么才是"新国乐"？[J]. 新民周刊，2021（5）：56 – 61.

[4] 刘琳，洪卉. 民族器乐与戏剧融合带来的思考：首部民族器乐剧《玄奘西行》浅析 [J]. 戏剧文学，2021（6）：123 – 126.

[5] 宋大能. 民间歌曲概论 [M]. 北京：人民音乐出版社，1979.

[6] 汤凌玲. 论福建南音三弦的性能特点 [J]. 艺苑，2007（8）：39.

[7] 王次炤. 中国传统音乐的美学研究 [M]. 北京：人民音乐出版社，2019.

[8] 王庐璐. 娱乐的艺术与艺术的娱乐 [J]. 传奇·传记文学选刊，2011（2）：143，160.

[9] 王青. 南音洞箫的历史与现状研究 [J]. 江西科技师范大学学报，2017（1）：90 – 94.

[10] 许叶蓁. 福建南音二弦的溯源及当代发展考述 [J]. 当代音乐，2021（12）：92 – 94.

[11] 曾征. 浅析湘西傩面具艺术的表现形式 [J]. 美术观察，2021（5）：72 – 73.

[12] 张夏. 当今艺术的商业化与娱乐化 [J]. 大众文艺，2014（10）：176.

[13] 赵少英. 广东吴川"瓦窑陶鼓"艺术初探 [J]. 北方音乐，2018，38（11）：63 – 65.

后　记

　　本书通过多角度、多领域的研究和探讨，深入剖析了中国传统音乐的美学价值及其在现代社会的重要地位。回顾书中的内容，读者可以发现，美学与我国传统音乐之间存在着密切的联系，二者相互影响并共同塑造了一个民族的文化特色。

　　在对中国传统音乐进行审美的探究过程中，本书关注了音乐的形式、结构、表现手法等方面，尤其是民族乐器在音乐中的独特魅力。正如本书所指出的，民族乐器不仅能够增添音乐的神韵，还能为观众带来更加丰富的视听体验。此外，本书还分析了戏曲等各类传统音乐形式，深入挖掘它们所蕴含的美学意义。

　　当今社会，随着全球化的加速推进，传统文化与现代元素的碰撞与交融日益显著。在这一背景下，人们必须思考如何在继承与发扬传统音乐的美学基础上创新音乐的创作与表现方法。本书列举了许多成功将传统音乐与现代流行音乐相结合的例子，这些尝试都为人们提供了宝贵的启示。

　　正如本书所强调的，传统音乐承载着民族文化，具有举足轻重的地位。在全球范围内，各类音乐形式都在努力寻求突破与发展，而中国传统音乐的美学价值也得到了越来越多人的关注与认可。因此，人们应当重视并支持传统音乐的传承与发展，以此为契机，推动整个音乐产业向前迈进。

　　传统音乐之美源于其深厚的历史底蕴、独特的艺术风格和丰富的民族色彩。正因如此，在全球化浪潮中，人们更应该坚定文化自信，努力挖掘传统音乐的美学内涵，将其传承下去，并赋予其时代新意。同时，相关工作者还应该关注年轻一代对音乐的需求，培养他们的音乐审美情趣，引导他们积极参与到中国传统音乐的传承与发展中。

　　值得一提的是，随着科技的不断进步，音乐产业的发展也呈现出全新的趋势。数字化、互联网等技术为传统音乐的传播和推广提供了更加便捷的途径，也使各类音乐作品在国际舞台上的交流与碰撞成为可能。因此，人们既要关注传统音乐的美学价值，也要关注其所面临的机遇与挑战。

　　本书对美学与中国传统音乐进行深入研究，力图为读者提供一个全面而翔实的分析框架。然而，音乐之美千变万化，不可能被简单地书于纸上。正如著名音乐家贝多芬所说："音乐能激起人们最深层次的情感。"因此，在欣赏与

理解中国传统音乐的过程中，读者需要跳出文字的束缚，用心去聆听和感受音乐，方能真正领悟它的魅力所在。

最后，希望本书能够引发广大读者对于美学与中国传统音乐的关注与思考，激发读者对音乐的热爱，为中国传统音乐的繁荣发展注入更多活力。愿大家共同努力，让美学与中国传统音乐之间的交流与碰撞持续下去，为人类文明的多样性与丰富性增光添彩。